BIBLIOTHÈQUE DES MERVEILLES

LES MERVEILLES
DE
LA CÉRAMIQUE

OU

L'ART DE FAÇONNER ET DÉCORER

LES VASES EN TERRE CUITE, FAÏENCE, GRÈS ET PORCELAINE

Depuis les temps antiques jusqu'à nos jours

PAR

A. JACQUEMART

Auteur de l'histoire de la porcelaine

PREMIÈRE PARTIE
ORIENT

CONTENANT 53 VIGNETTES SUR BOIS

PAR H. CATENACCI

PARIS
LIBRAIRIE DE L. HACHETTE ET Cⁱᵉ

BOULEVARD SAINT-GERMAIN, N° 77

1866

Tous droits réservés

BIBLIOTHÈQUE
DES MERVEILLES

PUBLIÉE SOUS LA DIRECTION

DE M. ÉDOUARD CHARTON

LES MERVEILLES
DE LA CÉRAMIQUE

IMPRIMERIE GÉNÉRALE DE CH. LAHURE
Rue de Fleurus, 9, à Paris

INTRODUCTION.

Pour se bien rendre compte de la valeur morale des produits de l'intelligence humaine, il faut remonter jusqu'à l'origine des civilisations, saisir le motif qui a donné naissance aux diverses branches de l'industrie, et voir par quel enchaînement de faits et d'idées les choses destinées à la satisfaction des plus vulgaires besoins, ont pu devenir des objets de luxe et d'éternels modèles de richesse et de goût.

Si nous inscrivons le nom de *Céramique* au titre de ce livre, c'est donc pour obéir aux usages reçus et pour ne point troubler l'esprit des lecteurs; mais nous ne dirons pas que l'art de travailler la terre a tiré ce nom du mot grec *keramos*, parce

que la corne des animaux aurait été le premier récipient des boissons et que les vases primitifs en auraient emprunté la forme.

Les Grecs et leur langue harmonieuse et imagée étaient bien loin d'apparaître lorsque commença l'art de terre ! En effet, le jour où l'homme s'est aperçu que certaines argiles, les glaises par exemple, se détrempaient au contact de l'eau et conservaient l'empreinte de ses pas, le modelage était inventé ; le jour où, sur un sol formé de ces argiles, il a réuni des branches d'arbre et allumé un feu intense, il a vu la terre changer de nature, prendre une teinte rougeâtre, devenir sonore et indétrempable, ce jour-là l'idée des vases en terre cuite était éclose. Or, ceci se passait aux premiers âges du monde, et s'est reproduit au commencement de toutes les civilisations.

Nous ne voulons pas poursuivre l'énumération de cette progression d'expériences, établie désormais par des monuments irrécusables, nous craindrions de nous entendre dire, comme à l'Intimé :

Avocat, passez au déluge.

D'ailleurs, les tentatives suggérées par le besoin, appuyées par la réflexion, constituent l'histoire de l'industrie et non les commencements de l'art. Celui-ci n'a rien à voir dans l'amélioration

des conditions physiques de la vie; son domaine appartient exclusivement à l'âme; c'est lui qui a inspiré aux hommes l'idée d'exprimer leur pensée par des signes; de manifester leurs croyances en élevant des temples à la Divinité et en les embellissant de figures symboliques; d'orner leurs habitations, leurs armes, leurs vases, de sculptures ou de dessins propres à égayer la vue, ou même à élever l'intelligence par leur signification morale; et chose remarquable, c'est si bien le sceau de ces pensées morales qui rend éminemment respectables les monuments de l'art, que ceux-là seuls où l'on en remarque l'empreinte sont parvenus jusqu'à nous; par un accord tacite, tous les âges et tous les peuples ont considéré comme vouée à la destruction, l'œuvre de fabrication vulgaire qui a rempli le rôle auquel elle était destinée. Les autres devaient rester et survivre à leurs auteurs, afin d'apprendre aux siècles futurs à estimer ceux-ci. On est même étonné, en comparant les œuvres des différentes nations des premiers âges, de voir que le choix des matières de l'industrie a été à l'inverse des temps. L'extrême Orient, la Chine, l'Inde, la Perse, le Japon, employaient le grès et la porcelaine, bien avant que la Grèce couvrît de ses élégants décors la terre grossière et perméable réservée maintenant aux plus vulgaires usages.

Dans cette rapide étude, destinée à faire connaître les chefs-d'œuvre de l'art, nous ne nous occuperons donc point des classifications techniques; nous prendrons les terres cuites quelles qu'elles soient, en redescendant du berceau des civilisations vers l'époque actuelle, et en cherchant à faire apprécier bien plutôt les causes morales et les influences historiques qui ont modifié les idées des artistes et le style de leurs ouvrages, que les découvertes auxquelles on doit attribuer les changements introduits dans la céramique.

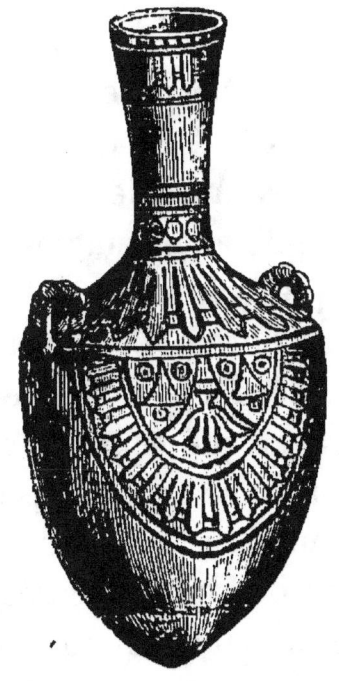

Vase en terre ciliceuse d'Égypte, à émail bleu.

LIVRE I.

CHAPITRE PREMIER.

ÉGYPTE.

Lorsqu'un promeneur qui se rend aux Tuileries traverse le Louvre d'orient en occident, il aperçoit, sous la première voûte, deux salles béantes peuplées des plus inquiétantes effigies. D'un côté, ce sont de gigantesques taureaux à tête humaine, des guerriers bizarres portant de jeunes lions dans leurs bras, et fixant devant eux des regards plus fauves, plus pénétrants que ceux du roi des animaux. En face, c'est autre chose: des colosses de granit, tranquillement assis, semblent représenter la stabilité éternelle ; des sphinx accroupis paraissent près d'ébaucher un sourire narquois en voyant des yeux étonnés se diriger sur les hiéroglyphes qui les entourent.

Ces monstres singuliers sont, en effet, le défi des races anciennes aux races présentes ; lorsque, dans l'intérêt d'une caste, les prêtres tout-puissants du culte pharaonique inventaient une écriture singulière, moitié image moitié rébus, ils pensaient dérober aux masses, et plus encore à l'avenir, l'histoire des faits, des hommes et les mystères d'une religion révélée aux seuls initiés. Mais, ils avaient compté sans la sagacité et la persévérance de nos savants ; ils ne pouvaient prévoir que Champollion, de Rougé, Mariette, forceraient le sphinx à révéler ses énigmes, et déchireraient les derniers voiles qui nous dérobaient les annales d'un peuple d'autant plus intéressant à connaître qu'il est l'ancêtre réel de toutes les civilisations.

Donc, aujourd'hui, ces monuments peuvent être abordés de face ; ils nous ont dit eux-mêmes le nom des personnages qu'ils représentent ou auxquels ils ont été consacrés ; les cartouches royaux nous ont fourni leur date ; les légendes nous ont appris toute la théogonie qui les décore.

Or, un important résultat devait ressortir de ces précieuses découvertes : « Il semble, au premier coup d'œil, dit M. de Rougé, que les lois hiératiques aient pétrifié les arts égyptiens dans des formes constantes ; mais cette apparence est trompeuse et cette uniformité n'existe qu'à la surface. On trouve en Égypte, comme ailleurs, des âges

divers dont la physionomie est bien tranchée. L'esprit humain a échappé sur divers points à cette immobilité contre nature que des règles trop rigoureuses avaient établie dans le domaine des arts. Indépendamment de sa mobilité naturelle dans le choix des nuances, le génie ne peut rester stationnaire quant à la hauteur de ses œuvres. »

La plus haute époque monumentale de l'Égypte, antérieure de vingt siècles peut-être à tout ce que les autres peuples nous ont légué de débris antiques, offre ce résultat inattendu que l'art y déploie toute la perfection imaginable, et qu'à de très-courtes renaissances près, il va en s'amoindrissant jusqu'à l'invasion romaine.

Si, pénétré du résultat de cette première observation, l'on quitte les salles du rez-de-chaussée pour visiter les galeries du premier étage, où de nombreuses vitrines renferment les produits de la céramique des pharaons, on reconnaîtra, par l'application de la même règle, que les délicieuses petites pièces teintées de bleu turquoise ou de vert tendre, représentent une fabrication de la plus haute antiquité, bien qu'elle réunisse les plus exquises qualités.

Tant de finesse et de goût ne surprennent plus lorsqu'on remarque que ces objets ont un but religieux. Le plus grand nombre reproduit des divinités de toutes formes et variant de la taille du

bijou à celle de la figurine moyenne : c'est Pacht, la déesse solaire, avec une tête de lionne, Ra, le dieu soleil, à tête d'épervier, les créateurs de la race jaune asiatique et de la race égyptienne; Hathor, la Vénus pharaonique, coiffée de cornes de vache ou portant les oreilles de cet animal; Anu-

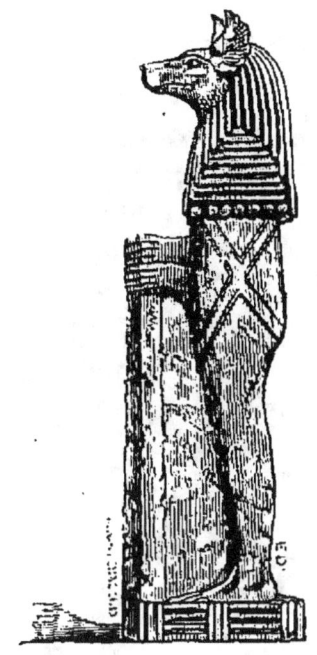

Anubis, statuette en terre bleue.

bis à la tête de chacal, et mille autres empruntant au singe, au bélier, à l'hippopotame, au vautour ou à l'ibis, leur tête coiffée du pschent ou surmontée du disque solaire.

Les bijoux, sculptés avec le plus de soin, et pour lesquels l'artiste semble réserver toute sa verve et sa liberté individuelle, paraissent être quelques

ÉGYPTE. 9

emblèmes sacrés, dissimulés sous une forme réelle ; tels sont le vautour, symbole de la maternité divine ; l'épervier royal ; des fruits, des fleurs; le nilomètre, l'œil d'Horus, etc.

Rien n'est indifférent, en effet, parmi les choses que le céramiste égyptien animait du souffle de

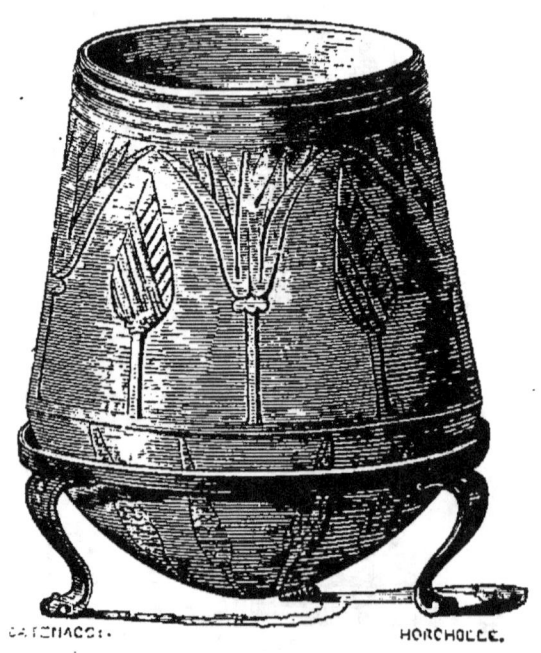

Vase bleu apode orné de Lotus.

l'art. Quand il modèle le vase le plus simple, on est surpris d'y retrouver la forme et les détails de la fleur sacrée du Nil, le *Lotus*, qui sert à symboliser la déesse du Nord, comme le papyrus exprime la déesse du Midi ; bursaire, hémisphérique ou campanulé, ce vase exprime presque toujours l'é-

panouissement plus ou moins complet de la fleur divine; sous sa base arrondie, car presque tous les vases égyptiens sont sans pied, on retrouve, imitées en relief ou en gravures, les divisions du calice avec leurs pilosités éparses, et plus haut, les pétales charnus pourvus de leurs nervures longitudinales; si la surface est trop développée pour se prêter à cette seule figuration, l'artiste trace au-dessus du calice une zone qu'il remplira par la figuration réduite de fleurs répétées symétriquement, tantôt épanouies, tantôt en boutons, et qui se rapprochent ainsi de l'hiéroglyphe.

Il est facile d'expliquer le rôle important que joue ici une plante que nous retrouverons dans toutes les théogonies orientales. Les religions primitives, destinées à frapper des esprits peu cultivés, sont plus ou moins empreintes de panthéisme. Les phénomènes de la nature éveillent dans l'âme une admiration spontanée qui peut s'arrêter aux effets sans remonter jusqu'à la cause productrice; la manifestation prend alors la place de l'acteur inconnu, la matière se substitue à l'esprit.

Cette tendance explique l'Égypte tout entière; le Lotus divinisé, c'est l'hommage rendu à l'action bienfaisante des eaux et du soleil sur le terre endormie; c'est la symbolisation de l'évolution annuelle des saisons faisant succéder les générations

aux générations et ramenant la vie là où semblait être l'immobilité de la mort. Le soleil lui-même est l'objet d'une adoration directe dont les prêtres se sont plu à varier les formes pour la faire mieux pénétrer dans les masses; chacun connaît ce disque ailé sous lequel se dressent les deux serpents Urœus, symboles royaux de la haute et de la basse Égypte; c'est le soleil dans sa forme matérielle, et tel qu'il figure au seuil des temples, sur les monuments funéraires et votifs, et jusque sur le vêtement des prêtres et des rois; c'est celui auquel s'adressaient des prières ardentes et poétiques comme celle-ci : « Gloire à toi, Ra, dans ton rayonnement (matinal), Tmou, dans ton coucher! J'adore ta divinité à chaque saison dans tous ses noms divers…. Le père des humains, qui illumine le monde par son amour ; qu'il m'accorde d'être éclatant dans le ciel, puissant dans le monde, et de contempler chaque jour la face du soleil…. Tu illumines, tu rayonnes, apparaissant en souverain des Dieux. » Mais, il est une autre image solaire qui demande à être expliquée. Il existe dans nos campagnes un insecte que chacun regarde avec dégoût, à raison des milieux qu'il fréquente; son nom vulgaire exprime si nettement ses habitudes que nous éviterons de l'écrire ici; nous lui substituerons la dénomination scientifique de Scarabée sacré. Or, si les Égyptiens ont

choisi, pour le diviniser, un être infime et rebutant, c'est qu'ils ont découvert dans ses mœurs un merveilleux détail. En effet, lorsque sur les côtes sablonneuses on observe les allures de cet insecte, on le voit pénétrer dans les déjections animales, y choisir une masse convenable qu'il pétrit en boule après y avoir déposé son œuf, et qu'il traîne ensuite entre ses pattes postérieures

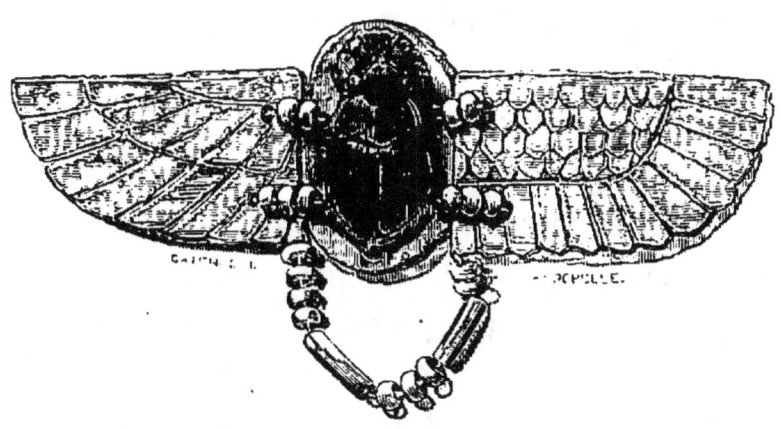

Scarabée sacré; bijou égyptien.

jusqu'à ce que la chaleur en ait durci la surface ; alors, il enterre cette boule au sein de laquelle vont s'effectuer la naissance et les transformations de la larve qui, plus tard, sortira insecte parfait pour accomplir à son tour les actes divers de la génération.

Le scarabée a donc paru aux Égyptiens imiter en petit l'œuvre du Créateur; la boule stercorale contenant un œuf, c'est la terre animée du germe

vital et subissant, sous l'influence de la chaleur solaire, son évolution naturelle. Ici, il y a rapprochement entre le Créateur et l'œuvre produite, et ce rapprochement a suffi pour élever le modeste insecte au rang du plus grand des Dieux. Aussi le trouvons-nous remplaçant le globe ordinaire dans une stèle en terre émaillée bleue.

C'est sans doute comme Cheperer, créateur, qu'il était donné aux soldats en échange de leur serment de fidélité, et qu'il devait rester attaché en bague à leur doigt.

Étudiées de ce point de vue élevé, toutes les représentations en terre siliceuse deviennent intéressantes ; l'Ibis, ce destructeur de reptiles nuisibles, pouvait-il rester indifférent aux habitants d'une contrée où les serpents venimeux pullulent sans relâche? Le Chacal, le Vautour, ces agents de la police égyptienne qui, en faisant disparaître les animaux morts, empêchent les miasmes pestilentiels de vicier l'air, devaient-ils passer inaperçus parmi ceux qu'ils ont la mission providentielle de protéger? Certes, l'habitude d'honorer les êtres utiles et de les diviniser, annonce l'enfance de l'esprit; cependant, il y a déjà quelque chose de touchant dans cet hommage indirect rendu à la prévoyance de l'auteur de toutes choses.

Voilà donc mille riens, auprès desquels la foule passe souvent distraite et ennuyée, qui s'illuminent

d'une pensée philosophique lorsqu'on en cherche la signification ; alors on les examine mieux, on est plus disposé à en étudier la matière et le travail, car on sent que la main de l'artiste a dû être guidée par un sentiment dont son œuvre conserve nécessairement l'empreinte.

Les terres cuites égyptiennes proviennent toutes des fouilles opérées dans les nécropoles, et on les trouve constamment avec les plus précieux travaux de verrerie, d'émail et de bijouterie ; il faut, dès lors, reconnaître qu'elles occupaient un rang important dans l'estime des hautes classes de la société, et en effet, ces terres, composées de 92 pour 100 de silice, sont si pures, si serrées et tellement aptes à conserver les plus fins reliefs, les empreintes les plus délicates, qu'on les avait d'abord nommées *porcelaines d'Égypte*. Souvent recouvertes d'une glaçure luisante, elles montrent rarement la teinte blanche de la *mie* et sont colorées par des oxydes de cuivre, bleu céleste ou vert tendre. Du moment où ces terres ne peuvent prendre le nom de *porcelaines*, doit-on les classer parmi les *faïences?* Pas davantage, car elles résistent, sans se fondre, à la température du four à porcelaine dure, la plus élevée de toutes.

Les terres siliceuses ou quartzeuses de l'Égypte tiennent, dès lors, le milieu entre la porcelaine et les grès cérames ; elles sont le produit d'un art

avancé, et si leur coloration générale est aussi uniforme, on doit l'attribuer bien plus à certaines règles symboliques, qu'à l'impuissance des artistes antiques. On peut voir, dans la riche suite du Louvre, des pâtes à glaçure blanche rehaussées de dessins incrustés ou peints en bleu, noir, violet foncé, vert et même rouge; le vert et le bleu de cuivre s'associent au bleu de cobalt, au noir, au brun, au violet de manganèse, au blanc et au

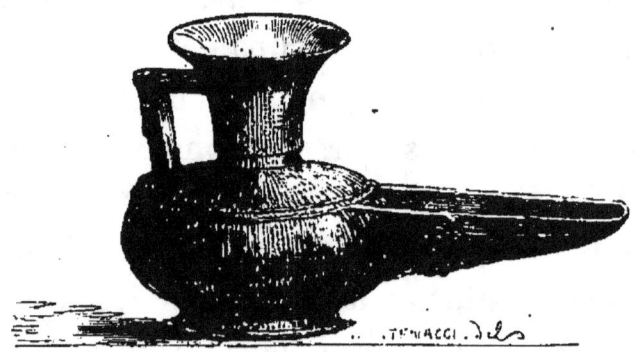

Lampe en terre émaillée de bleu.

jaune. Ce qui prouve, d'ailleurs, avec quelle certitude les potiers opéraient ces combinaisons, c'est qu'on rencontre des pièces où les tons divers occupent des espaces très-restreints et tranchent vivement l'un sur l'autre; une figurine bleue a le visage coloré en jaune doré; des bracelets bleu foncé portent sur leur surface des hiéroglyphes réservées en bleu céleste, ou réciproquement; — quelquefois, l'objet à décorer a été gravé, puis un émail vif a rempli les cavités pour venir arraser la

surface ou la dépasser légèrement. Voilà donc tous les procédés que pourra nous offrir la céramique, dans ses âges divers, employés là où Brongniart avait cru entrevoir une certaine uniformité résultant de l'inexpérience !

Or, l'étonnement augmente lorsqu'on cherche à quelle époque il faut attribuer ces travaux : les autorités les plus respectables, et particulièrement

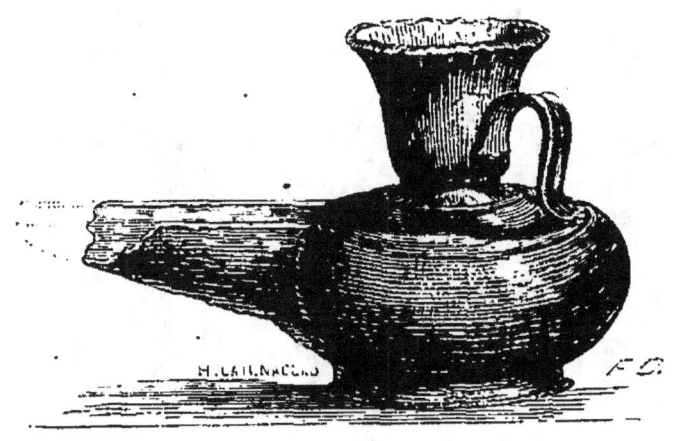

Lampe en terre émaillée de violet.

les textes sacrés font remonter à 2000 ans avant notre ère la période la plus florissante de l'art égyptien ; les peintures des hypogées montrent les formes variées, élégantes des vases, et leur emploi multiplié dans tous les actes de la vie civile ou religieuse ; on peut se convaincre ainsi de l'état d'avancement technique aux diverses époques de la puissance des pharaons ou de leurs successeurs, et distinguer trois âges dans les objets en terre sili-

ÉGYPTE. 17

e : la *haute antiquité* fournit les produits à peine lustrés, ressemblant à un biscuit de porcelaine, ou bien couverts d'un enduit excessivement mince; l'*antiquité moyenne* se manifeste par des objets moins purs de travail et couverts d'une glaçure

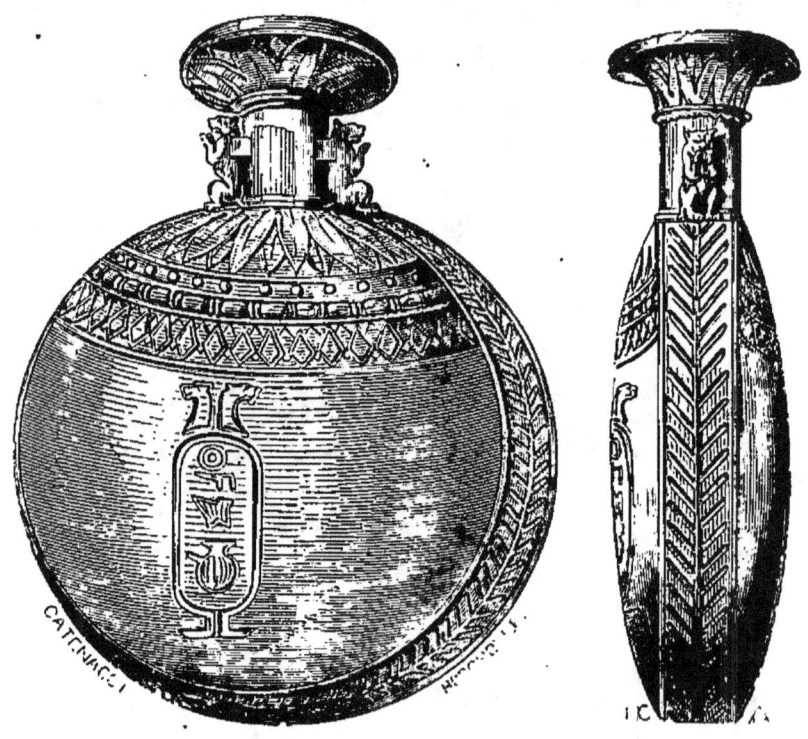

Vase en pâte mate ou porcelaine d'Égypte.

tellement épaisse qu'on pourrait la prendre pour un émail; l'*ère des Ptolémées* se reconnaît à une influence grecque très-marquée; la poterie siliceuse fait place à une poterie à pâte grossière et tendre, tantôt peinte sur la surface nue, tantôt couverte d'une glaçure, fabrication qui s'est continuée dans

2

18 LES MERVEILLES DE LA CÉRAMIQUE.

les IIe et IIIe siècles après Jésus-Christ, sous la domination romaine.

Ainsi se forment les deux branches mères de la poterie européenne: la terre siliceuse qui s'est particulièrement répandue dans les contrées orientales, d'où les Persans et les Arabes devaient nous la ramener comme source de la faïence émaillée;

Lampe en pâte bleue à vernis épais.

la terre cuite vernissée, qui, perfectionnée par les Grecs et les Romains, portée par leur commerce dans toutes les contrées civilisées, devait s'introniser chez nous pendant des siècles et survivre même à la découverte et à la renaissance des poteries à pâte dure, plus belles et d'un meilleur usage.

CHAPITRE II.

TERRE SAINTE, JUDÉE.

Nous avons parlé d'abord des Égyptiens parce qu'ils ont laissé, dans les tombeaux, des témoins irrécusables et souvent datés de l'état d'avancement de leurs diverses industries. Il est d'usage général de commencer toute histoire par l'Égypte, comme si les pyramides et les temples de Karnak étaient le pivot des civilisations antiques, et que tout dût se comparer à ces créations gigantesques. Nous avons suivi, à cet égard, l'exemple de nos devanciers, et les faits ont prouvé qu'il était logique de le faire, puisque nous avons pu décrire de véritables merveilles sorties des mains des potiers contemporains de Menkérès et de Séti Ier, c'est-à-dire dix siècles avant notre ère.

Mais l'histoire de l'Egypte est liée intimement à celle du peuple hébreu, et le lecteur ne nous pardonnerait pas de négliger une nation dont les livres saints consacrent la mémoire, lorsque nous venons de nous occuper de ses persécuteurs.

Comme peuple pasteur et nomade, la descendance directe d'Abraham dut bien plutôt porter ses efforts vers les industries agraires que vers les arts d'imagination. Pour s'en convaincre, il suffit de se rappeler que l'invasion des nomades faillit détruire l'Égypte, et qu'elle comprima, pendant plusieurs siècles, l'élan des arts, qui ne reprirent qu'après l'expulsion des étrangers sous la XVIIIe dynastie. Nous n'avons donc à rechercher quel a pu être le style des œuvres Hébraïques qu'au moment du contact des Juifs avec les Égyptiens, c'est-à-dire pendant et après la persécution. Amenés par Joseph dans le pays des pharaons, les Hébreux y furent d'abord bien accueillis et purent s'initier promptement aux habitudes d'une civilisation avancée; mais lorsque le puissant ministre mourut, lorsque ses bienfaits commencèrent à disparaître de la mémoire des hommes, les nouveaux venus ne furent plus regardés que comme des envahisseurs; on les réduisit en esclavage et les livres saints nous les montrent faisant les briques et travaillant à la construction de la ville de Ramsès. Dieu devait leur susciter un vengeur dans la per-

sonne de Moïse ; il encouragea leurs plaintes, les défendit contre leurs agresseurs, et ayant même tué l'un de ceux-ci, il dut s'exiler pour fuir la colère du roi Ménéphtah, fils de Ramsès II.

C'est à la mort de ce monarque et pendant les troubles qui suivirent son règne, que Moïse revint, commençant une lutte ouverte, qui se termina par le passage de la mer Rouge en 1491 avant notre ère.

On sait le reste : cette rude traversée du désert où les plaintes incessantes du peuple délivré venaient assaillir le libérateur. Mais ce qu'on doit remarquer, c'est la trace profonde qu'un contact de moins d'un siècle parmi les idolâtres laissait au cœur de ces hommes primitifs. Moïse avait à combattre chaque jour des tendances panthéistes ; montait-il au Sinaï pour recevoir la loi dont le premier précepte se formulait ainsi : « Un seul Dieu tu adoreras, » il trouvait en redescendant un peuple enivré dansant autour d'un veau d'or qu'il s'était donné pour idole.

Ainsi, *a priori* on peut et l'on doit admettre que l'art hébreu fut une des branches de la souche égyptienne, modifiée par ce principe qu'il fallait éviter toute figuration pouvant prêter à l'idolâtrie. « Tu ne feras point d'image taillée, ni aucune figure pour les adorer ni pour les servir. »

Un précieux fragment recueilli en Judée et con-

servé dans les galeries du Louvre prouve en effet que la céramique des Hébreux avait les mêmes couleurs que celle des Égyptiens : c'est encore la terre siliceuse émaillée de bleu qui fournissait les amphores et les coupes, les ampoules cotelées et les lampes.

Si les témoignages sont ici plus rares que partout ailleurs, il le faut attribuer aux tendances luxueuses des Israélites qui, dans tous les temps, recherchèrent l'or et les pierres précieuses, les bijoux et les vases de prix. C'est avec les pendants d'oreilles, les bracelets de leurs femmes et de leurs enfants qu'ils fabriquèrent le veau d'or. C'est avec des offrandes de même genre que Moïse trouva, plus tard, les moyens d'ériger le tabernacle, de construire l'arche, le chandelier à sept branches et les divers instruments du culte, dont la confection fut confiée au talent de Béséléel et Ooliab, les artistes « désignés par Dieu lui-même et remplis de son esprit. »

Ce goût pour les matières précieuses se conserva toujours, en dépit des malheurs qui fondirent sur la nation juive. Marangoni rapporte que lorsque Cyrus, roi de Perse, permit aux hébreux de retourner à Jérusalem et d'y relever le temple de Dieu, il leur restitua les objets d'or et d'argent pris par Nabuchodonosor, et qui, d'après Esdras, montaient au nombre de cinq mille quatre cents,

parmi lesquels on distinguait : phyales d'or, trente ; phyales d'argent, mille ; couteaux de sacrifice, vingt-neuf ; coupes d'or, trente ; coupes d'argent, quatre cent dix ; autres vases, mille.

Bien qu'il s'agisse là de choses consacrées au culte, il est difficile d'admettre qu'un peuple aussi porté vers les œuvres de l'orfévrerie, ait consacré ses soins à la modeste poterie de terre ; la mission des céramistes devait être généralement de satisfaire aux besoins journaliers de la masse du peuple, et des ouvrages que ne distinguait ni l'art, ni la consécration à des usages relevés, devaient être voués à une destruction certaine. Estimons-nous donc heureux que quelques fragments nous permettent d'en reconnaître la matière, d'en restituer les formes et d'en deviner le style.

Les paroles de la Bible, d'accord avec les monuments recueillis par le savant M. de Saulcy, prouvent que les clochettes, les grenades, les raisins, et en général les motifs empruntés à la nature végétale, formaient le fond de l'ornementation des Hébreux, qui se distinguaient ainsi de la nation égyptienne et de ses figurations symboliques. La Judée est donc le véritable berceau de l'iconoclastie.

Fo, ou Bouddha, statuette en blanc de Chine

LIVRE II.

CHINE.

INTRODUCTION.

Certes si la Chine n'est pas complétement ouverte, nous n'en sommes plus au temps où Marco Polo suscitait l'incrédulité en parlant de ce merveilleux pays ; nous sommes loin aussi du scepticisme des

deux derniers siècles qui, malgré le témoignage de nos missionnaires, voyaient le peuple chinois sous un aspect grotesque, et créaient avec le plus risible sang-froid, une image idéale de ce peuple qui s'était peint lui-même dans des œuvres possédées par tout le monde.

Pourquoi ces erreurs? Pourquoi ces mensonges? C'est que, vaniteux par nature, nous ne pouvons nous résoudre à admettre chez les autres une supériorité quelconque. Un plaisant avait dit :

> Les Chinois ne sont pas ce qu'un vain peuple pense,
> Leur porcelaine existe avant notre faïence.

On recherchait avec ardeur cette admirable et solide poterie, mais on aimait à ridiculiser ceux qui l'avaient produite ; c'était la compensation du tribut payé à leur talent.

D'ailleurs, n'est-il pas plus facile de rire des gens que d'apprendre à les connaître? Aujourd'hui, nos soldats ont forcé les portes de Péking; nos diplomates ont habité les palais et les temples aux portiques de laque ; les savants ont compulsé les livres entassés dans la bibliothèque de Kien-long, l'empereur lettré ; les chefs-d'œuvre de l'art sont arrivés sous nos yeux. Qui donc oserait rire et traiter de *magots* les hommes sérieux et sages qui ont créé ces merveilles?

L'heure est donc venue de parler des Chinois et

d'étudier leur histoire, qui se perd pour ainsi dire dans la nuit des temps.

On pardonnerait difficilement, toutefois, à celui qui admettrait, avec certains écrivains, qu'on peut faire remonter la période de Pan-Kou, le premier homme, l'Adam chinois, à quatre-vingt seize millions d'années avant notre ère. Ce Pan-Kou, l'ordonnateur du monde, eut à séparer le ciel de la terre et à chercher sur celle-ci un coin où il pût s'établir en le disputant aux éléments.

Après lui vinrent des êtres au corps de serpent, à la tête de dragon ornée d'un visage de fille et aux pieds de cheval; des dragons à la face d'homme, etc. C'est à la suite de ces extravagances que les mythographes placent l'avénement de Tsang-Kie, l'inventeur des premiers caractères, et de Fou-Hi, qui, 3468 ans avant J.-C., traça les huit Koua ou symboles, régla la musique, établit les lois, l'union matrimoniale, et posa en un mot les bases d'une société régulière.

En l'an 2698 parut Hoang-ti, prince civilisateur plus remarquable encore; à son règne remontent la boussole, la sphère, le calendrier; on inventa les bateaux et la navigation; la monnaie remplaça l'échange en nature; le Tribunal chargé d'écrire l'histoire fut institué en même temps que le cycle de soixante ans, destiné à noter les périodes; l'arithmétique, la géométrie, l'astronomie, vinrent

éclairer le monde, et les peuples étrangers, émus au spectacle de tant de merveilles, rendirent hommage au souverain de l'Empire du milieu.

D'aussi grands services devaient recevoir aussi leur récompense du ciel; voici donc ce que le Chou-King rapporte sur la fin de Hoang-ti : Un jour l'empereur, entouré de ses principaux ministres, songeait aux choses qu'il avait accomplies, lorsqu'un immense dragon descendant des nues vint s'abattre à ses pieds ; le souverain et ceux qui l'avaient secondé dans ses travaux s'assirent sur le dos de la bête sacrée, qui reprit aussitôt son vol vers l'empyrée. Quelques ambitieux courtisans, essayant de s'associer à cette glorieuse apothéose, saisirent les barbes du dragon ; mais, ces appendices se rompirent et précipitèrent ceux qui s'y étaient attachés. Hoang-ti, touché de pitié, se pencha, laissant tomber son arc. Ce trophée a été conservé avec soin, et la piété vient l'honorer dans un temple à certains jours de l'année.

Ces fables, mêlées à des faits historiques, ont un côté touchant. Elles montrent, chez le peuple chinois, une profonde intelligence, et une saine appréciation des services qui lui ont été rendus. Les premiers législateurs ont été divinisés par lui, comme la plupart des inventeurs de choses utiles. Ainsi, la femme de Hoang-ti, Louï-tseu, enseigna aux dames de son empire l'art d'élever les vers à

soie, de filer les cocons et d'en tisser une étoffe propre à faire des vêtements; avec le temps, cette industrie devint l'une des sources de la prospérité du Céleste Empire; alors Louï-tseu fut placée au rang des génies, et elle est encore honorée sous le nom d'*Esprit des muriers et des vers à soie.*

Nous n'avons pas besoin de faire remarquer ce qui ressort de tout ceci. La Chine est un pays soumis à une sorte de théocratie; l'Empereur, personnage sacré, fils du Ciel, comme on le nomme, est le chef des deux pouvoirs spirituel et temporel; des agents supérieurs, réunis en Tribunaux et Ministères, reçoivent la délégation d'une partie de son autorité et la transmettent aux gouverneurs des provinces, qui dirigent à leur tour l'administration civile et le culte; culte singulier, car on y trouve à peine la trace d'une croyance à la Divinité et à l'immortalité de l'âme, le plus grand soin des législateurs ayant été d'inspirer la reconnaissance des peuples envers l'autorité.

Voici un contraste assez curieux à constater; un pareil système gouvernemental semblerait avoir été créé au profit d'une aristocratie. Loin de là; en Chine l'accès des places est facile à tous; des concours publics ouvrent aux lettrés les diverses carrières de l'administration publique; nul ne peut arriver à être Préfet ou Gouverneur de province, s'il n'a conquis les grades académiques et

n'est devenu han-lin (académicien) ou tchoang-youen (le premier des docteurs).

Avec une telle organisation on pourrait croire que le mot de Figaro n'est pas applicable à la Chine, et qu'on n'y saurait dire, à propos d'une place : « il fallait un calculateur, ce fut un danseur qui l'obtint. »

Rien n'est parfait dans ce monde, et souvent un poëte enorgueilli du succès de ses vers se voit appelé à devenir.... général d'armée.

N'importe, prenons le peuple chinois pour ce qu'il est ; on est sûr au moins de trouver, chez lui, des administrateurs instruits, sensibles aux innovations utiles et prêts à les encourager. Ainsi sous l'Empereur Hoang-ti (de 2698 à 2599 avant J.-C.) Kouen-ou découvrit les premiers secrets de la céramique ; le souverain instruit de cette invention et en appréciant la portée, créa un intendant pour en surveiller le développement.

La poterie de Kouen-ou n'était probablement pas de la porcelaine, car les recherches des sinologues placent les commencements de la poterie Kaolinique entre les années 185 avant et 87 après J.-C.

On put croire, un moment, à une antiquité plus haute ; des voyageurs avaient rapporté d'Égypte de petites bouteilles vendues par les Arabes avec certains objets provenant des fouilles ; M. Rosellini, d'abord incrédule, déclara qu'il avait

été témoin de la découverte d'une de ces chinoiseries dans un tombeau de la xviii° ou de la xx° dynastie, ouvert pour la première fois ; ces porcelaines auraient daté, dès lors du xi° ou xviii° siècle avant notre ère. Aussi l'émoi fut grand; les Musées d'Angleterre et de France ouvrirent leurs vitrines

Porcelaine chair de poule à inscription littéraire.

aux antiques orientales. Mais, l'on ne s'en tint pas à des assertions légères ; les savants remarquèrent d'abord que les petits vases chinois portaient des inscriptions dont la forme n'avait rien de commun avec les écritures primitives du Céleste Empire. M. Prisse, en pressant de questions les Arabes du

Caire, spécialement voués au trafic des curiosités, finit par leur faire avouer qu'ils n'avaient jamais recueilli de porcelaines dans les ruines et que la plupart des bouteilles livrées aux voyageurs, provenaient de Qous, de Geft et de Qosseyr, entrepôts successifs du commerce de l'Inde dans la mer Rouge. M. Medhurst, interprète du gouvernement anglais à Hong-Kong, alla plus loin ; aidé de lettrés chinois il voulut constater la date des fragments littéraires inscrits sur les vases, et il y parvint ; l'une des inscriptions disait : *les fleurs qui s'ouvrent ont amené une nouvelle année ;* c'est le fragment d'un sonnet de Wei-ying-wouh, poëte qui écrivait de 702 à 795, et dont les vers mélancoliques donnent une haute idée de la littérature de cette époque. Voici sa pièce : « L'année dernière, dans la saison des fleurs, je te rencontrais et partais avec toi, frère, et maintenant *les fleurs qui s'ouvrent ont amené une nouvelle année.* Ce monde et ses affaires sont incertains. Je ne puis sonder l'avenir ; les chagrins du printemps pèsent sur mon cœur ; je cherche solitairement mon lit ; mon être est torturé par la maladie ; je brûle d'envie de revoir ma patrie. »

Du moment où les légendes des vases ne pouvaient être antérieures au viii^e siècle on ne pensa plus à faire remonter la porcelaine au delà ; la réaction alla même jusqu'à prétendre que, destinées à contenir le tabac en poudre, les petites bouteilles de

l'Égypte étaient presque modernes. C'était pousser les choses trop loin, évidemment. En effet, comme nous le montrerons plus tard, quelles que soient, en Chine, l'immutabilité des procédés de l'art et la fidèle transmission des patrons anciens, il est toujours possible à l'observateur scrupuleux de trouver le caractère qui sépare le produit plus ou moins antique de ses imitations récentes. Le rapprochement des petites fioles conservées à Sèvres et au Louvre, de celles qui sont sorties récemment des fabriques du Céleste Empire prouverait l'énorme différence qu'une distance de quelques centaines d'années établit entre des choses reputées semblables.

Nous persistons donc à classer les bouteilles rapportées d'Égypte parmi les merveilles de la céramique, et nous appelons sur elles l'intérêt des voyageurs et de ceux qui collectionnent les œuvres intéressantes de toutes provenances.

CHAPITRE PREMIER.

Poteries antiques antérieures à la porcelaine.

Au surplus, rien n'est difficile comme de déterminer l'âge des poteries chinoises; on peut dire, en général, que celles dont la pâte est très-dure, noire, lustrée, impossible à rayer par le fer, sont les plus anciennes. La surface est couverte alors d'un enduit semi-opaque qu'on nomme *céladon* et qui varie du gris roussâtre au vert de mer. Dans le premier cas, l'émail des vases est ordinairement relevé d'un réseau de petites cassures régulièrement espacées; c'est ce qu'on appelle *craquelé*; dans le second, pour enrichir les pièces, on y exécute en relief des méandres, des fleurs, on y creuse des ornements qui, remplis par la couverte *ombrante* vert de mer, constituent le *céladon fleuri*.

Nous venons de nommer le *craquelé*, l'une des porcelaines orientales les plus estimées ; nous devons dire pourtant que son mérite consiste dans un défaut régularisé.

Le craquelage, tout le monde peut le remarquer, est l'effet qui se produit plus ou moins rapidement sur toute terre cuite dont la pâte, le cœur, est plus sensible aux changements de température, que l'enduit extérieur ; dans les faïences cet accident est fréquent ; la terre rouge et poreuse étant très-dilatable entraîne son émail qui, moins élastique qu'elle, se sépare en fragments d'autant plus multipliés que la résistance est plus grande.

Or, l'une des qualités de la porcelaine est précisément d'échapper à cette double action ; sa pâte est composée d'une roche feldspathique décomposée et infusible qu'on nomme *Kaolin* ; sa couverte provient d'une roche également feldspathique et en partie cristallisée qui peut se fondre en vitrification ; il y a donc unité d'origine, dès lors affinité complète entre les deux éléments de la porcelaine. Néanmoins, en modifiant la couverte les Chinois sont arrivés à la rendre plus ou moins dilatable, et à rompre l'harmonie de son retrait et de celui de la pâte : de là le *craquelé*, qu'il dépend du potier de rendre *grand*, *moyen*, ou *petit* ; dans ce dernier cas il prend le nom de *truité*.

La parure résultant du craquelage seul est assez

simple pour que les vases qui la portent se fassent au moins remarquer par leur forme et par la richesse des appendices ; souvent ils sont formulés en lancelles ou en potiches élancées ; les anses supportent des anneaux mobiles, et, assez fréquemment, des zones d'ornements en relief, imprimées sur une pâte d'un brun ferrugineux, divisent la pièce en rompant la monotonie de sa robe grisâtre.

Les petites pièces en truité dont l'émail est vif, comme le vert de la feuille de camellia, restent constamment dépourvues d'ornements accessoires ; mais leur galbe est cherché et marqué, presque toujours, au sceau de la plus grande distinction.

Dans les époques intermédiaires entre l'antiquité et le quinzième siècle, le craquelage a été appliqué sur une couverte d'un jaune brun doré appelée en chinois *tse-kin-yeou*, c'est-à-dire vernis d'or bruni ou feuille-morte. La science des céramistes est allée jusqu'à tracer sur ce fond des réserves en vernis blanc, rehaussées de traits bleus, et qui résistent au fendillage.

Plus tard on a même fait des vases avec zones successives de vernis coloré (jaune ou bleu) de craquelé et de vernis blanc décoré en cobalt.

Les procédés employés pour fendiller la couverte sont variés, et permettent d'obtenir plusieurs genres de craquelure sur une même pièce. Si à la sortie

du four et lorsqu'elle est encore très-chaude, on expose une porcelaine au froid ou même au contact de l'eau, on obtient des fentes profondes que l'on remplit ensuite de noir ou de rouge, suivant que la pièce est céladonée en gris ou en blanc ; mais par une chauffe artificielle, arrêtée tout à coup, on parsème la surface d'un vase de fentes tellement fines qu'il faut les colorier par l'infiltration d'un liquide ; c'est ainsi qu'est fait le craquelé pourpre, et celui café, dit ventre de biche. On peut associer l'un et l'autre à un grand craquelé noir primitif, et obtenir alors les effets les plus singuliers.

Les chinois ont toujours estimé la craquelure et l'ont appliquée à toutes leurs fabrications de choix ; nous allons donc parler de quelques-unes de celles-ci qui se lient très-étroitement au craquelé.

Dans sa curieuse lettre du 25 janvier 1722, le père d'Entrecolles, missionnaire attaché particulièrement au district de Kin-te-tching, où se trouvaient les fabriques de porcelaine, s'exprime ainsi : « On m'a apporté une de ces pièces de porcelaine qu'on nomme *yao-pien* ou *transmutation*. Cette transmutation se fait dans le fourneau et est causée par le défaut ou par l'excès de la chaleur, ou bien par d'autres causes qu'il n'est pas facile de conjecturer. Cette pièce qui n'a pas réussi, selon l'ouvrier, et qui est l'effet du pur hasard, n'en est pas moins

Vase flambé, représentant un groupe de ling-tchy.

belle ni moins estimée. L'ouvrier avait dessein de faire des vases de rouge soufflé : cent pièces furent entièrement perdues ; celle dont je parle sortit du fourneau semblable à une espèce d'agate. »

Le bon père avait-il été trompé par un faux renseignement? La fabrication du Yao-pien avait-elle été négligée, puis reprise au dix-huitième siècle? Ce qu'il y a de certain, c'est qu'on trouve des vases à couverte *flambée* (tel est le nom français du Yao-pien) d'une date très-ancienne et qui indiquent un procédé pratique, et non point un accident.

Quant à la cause de la transmutation, la science moderne la connaît si bien qu'elle peut, par des opérations de laboratoire, obtenir sûrement chacun de ses effets. Les métaux changent d'état et d'aspect suivant leur combinaison avec l'oxygène ; ainsi, pour nous borner à la question qui nous occupe, le cuivre *oxydulé* fournit à la peinture vitrifiable un beau rouge qui, jeté en masse sur les vases, forme la teinte dite *haricot;* avec un équivalent de plus d'oxygène, il devient *protoxyde* et produit un beau vert susceptible de se transformer en bleu céleste lorsque l'oxygénation est poussée encore plus loin. Or, ces diverses combinaisons peuvent s'effectuer subitement dans les fours, au moyen de tours de main hardis. Lorsqu'un feu clair, placé dans un courant rapide, entraîne une colonne d'air considérable, tout l'oxygène n'est pas brûlé et

il peut s'en combiner une partie avec les métaux en fusion ; si, au contraire, on fait arriver dans le récipient d'épaisses fumées dont la masse charbonneuse, avide d'oxygène, absorbe partout ce gaz nécessaire à sa combustion, les oxydes peuvent être détruits et le métal amené jusqu'à une revivification complète. Placée à un moment donné dans ces diverses conditions, par l'introduction rapide et simultanée de courants d'air et de vapeurs fuligineuses, la couverte haricot arrive à se transformer pour prendre un aspect des plus pittoresques ; des colorations veinées, changeantes, capricieuses comme la flamme du punch, diaprent sa surface : l'oxydule rouge passant au bleu pâle par le violet et au protoxyde vert, s'évapore même complétement dans certaines saillies devenues blanches, et fournit ainsi d'heureux accidents interdits au travail du pinceau.

Et, comme pour le craquelé, les Chinois sont tellement sûrs de leur pratique qu'ils composent toutes leurs paires de vases d'une pièce où le rouge domine et d'une autre à fond presque bleu semé de flammules rouges et lilacées ; ils font aussi des figures dont les chairs carnées disparaissent sous des draperies vertes ou bleues ; ou bien encore des théières en forme de pêche ayant la base bleuâtre, le corps violacé, et le sommet rouge vif.

Il est regrettable, sans doute, que ces merveilles

de l'art, expliquées par la chimie, échappent à nos pratiques actuelles.

On peut encore attribuer aux plus anciens céramistes chinois l'invention des couvertes de demi grand feu, c'est-à-dire du bleu turquoise et du violet pensée.

Contrairement à leur habitude, les potiers du Céleste Empire posent ces couvertes, non pas sur la

Pêche de longévité, émail violet et bleu turquoise.

pâte crue et simplement séchée, mais sur des pièces ayant subi une première cuisson en *biscuit*.

Le bleu turquoise, emprunté au cuivre, a l'avantage de conserver la pureté de sa teinte à la lumière artificielle; il est tendre et doux, même dans les plus anciens vases d'une pâte un peu noirâtre, et presque toujours truité avec une merveilleuse

régularité. Parfois, on y jette des taches métalliques aventurinées du plus piquant effet.

Le violet, obtenu de l'oxyde de manganèse, est également pur et brillant ; assez souvent les deux teintes sont associées, soit sur des vases, des chimères, des figurines, soit sur des groupes figuratifs.

Outre le mérite de leur beauté, les couvertes de demi grand feu ont celui d'avoir toujours été l'objet d'une vogue exceptionnelle ; en 1782, un *magot* (style du temps) dépareillé, en bleu turquoise, se vendait 340 livres ; vers la même époque, un chat en vieux violet, ayant fait partie du mobilier de Mme de Mazarin, était poussé jusqu'à 1800 livres. Nous avons vu récemment un vase composé d'une carpe violette avec ses carpeaux, se jouant dans des plantes aquatiques bleu turquoise, obtenir aux enchères un prix de 3000 francs.

Nous voudrions parler encore de quelques fabrications exceptionnelles comme le *soufflé*, qui couvre d'une dentelle rouge à réseaux imperceptibles la surface d'une couverte bleue opaque ; nous dirions aussi que ce décor manqué produit les fines jaspures aujourd'hui si recherchées qui paraissent imiter certaines pierres naturelles. Mais nous craindrions de tomber dans des détails techniques étrangers à notre but ; il nous suffira de rappeler que les Chinois semblent avoir voulu tout rendre,

au moyen des pâtes céramiques et des enduits vitrifiables; certaines de leurs coupes, en bleu tendre et vaporeux, nuancé de rouge pourpre, rappellent un ciel voilé, vers le couchant, par les nuages qu'éclaire un dernier rayon de soleil. Des vases rivalisent, dans leurs tons vigoureux, avec les agates les plus vives; d'autres sont nuancés comme l'écaille et en ont la profondeur et la transparence.

L'examen de ces pièces, souvent fort anciennes et toujours très-rares, peut seul faire comprendre l'enthousiasme des écrivains chinois qui placent les antiques produits de la céramique et certaines de leurs imitations, bien au-dessus des vases précieux, d'époque plus récente, qui sont l'objet de notre admiration.

CHAPITRE II.

Porcelaines.

§ 1. Symbolique des formes et des couleurs.

Mais entraîné par le sujet nous n'avons rien dit encore des porcelaines peintes, de ces *vraies porcelaines* à fond blanc que tout le monde connaît et qui, seules, peuvent nous initier au secret de la vie intime du peuple chinois, et nous donner une succincte idée de ses croyances et de sa religion. Nous y arrivons donc en hâte.

Commençons par éclaircir un fait diversement interprété par les voyageurs et les écrivains : on a dit qu'au Céleste Empire, la porcelaine avait été élevée au rang des monuments publics, et l'on a cité pour preuve la fameuse tour de Nankin, sur laquelle on est d'autant plus libre de disserter aujourd'hui qu'elle n'existe plus ; les Taï-pings, ces

dangereux rebelles qui ont mis la dynastie Thsing, actuellement régnante, à deux doigts de sa perte, ont démoli le monument lorsqu'ils ont saccagé la capitale du Midi.

D'abord, la tour de porcelaine de Nankin est, en fait et comparativement, une œuvre peu ancienne ; elle fut reconstruite sous l'empereur Young-lo (1403-1424), en remplacement d'une antique tour que rien ne dit avoir été décorée avec les mêmes matériaux.

Voici la description du père Lecomte : « *Tour de porcelaine près de Nan-King*. Il y a hors de la ville, et non pas au dedans, comme quelques-uns l'ont écrit, un temple que les Chinois nomment le *Temple de la Reconnaissance*.... La salle ne prend jour que par ses portes ; il y en a trois à l'orient, extrêmement grandes, par lesquelles on entre dans la fameuse tour dont je veux parler, et qui fait partie de ce temple. Cette tour est de figure octogone, large d'environ 40 pieds, de sorte que chaque face en a quinze. Elle est entourée par dehors d'un mur de même figure, éloigné de quinze pieds, et portant, à une médiocre hauteur, un toit de tuiles vernissées qui paraît naître du corps de la tour, et qui forme au-dessous une galerie assez propre. La tour a neuf étages, dont chacun est orné d'une corniche de trois pieds, à la naissance des fenêtres, et distingué par des toits semblables à celui de la

galerie, à cela près qu'ils ont beaucoup moins de saillie, parce qu'ils ne sont pas soutenus d'un second mur; ils deviennent même beaucoup plus petits, à mesure que la tour s'élève et se rétrécit.

« Le mur a au moins sur le rez-de-chaussée douze pieds d'épaisseur, et plus de huit et demi par le haut. Il est incrusté de porcelaine posée de champ; la pluie et la poussière en ont diminué la beauté; cependant il en reste encore assez pour faire juger que c'est en effet de la porcelaine, quoique grossière, car il y a apparence que la brique, depuis trois cents ans que cet ouvrage dure, n'aurait pas conservé le même éclat.

« L'escalier qu'on a pratiqué en dedans est petit et incommode, parce que les degrés en sont extrêmement hauts; chaque étage est formé par de grosses poutres mises en travers, qui portent un plancher et qui forment une chambre dont le lambris est enrichi de diverses peintures…. Les murailles des étages supérieurs sont percées d'une infinité de petites niches qu'on a remplies d'idoles en bas-relief, ce qui fait une espèce de marquetage très-propre : tout l'ouvrage est doré et paraît de marbre ou de pierre ciselée. Mais je crois que ce n'est en effet qu'une brique moulée et posée de champ, car les Chinois ont une adresse merveilleuse pour imprimer toutes sortes d'ornements dans

leurs briques, dont la terre, extrêmement fine et bien passée, est plus propre que la nôtre à prendre les figures du moule.

« Le premier étage est le plus élevé ; mais les autres ont la même hauteur entre eux ; j'y ai compté cent quatre-vingt-dix marches, presque toutes de dix bons pouces, que je mesurai exactement, ce qui fait cent cinquante-huit pieds. Si on y joint la hauteur du massif, celle du neuvième étage qui n'a point de degrés et le couronnement, on trouvera que la tour est élevée sur le rez-de-chaussée de plus de 200 pieds.

« Le comble n'est pas une des moindres beautés de cette tour ; c'est un gros mât qui prend au plancher du huitième étage, et qui s'élève plus de 30 pieds en dehors. Il paraît engagé dans une large bande de fer de la même hauteur, tournée en volute et éloignée de plusieurs pieds de l'arbre, de sorte qu'elle forme en l'air une espèce de cône vide et percé à jour, sur la pointe duquel on a posé un globe doré d'une grosseur extraordinaire. Voilà ce que les Chinois appellent la « Tour de porcelaine. » Quoi qu'il en soit, c'est assurément l'ouvrage le mieux entendu, le plus solide et le plus magnifique qui soit dans l'Orient. Du haut de la tour on découvre presque toute la ville, et surtout la grande colline de l'observatoire qui est à une bonne lieue de là. »

Nous donnons la figure du monument d'après la gravure chinoise que les bouddhistes, desservants du *Temple de la Gratitude et de la Reconnaissance extrêmes*, distribuaient aux visiteurs, en échange de leurs aumônes. Le revêtement de la tour, entièrement blanc, se composait de briques de porcelaine émaillées à la seule face extérieure. Les entourages des ouvertures étaient seuls en porcelaine vernissée de jaune ou de vert et ornée, en relief, de figures de dragons.

Comme les autres monuments du même genre, construits en Chine depuis le commencement de notre ère, c'est-à-dire à l'époque de l'introduction du Bouddhisme, la tour de Nankin symbolise les sphères superposées des cieux; il n'est donc pas étonnant que les divinités se trouvent reléguées au plus haut étage. Dans l'origine, huit chaînes de fer partant du faîte de la tour, descendaient sur les huit angles en saillies, et supportaient 72 clochettes d'airain; 80 autres clochettes ornaient les angles des toits de chaque étage, et, en dehors de ces neuf étages pendaient 128 lampes; 12 autres lampes de porcelaine décoraient le centre du pavillon octogone du rez-de-chaussée.

Mesurée exactement, la tour fut reconnue avoir 29 mètres 259 à la base et 79 mètres 550 de hauteur. L'empereur Khang-hy la visita et la fit réparer en 1664.

Voilà donc la vérité sur un monument singulier plus fait pour émerveiller les voyageurs que pour surprendre les Chinois eux-mêmes, car dans un pays où les constructions solides sont rares, où le bois vient souvent remplacer la pierre et le marbre, on peut s'attendre à voir la poterie entrer dans la combinaison des portiques et des galeries à jour, et contribuer à l'éclat de ces pavillons élégants qui ressemblent plus à des décorations théâtrales qu'à des monuments officiels élevés en l'honneur de la puissance terrestre ou divine.

Les formes sous lesquelles l'art de terre s'unit le plus souvent à l'architecture, en Chine, sont les tuiles à émail coloré, les briques creuses à formes géométriques qui s'ajustent en galeries ou balustrades, et enfin, les briques ou plaques peintes destinées à s'encadrer dans les murailles intérieures, formées de panneaux mobiles, ou même dans les meubles peu nombreux qui garnissent un intérieur luxueux.

Avant d'aller plus loin, consignons une observation essentielle : en Chine rien n'est livré au caprice et à la fantaisie ; telle construction couverte de tuiles vertes ne pourrait l'être en bleu ou en rouge ; telle porte peinte en jaune indique le rang de celui qui doit en franchir le seuil, et il ne saurait appartenir au premier venu de donner à l'huis de sa maison une teinte semblable.

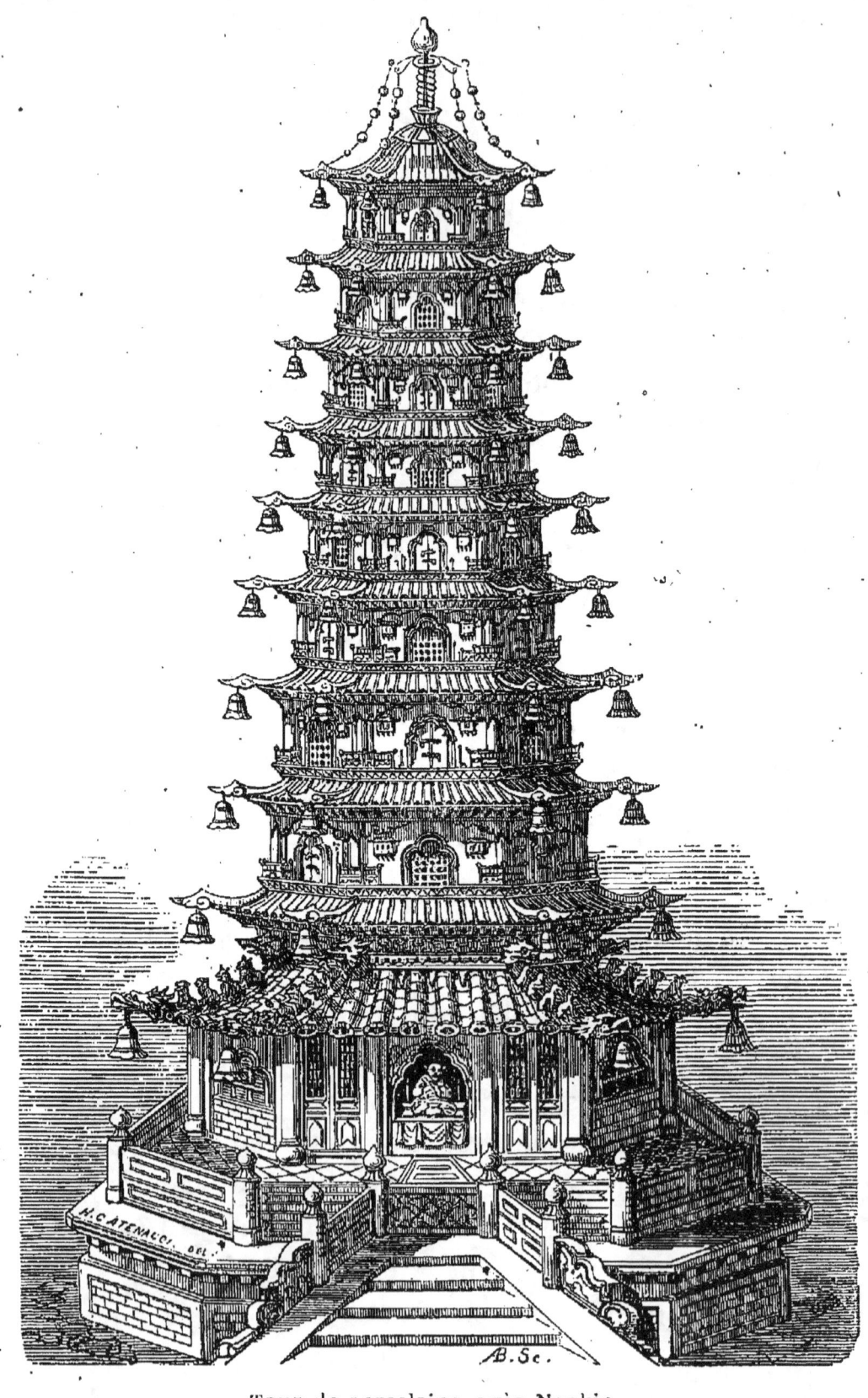

Tour de porcelaine, près Nankin.

Les preuves de ce fait fourmillent dans la littérature chinoise; si nous ouvrons le roman des deux jeunes filles lettrées, nous lisons cette description d'une villa impériale : « Du haut en bas on ne voyait que des briques émaillées en vert. »

« Les murs d'enceinte brillaient de l'éclat du vermillon. »

Aussi un bonze, interrogé sur le nom du possesseur de cette résidence, répond : « Vous voyez là une maison de plaisance de l'empereur. N'avez-vous pas remarqué que le toit du bâtiment est couvert de tuiles émaillées en vert, et que les murs d'enceinte sont peints en rouge? Quel est le magistrat, quel est le prince ou le comte qui oserait usurper une telle décoration ? »

Il y a donc une symbolique des couleurs qu'il importe de connaître et dont les plus anciens livres de la Chine nous ont heureusement conservé les lois.

Les couleurs fondamentales sont au nombre de cinq, correspondant aux éléments (l'eau, le feu, le bois, les métaux, la terre) et aux points cardinaux. « Le rouge appartient au feu et correspond au sud ; le noir appartient à l'eau et correspond au nord; le vert appartient au bois et correspond à l'est ; le blanc appartient au métal et correspond à l'ouest, » dit le commentaire du Li-Ki (mémorial des rites). « Les rites observés, ajoute le même

livre, sous les trois dynasties (Hia, Han et Cheou, de 2205 av. J.-C. à 264 de notre ère), ont toujours été les mêmes, et le peuple les a unanimement suivis. Si quelque chose a subi des modifications, ce n'a été que la couleur blanche ou la couleur verte caractéristique de telle ou telle dynastie. »

On trouve encore dans le Tcheou-li (les rites des Tcheou, du xiie au viiie siècle avant l'ère vulgaire) :
« Le travail des brodeurs en couleurs (hoa-hoei) consiste à combiner les cinq couleurs.

« Le côté de l'orient est le côté bleu. Le côté du midi est le côté rouge. Le côté de l'occident est le côté blanc. Le côté du nord est le côté noir. Le côté du ciel est le côté bleu noirâtre. Le côté de la terre est le côté jaune. Le bleu se combine avec le blanc. Le rouge se combine avec le noir. Le bleu noirâtre se combine avec le jaune.

« La terre est représentée par la couleur jaune ; sa figure spéciale est le carré. Le ciel varie suivant les saisons.

« Le feu est représenté par la figure du cercle.

« L'eau est représentée par la figure du dragon.

« Les montagnes sont représentées par un daim.

« Les oiseaux, les quadrupèdes, les reptiles sont représentés au naturel. »

Or, voici une source d'instruction immédiatement applicable; nous savons en effet que la dy-

nastie des Tai-thsing encore régnante en Chine a pour livrée la couleur jaune, et nous pourrons lui restituer les vases fabriqués sous son influence et où cette couleur domine. La dynastie antérieure, celle des Ming, avait adopté le vert, et nous verrons, en effet, abonder cette teinte dans les ouvrages créés sous son inspiration. On remarquera toutefois que ceci n'est pas absolu, puisque, indépendamment de sa valeur dynastique, une couleur peut servir à l'expression d'une pensée religieuse et symboliser les éléments ou les astres correspondant aux divisions de l'univers.

Puisque nous avons abordé les doctrines ardues de la métaphysique chinoise, qu'on nous permette d'aller jusqu'au bout et d'en tirer tout ce qui peut éclairer l'histoire des arts céramiques.

Comme la plupart des religions primitives, la théogonie chinoise est obscure dans ses définitions; elle admet d'abord deux principes, le *yang* et le *yn*, l'un actif, l'autre passif; le *yang*, force créatrice, matière en mouvement, a sous sa dépendance le ciel et tout ce qui est *mâle* et noble. Le *yn*, matière inerte, plastique, principe *femelle*, domine la terre et les créations inférieures. *Ti*, l'esprit du ciel, *Che*, l'esprit de la terre, qui préside à toutes ses productions, constituent donc, de fait, deux dieux correspondant aux deux principes, et bien qu'il soit question d'un *Chang-ti*, être suprême, nous ne voyons

guère dans cet être qu'un dieu supérieur à d'autres et non un créateur unique et absolu. Du reste, il serait facile de démontrer que le système religieux des Chinois n'est qu'un panthéisme extravagant qui reconnaît des dieux du tonnerre, de la pluie, du vent, des nuages; des esprits protecteurs des grains, des arbres, des fleurs; huit immortels; trois intendants et cinq empereurs du ciel, et qui va jusqu'à diviniser les anciens souverains, les législateurs et les poëtes.

Mais passons, et revenons à ceci : on a vu tout à l'heure, dans le fragment du Tcheou-li, des indications symboliques du plus haut intérêt; le feu, y est-il dit, est représenté par le cercle; la figure de la terre est le carré. En effet, si les Chinois ont voulu faire correspondre les couleurs avec les éléments et les constellations, ils ont cherché également à rendre les idées principales de leur théogonie par des figures emblématiques. Le yang et le yn, s'expriment par la figure ci-contre; les choses soumises au principal mâle, le soleil, le feu et tous les phénomènes de l'ordre moral le plus élevé, sont représentées par ce qui est circulaire ou ovale et par les divisions impaires. Ce que domine le principe femelle, la lune, la terre et les faits d'un ordre inférieur, est représenté par le carré ou le rectangle, et par les nombres pairs.

On voit de suite où cette règle va nous conduire ; le plan d'un vase, l'observation de ses angles ou des divisions de son décor, vont nous éclairer sur sa destination religieuse et sur le rang de celui qui devait s'en servir, car dans la hiérarchie sociale, certains fonctionnaires doivent se borner au

Vase orné des deux forces et des koua ou symboles.

culte des esprits d'ordre secondaire ; les autres peuvent rendre hommage aux puissances supérieures, et l'empereur enfin se réserve le devoir suprême de certains actes, comme les sacrifices au Chang-ti, la réception du printemps, l'ouverture du labourage, etc. Avec leurs formes et leurs couleurs, les vases ont donc un langage facilement

compréhensible qui élève au rang de merveilles maintes œuvres devant lesquelles l'ignorant passerait sans s'arrêter.

§ 2. Figurations sacrées.

Mais la symbolique des formes et des couleurs n'est pas la seule dont il faille s'occuper pour apprécier sainement les œuvres chinoises; n'est-il pas une foule d'êtres singuliers, de divinités obèses ou décharnées qui ne peuvent prendre aux yeux un certain intérêt que si l'on en connaît le rôle et la signification ?

Passons donc une revue rapide des animaux et des génies qu'on voit figurer le plus souvent sur les poteries du Céleste Empire.

Dragons. Est-ce là une représentation imaginaire, ou les Chinois, témoins des dernières convulsions du globe, auraient-ils aperçu les sauriens monstrueux dont Cuvier nous a restitué l'image d'après leurs restes fossiles ? Question difficile à résoudre! Reptiles à quatre membres, armés de griffes puissantes, et terminés par une tête effroyable, squammeuse et fortement dentée, les dragons chinois ont un aspect terrible. On en distingue plusieurs; le *Long*, dragon du ciel, être sacré par excellence; le *Kau*, dragon de montagne, et le *Li*, dragon de la mer. Le

dictionnaire de Khang-hy contient au mot *Long*, la description suivante : « Il est le plus grand des reptiles à pieds et à écailles ; il peut se rendre obscur ou lumineux, subtil et mince ou lourd et gros, se raccourcir, s'allonger, comme il lui plaît. Au printemps, il s'élève vers les cieux ; à l'automne, il se plonge dans les eaux. Il y a le dragon à écailles, le dragon ailé, le dragon cornu, le dragon sans cornes ; enfin, le dragon roulé sur lui-même, qui n'a point encore pris son vol dans les régions supérieures. »

L'empereur, ses fils et les princes de premier et de second rang portent, comme attribut, le dragon à cinq griffes. Les princes de troisième et de quatrième rang, portent le même dragon à quatre griffes ; mais ceux de cinquième rang et les mandarins n'ont plus, pour emblème, qu'un serpent à quatre griffes appelé *Mang*.

Les Chinois donnent à plusieurs immortels la figure du dragon ; l'apparition de cet être surnaturel n'a lieu, d'après le Chou-King, que dans des circonstances extraordinaires, telles que la naissance d'un grand empereur, le commencement d'un règne favorable aux hommes. Alors le dragon traverse les airs, hante les palais et les temples, et se montre aux philosophes.

Khi-lin. C'est encore un animal de bon augure ; son corps est couvert d'écailles ; sa tête est ra-

meuse, ressemblant à celle du dragon ; ses quatre pieds délicats sont terminés par un sabot fendu semblable à celui du cerf ; il est si doux et si bienveillant, qu'il évite, dans sa course légère, de fouler le moindre vermisseau.

Chien de Fo. Il ne faut pas le confondre avec l'être fabuleux qui précède ; ses pieds armés de griffes, sa tête grimaçante à dents aiguës, sa crinière frisée, doivent le faire reconnaître pour un lion, modifié par la fantaisie orientale.

Le chien de Fo est le défenseur habituel du seuil des temples et de l'autel Bouddhique ; il caractérise aussi certaines fonctions militaires ; c'est la *chimère* de l'ancienne curiosité.

Cheval sacré. L'histoire rapporte qu'au moment où Fou-hi cherchait à combiner des caractères propres à exprimer les formes diverses de la matière et les rapports des choses physiques et intellectuelles, un cheval merveilleux sortit du fleuve, portant sur son dos certains signes dont le philosophe législateur forma les huit *Koua* représentés page 59, et qui ont conservé le nom de source des caractères.

Fong-hoang. C'est un oiseau singulier et immortel qui demeure au plus haut des airs et ne se rapproche des hommes que pour leur annoncer les événements heureux et les règnes prospères. Sa tête ornée de caroncules, son col entouré de plu-

mes soyeuses, sa queue tenant de celles de l'argus et du paon, le font facilement reconnaître.

Dans la haute antiquité, le fong-hoang était le symbole des souverains de la Chine; le dragon à cinq griffes lui ayant été substitué, il est devenu l'insigne des impératrices.

On le voit, ces figurations étaient essentielles à connaître puisqu'elles constituent le système armorial ou honorifique au Céleste Empire. Un certain nombre d'animaux ordinaires peut aussi prendre une valeur symbolique dans la décoration des vases religieux; ainsi dans la composition du cycle de soixante ans qui sert à noter les époques historiques, les Chinois ont eu l'idée de représenter les douze tchi périodiques par la figure d'êtres correspondant aux douze lunes, en d'autres termes, les animaux du cycle sont les signes du zodiaque. Voici leurs noms disposés d'après le rumb, en commençant par le nord : novembre, *le Rat;* — décembre, *le Bœuf;* — janvier, *le Tigre;* — février, *le Lapin;* — mars, *le Dragon;* — avril, *le Serpent;* — mai, *le Cheval;* — juin, *le Lièvre;* — juillet, *le Singe;* — août, *la Poule;* — septembre, *le Chien;* — octobre, *le Sanglier.*

Les vases peuvent encore offrir l'image d'autres animaux emblématiques; le cerf blanc et l'axis expriment la longévité, ainsi que la grue qui, dit-on, prolonge son existence jusqu'à des limites extrê-

mes et prodigue les soins les plus touchants à ses vieux parents. Le canard mandarin passe pour être tellement attaché à sa compagne qu'il meurt de chagrin si on l'en sépare; aussi le considère-t-on comme le type de la fidélité conjugale et d'une heureuse union.

Mais, laissons les animaux pour nous occuper des dieux, s'il en existe réellement en Chine. Le doute sur ce point pourrait être permis, après ce que nous avons dit du Chang-ti ou Dieu supérieur. La figuration des êtres célestes ne doit pas, en effet, remonter bien haut en Chine; les plus antiques statues dont il soit question dans les livres, appartiennent au culte Bouddhique qui s'est introduit au Céleste Empire au commencement de notre ère; quant aux autres effigies sacrées, elles représentent presque toutes des personnages honorés par les Tao-sse, disciples de Lao-tse qui vivait dans le viie siècle avant J.-C. Parlons d'abord de Lao-tse lui-même et des légendes fabuleuses qui rappellent sa naissance. Le père du philosophe n'était qu'un pauvre paysan demeuré célibataire jusqu'à l'âge de 70 ans; il se maria enfin à une femme de 40 ans qui conçut, dit-on, sous l'influence d'une grande étoile tombante; elle demeura enceinte 81 ans, et le maître qu'elle servait, lassé d'un prodige qui nuisait à ses intérêts, la chassa sans pitié. Comme elle errait dans la cam-

pagne, elle se reposa sous un prunier, et mit au monde un fils dont les cheveux et les sourcils étaient blancs; le peuple frappé de ce fait désigna le nouveau-né par le nom de *Lao-tse* qui signifie *vieillard enfant*.

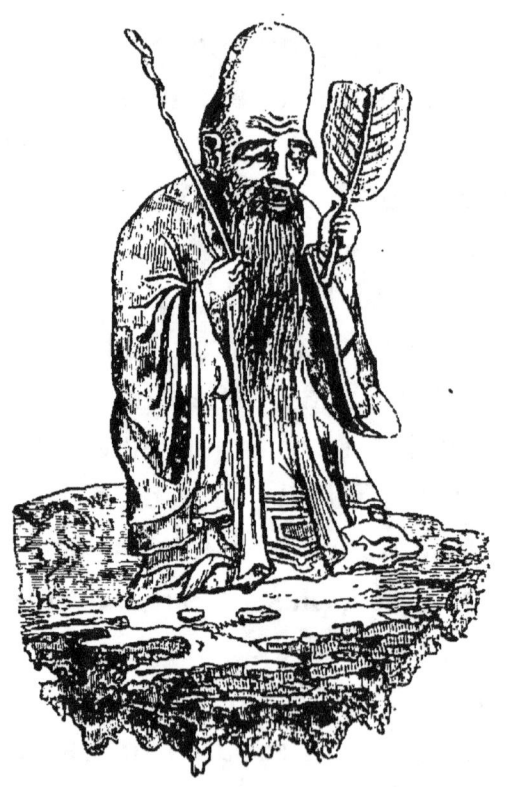

Cheou-lao, dieu de la longévité.

Voilà le signalement mythique; en réalité notre Chinois est tout autre chose; simple et modeste dans sa vie, il étudia longtemps les ouvrages des sages de l'antiquité; il paraît même avoir été chercher dans l'Inde les doctrines prêchées par

Bouddha ; de la méditation de ces théories abstraites sortit le livre célèbre appelé : *Tao-te-King, le livre de la raison suprême et de la vertu.* Dans l'état de dissolution sociale où se trouvait alors la Chine, un pareil ouvrage eût pu rendre les plus grands services s'il n'eût été par trop idéologique, et si ses préceptes n'eussent porté les hommes à la contemplation ascétique et solitaire plutôt qu'à la solidarité sociale.

Aussi, le livre devint la base d'une religion dont les sectateurs tombèrent dans les rêveries les plus extravagantes. La magie, la recherche du breuvage d'immortalité, s'introduisirent dans les pratiques du Tao, et en obscurcirent la morale. L'auteur du livre, divinisé, fut considéré comme antérieur au monde créé et ayant contribué à en accomplir les destinées.

C'est comme tel, c'est-à-dire à l'état de *Dieu suprême* ou *Chang-ti*, que la céramique nous le montrera le plus souvent ; parfois il sera représenté sous la forme simple du dieu de la longévité, *Cheou-lao*. Dans tous les cas, sa tête vénérable, monstrueusement élevée à la partie supérieure, apparaîtra douce et souriante, avec ses sourcils et ses cheveux blancs ; monté ou appuyé sur le cerf blanc ou l'axis, il tiendra souvent dans la main le fruit de l'arbre fabuleux de Fan-tao qui fleurit tous les trois mille ans et ne fournit ses pêches que trois

mille ans après; s'il est entouré de champignons *ling-tchy*, qui donnent l'immortalité, et qu'il ait une robe jaune, on le reconnaîtra pour le suprême arbitre des choses terrestres et l'éternel régulateur des saisons.

Cheou-lao est donc l'une des plus respectables figurations chinoises, puisqu'elle nous retrace un grand philosophe et un homme de bien. Il en est

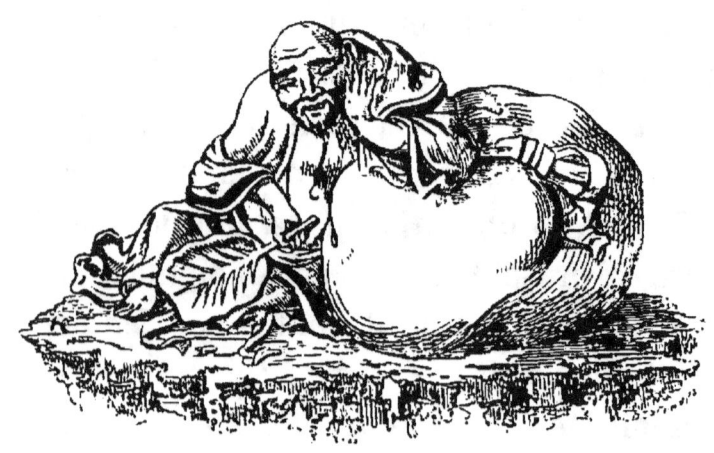

Pou-taï, appuyé sur l'outre contenant les biens terrestres.

une autre, plus joviale d'apparence, qui nous détourne involontairement des pensées élevées pour nous reporter à l'idée des jouissances physiques et matérielles. Voyez-vous cet être obèse, les yeux clos, la bouche ouverte par un rictus sensuel; assis dans un débraillé qui semblerait annoncer l'ébriété, il porte pourtant à la main l'écran, attribut des êtres divinisés; eh bien, ce *poussah*, comme l'ap-

pelaient nos pères, cette masse engraissée par la bonne chère et l'insouciance, c'est *Pou-taï*, le dieu du contentement. Il faut se pénétrer de l'esprit des Chinois, qui trouvent qu'un homme annonce d'autant plus de mérite que sa robuste corpulence remplit mieux son fauteuil, pour comprendre cette singulière divinité. Ses statuettes sont assez fréquentes en porcelaine et surtout en blanc de Chine.

Revenons à de plus nobles personnages en commençant par Confucius, le vrai législateur de l'Empire du Milieu. Confucius naquit en 551, environ un demi-siècle après Lao-tse; frappé comme celui-ci du désordre moral des masses, il s'appliqua à rendre les hommes meilleurs en les rappelant à l'observation des anciens usages, en codifiant les lois, et ravivant le souvenir des sages de l'antiquité. Ses vertus groupèrent autour de lui de nombreux disciples; ses doctrines se répandirent avec sa réputation et il devint, malgré sa modestie, le chef de la religion chinoise. A vrai dire, Koung-tseu se montre très-réservé dans son spiritualisme; il dirige les hommages des hommes moins vers la divinité elle-même que vers la manifestation de sa puissance. Le renouvellement des saisons, le retour du soleil dans sa position vivifiante au printemps, la fécondation des terres, la récolte : voilà pour lui les fêtes religieuses. Les autres, bien plus

fréquentes, ont pour but de rendre ineffaçable le souvenir des Empereurs vertueux, des grands philosophes, des bienfaiteurs de l'humanité, ou de maintenir le respect des ancêtres.

La représentation de Koung-tseu est pourtant moins fréquente que celle de Lao-tse ; assis ou de-

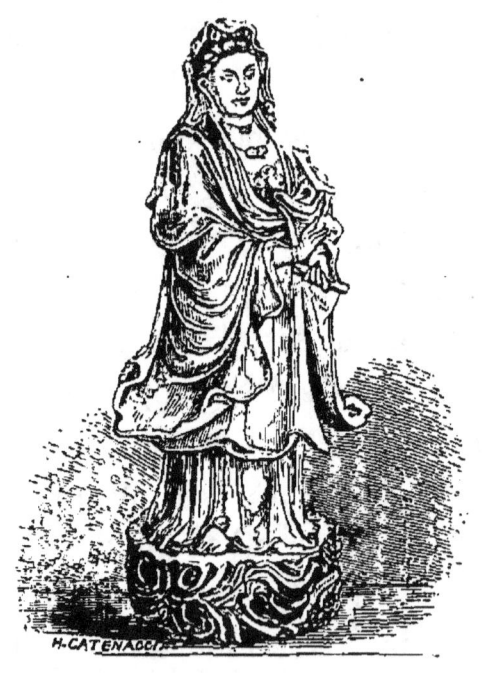

Kouan-in, statuette en blanc de Chine.

bout, dans une attitude tranquille, on le reconnaît au simple bonnet du lettré ; sa main tient le rouleau manuscrit ou le sceptre de bon augure (*Jou-y*).

Cette figuration tient le milieu entre les images religieuses, car Confucius a des temples et reçoit

une sorte de culte, et les portraits commémoratifs des Grands lettrés. Beaucoup de vases en Chine portent, en effet, une figure principale, prosateur ou poëte, entourée de sujets se rapportant à ses œuvres les plus renommées.

Terminons par quelques mots sur une divinité des plus fréquentes *Kouan-in*. Quelle est cette gracieuse femme voilée, les yeux baissés, parfois assise et tenant le sou-chou (chapelet), parfois debout portant un enfant, ou appuyée sur le cerf ou le fong-hoang? Nos missionnaires la désignèrent d'abord sous le nom de vierge chinoise; mais en la trouvant montée sur un lotus, ou la poitrine imprimée du signe swastika 卍, qui annonce le salut et donne une consécration religieuse à tout ce qui en est marqué, il est impossible de ne pas la reconnaître pour une figuration bouddhique. Kouan-in est une de ces divinités symboliques et hermaphrodites que l'on identifie tantôt avec le soleil, tantôt avec le dieu suprême et créateur; c'est ce qu'indique alors le swastika indien, appelé par les Chinois *Wan-tse*, les dix mille choses, la création.

Nous ne dirons rien de quelques autres effigies plus rares, telles que le Dieu de la guerre, avec son ventre proéminent, sa face rouge et menaçante, sa lance au fer tranchant; la Déesse des talents, qui laisse tomber des perles, et mille au-

tres divinités secondaires qui président à la naissance des plantes et aux principaux phénomènes de la nature; il nous faut arriver aux vases eux-mêmes, signaler leurs formes et leurs décors divers.

CHAPITRE III.

Décoration des porcelaines.

§ 1. Bleus.

La porcelaine de Chine est composée d'une pâte blanche, fine, serrée, extraite d'une roche feldspathique décomposée, appelée *Kaolin*, nous l'avons dit déjà; sa couverte est formée par le *pe-tun-tse*, autre roche de même origine géologique, à grains cristallins. Il y a donc identité parfaite entre ces éléments, et la pâte et la couverte s'harmonient si complétement qu'elles ont une résistance égale, une blancheur absolue et une sonorité voisine de celle du métal.

La pâte non couverte peut cuire seule et donner une matière charmante qu'on nomme *biscuit* et qui convient pour modeler les figures. Les Chinois ont

associé le biscuit à la porcelaine couverte, et obtenu ainsi de curieux effets.

Rarement la porcelaine est laissée blanche; ce que l'on nomme *blanc de Chine*, n'est pas une poterie *sans décor;* c'est une composition toute particulière, plus translucide que la porcelaine ordinaire, à couverte plus vitreuse et plus tendre, susceptible de prendre les couleurs de demi-grand feu bleu turquoise et violet-pensée.

Le décor le plus ancien et le plus estimé en Chine est le camaïeu bleu ; il s'exécute sur la pâte simplement séchée, après le travail du tournassage, et *crue;* on pose la couverte après, on cuit, et dès lors la peinture devient inattaquable. Dans les temps les plus anciens, le cobalt n'était pas d'une pureté irréprochable ; son éclat plus ou moins grand peut donc servir à fixer des dates approximatives. C'est, d'ailleurs, parmi les porcelaines bleues qu'on trouve le plus grand nombre de celles qui portent des *nien-hao, indications de règnes,* ou des inscriptions honorifiques ou autres.

L'ancienne nomenclature chinoise suffirait à prouver la haute estime dont jouissaient ces porcelaines appelées *Kouan-ki,* vases des magistrats. Elles étaient principalement fabriquées à *King-te-tchin,* dans le district de Feou-liang, dépendant du département de Jao-tcheou. Cette fabrique, fondée sous les Song (1004 à 1007), a toujours eu le privi-

lége de fournir les objets d'art destinés à l'empereur. Voici dans quels termes le P. Entrecolles en parlait en 1717 : « Il ne manque à King-te-tchin qu'une enceinte de murailles pour mériter le nom de ville, et pouvoir être comparé aux villes même les plus vastes et les plus peuplées de la Chine. Ces endroits nommés *Tchin*, qui sont en petit nombre, mais qui sont d'un grand abord et d'un grand commerce, n'ont point coutume d'avoir d'enceinte, peut-être afin qu'on puisse les étendre et agrandir autant qu'on veut, peut-être afin qu'on ait plus de facilité pour embarquer et débarquer les marchandises.

« On compte à King-te-tchin dix-huit mille familles. Il y a de gros marchands dont l'habitation occupe un vaste espace et contient une multitude prodigieuse d'ouvriers; aussi l'on dit communément qu'il y a plus d'un million d'âmes. Au reste, King-te-tchin a une grande lieue de longueur sur le bord d'une belle rivière. Ce n'est point un amas de maisons comme on pourrait se l'imaginer; les rues sont tirées au cordeau; elles se coupent et se croisent à certaines distances; tout le terrain y est occupé et les maisons n'y sont même que trop serrées et les rues trop étroites. En les traversant, on croit être au milieu d'une foire; on entend de tous côtés les cris des portefaix qui se font faire passage.

« La dépense est bien plus considérable à King-te-tchin qu'à *Jao-tcheou*, parce qu'il faut faire venir d'ailleurs tout ce qui s'y consomme et même le bois pour entretenir le feu des fourneaux. Cependant, malgré la cherté des vivres, King-te-tchin est l'asile d'une multitude de pauvres familles qui n'ont pas de quoi subsister dans les villes des environs. On trouve à y employer les jeunes gens et les personnes les moins robustes. Il n'y a pas même jusqu'aux aveugles et aux estropiés qui n'y gagnent leur vie à broyer les couleurs. Anciennement, dit l'histoire de *Feou-liang*, on ne comptait à King-te-tchin que trois cents fourneaux à porcelaine; mais présentement il y en a bien trois mille. Il n'est pas surprenant qu'on y voie souvent des incendies; c'est pour cela que le génie du feu y a plusieurs temples. Le culte et les honneurs qu'on rend à ce génie ne diminuent pas le nombre des embrasements. Il y a peu de temps qu'il y eut huit cents maisons de brûlées. Elles ont dû être bientôt rétablies, à en juger par la multitude des charpentiers et des maçons qui travaillaient dans ce quartier. Le profit qu'on tire du louage des boutiques rend le peuple chinois très-actif à réparer ces sortes de pertes.

« King-te-tchin est placé dans une vaste plaine environnée de hautes montagnes. Celle qui est à l'Orient, et contre laquelle il est adossé, forme en

dehors une espèce de demi-cercle ; les montagnes qui sont à côté donnent issue à deux rivières qui se réunissent; l'une est assez petite, mais l'autre est fort grande et forme un beau port de près d'une lieue, dans un vaste bassin, où elle perd beaucoup de sa rapidité. On voit quelquefois, dans ce vaste espace, jusqu'à deux ou trois rangs de barques à la queue les unes des autres. Tel est le spectacle qui se présente à la vue lorsqu'on entre par une des gorges dans le port. Des tourbillons de flamme et de fumée, qui s'élèvent en différents endroits, font d'abord remarquer l'étendue, la profondeur et les contours de King-te-tchin. A l'entrée de la nuit, on croit voir une vaste ville tout en feu ou bien une immense fournaise qui a plusieurs soupiraux. Peut-être que cette enceinte de montagnes forme une situation propre aux ouvrages de porcelaine.

« On sera étonné qu'un lieu si peuplé, où il y a tant de richesses, où une infinité de barques abondent tous les jours et qui n'est point fermé de murailles, soit cependant gouverné par un seul mandarin, sans qu'il y arrive le moindre désordre. A la vérité, King-te-tchin n'est qu'à une lieue de Feou-liang et à dix-huit lieues de Jao-tcheou, mais il faut avouer que la police y est admirable. Chaque rue a un chef établi par le mandarin et si elle est un peu longue elle en a plusieurs. Chaque

chef a dix subalternes qui répondent chacun de dix maisons. Ils doivent veiller au bon ordre, accourir au premier tumulte, l'apaiser et en donner avis au mandarin, sous peine de la bastonnade, qui se donne ici fort libéralement. Souvent même le chef du quartier a beau avertir du trouble qui vient d'arriver et assurer qu'il a mis tout en œuvre pour le calmer, on est toujours disposé à juger qu'il y a eu de sa faute, et il est difficile qu'il échappe au châtiment. Chaque rue a ses barricades qui se ferment pendant la nuit. Les grandes rues en ont plusieurs. Un homme du quartier veille à chaque barricade, et il n'oserait ouvrir qu'à certains signaux la porte de sa barrière. Outre cela, la ronde se fait souvent par le mandarin du lieu, et, de temps en temps, par des mandarins de Feouliang. De plus, il n'est guère permis aux étrangers de coucher à King-te-tchin. Il faut, ou qu'ils passent la nuit dans leurs barques, ou qu'ils logent chez les gens de leur connaissance, qui répondent de leur conduite. Cette police maintient tout dans l'ordre et établit une sûreté entière dans un lieu dont les richesses réveilleraient la cupidité d'une infinité de voleurs. »

Il était d'autant plus curieux de tracer ce tableau du grand centre de la fabrication céramique, que King-te-tchin n'est plus qu'un monceau de ruines ; les Taï-pings ont saccagé le bourg, détruit les

usines, et ruiné à jamais l'industrie de la porcelaine en Chine.

Avouons d'abord que, malgré les indications des ouvrages historiques, on ne connaît aucune porcelaine décorée à King-te-tchin pouvant remonter au delà des Ming (1368); les vases de la période Hong-wou (1368 à 1398), ceux de Yong-lo (1403 à 1424), sont généralement grossiers de dessin et d'une fabrication encore imparfaite. Sous Siouen-te (1426 à 1435), la pâte et le décor sont d'une qualité remarquable, et, chose curieuse sur laquelle il importera de revenir ailleurs, beaucoup de pièces empruntent les formes et le style de la poterie persane.

En 1465, l'art chinois est à son apogée, et la période Tching-hoa (qui s'étend jusqu'en 1487) nous offrira les plus curieuses figurations. Disons pourtant qu'avant d'attribuer à un vase la date inscrite sous son pied, il faut l'étudier scrupuleusement.

En effet, les Chinois sont les plus adroits faussaires, et ils cherchent à spéculer sur le goût de leurs concitoyens pour les ouvrages anciens et précieux. Il est arrivé là-bas, de même que chez nous, que le talent des contrefacteurs a fini par donner à leurs œuvres une réputation et un prix égaux à ceux du modèle. C'est ce qui peut s'appliquer à un artiste appelé *Tcheou-tan-tsiouen*; il excellait surtout dans l'imitation des vases antiques, et M. Sta-

nislas Julien rapporte, sur son habileté merveilleuse, l'anecdote suivante :

« Un jour, il monta sur un bateau marchand de *Kin-tchong* et se rendit sur la rive droite du fleuve *Kiang*. Comme il passait à Pi-ling, il alla rendre visite à *Thang*, qui avait la charge de *Thaï-tchang* (président des sacrifices), et lui demanda la permission d'examiner à loisir un ancien trépied en porcelaine de *Ting*, qui était l'un des ornements de son cabinet. Avec la main, il en obtint la mesure exacte; puis il prit l'empreinte des veines du trépied à l'aide d'un papier qu'il serra dans sa manche, et se rendit sur-le-champ à King-te-tchin. Six mois après, il revint et fit une seconde visite au seigneur *Thang*. Il tira alors de sa poche un trépied et lui dit : Votre excellence possède un trépied cassolette en porcelaine blanche de *Ting*; en voici un semblable que je possède aussi. *Thang* fut rempli d'étonnement. Il le compara avec le trépied ancien, qu'il conservait précieusement, et n'y trouva pas un cheveu de différence. Il y appliqua le pied et le couvercle du sien, et reconnut qu'ils s'y adaptaient avec une admirable précision. *Thang* lui demanda alors d'où venait cette pièce remarquable. Anciennement, lui dit *Tcheou*, vous ayant demandé la permission d'examiner votre trépied à loisir, j'en ai pris avec la main toutes les dimensions. Je vous proteste que c'est une imita-

tion du vôtre; je ne voudrais pas vous en imposer. »

Le faux trépied fut acheté un haut prix et les amateurs des seizième et dix-septième siècles (Tcheou vivait de 1567 à 1619 environ), ne regardaient pas à mille onces d'argent (7500 fr.) pour se procurer des ouvrages du fameux potier.

Ces prix mêmes nous mettent à l'abri de l'importation des fausses porcelaines de Tcheou; mais il en est beaucoup d'autres qu'on peut rencontrer, et leur signalement est bon à donner. En général, elles sont moins sonores que les porcelaines anciennes; l'émail est plus vitreux, le décor moins net, moins bien dessiné, et, enfin, les inscriptions sont incorrectes et parfois même illisibles.

Précisément à cause de leur destination, il est rare que les vases bleus ne portent point de symboles ou de sujets intéressants; rien n'y est plus ordinaire que la représentation du dragon et du fong-hoang, et souvent des signes jetés dans la décoration ou placés en dessous indiquent le rang du destinataire. Ces signes sont la perle insigne du talent et qui marque plus particulièrement les pièces réservées aux poëtes; la pierre sonore instrument régulateur de la musique antique, placé à la porte des temples et à

celle des hauts fonctionnaires appelés à rendre la justice : c'est en frappant sur cette pierre qu'on obtient audience ; le Kouei tablette honorifique, dont la matière et la forme varient selon le rang des dignitaires ; donnée par l'empereur comme marque des fonctions publiques, cette pierre doit être tenue par le mandarin lorsqu'il se rend à l'audience ou accomplit les actes de sa charge ; les Choses précieuses, c'est-à-dire le papier, le pinceau, l'encre et la pierre à broyer ; ce sont les insignes du lettré ; la hache sacrée, figurée dans le Chou-king, et qui désigne les grands guerriers.

Quelques autres marques expriment simplement des vœux ; ainsi le ling-tchy ou la célosie promettent la longévité ; quant à une feuille toujours entourée de lemnisques, nous ne savons s'il faut la reconnaître pour celle du Ou-tong chanté par les poëtes ; on la voit sous les pieds de certaines divinités, ou servant de support à des animaux sacrés.

Lorsque ces divers signes sont jetés dans la décoration générale et accompagnés de sceptres, de vases contenant des fleurs ou des plumes de paon, ils constituent ce que l'on appelle l'ornementation à *modèles*, et manifestent la noblesse ou la haute position de ceux auxquels les porcelaines sont destinées.

§ 2. Peintures polychromes.

Avant de décrire les divers systèmes de décoration polychrome, il est indispensable de dire un mot de la manière dont la peinture des vases s'exécute en Chine. Le P. d'Entrecolles nous apprend que dans une fabrique « l'un a soin uniquement de former le premier cercle coloré qu'on voit près des bords de la porcelaine ; l'autre trace des fleurs que peint un troisième ; celui-ci est pour les eaux et les montagnes ; celui-là pour les oiseaux et les autres animaux. » On ne s'attendrait certes pas à trouver dans un pays si éloigné de nos mœurs et de nos doctrines économiques, le système de la division du travail à un état aussi pratique. Mais, avec de telles méthodes, tout individualisme disparaît ; il n'y a plus de peintres, pas même d'école ; c'est une suite de générations travaillant sur un patron séculaire, immobilisé ; c'est l'atelier dans sa forme la plus matérielle, et l'ouvrage n'est plus qu'un poncif plus ou moins défiguré, selon qu'il est tombé dans des mains plus ou moins habiles.

Il résulte de cette immobilité, qui s'est maintenue plusieurs siècles, qu'on peut classer par familles véritables les décors principaux des poteries chinoises, et trouver un signalement applicable à l'universalité des pièces de chaque famille.

Famille Chrysanthémo-pæonienne.

Elle est caractérisée par la prédominance des chrysanthèmes et de la pivoine (pæonia), qui envahissent les fonds, surchargent les médaillons réservés, et se montrent même en relief dans les appendices des vases ou à leur surface.

Une coloration particulière, simple et grandiose, fait d'ailleurs ressortir l'effet ornemental de ces éléments décoratifs. Un bleu gris ou noirâtre, du rouge de fer plus ou moins vif, et un or mat et doux s'y balancent par masses à peu près égales; dans quelques cas assez rares du vert de cuivre et du noir s'unissent aux teintes fondamentales et constituent un genre pæonien *riche*.

Dans la composition, la fantaisie créatrice se montre sous des aspects aussi variés qu'ingénieux; cartouches et médaillons réguliers, savamment espacés sur des fonds arabesques; draperies pendantes soulevant leurs plis en tuyaux d'orgues, pour laisser apercevoir un semé de rinceaux en bleu sous couverte; bandes irrégulières s'entre-croisant, se cachant à demi, comme si le peintre avait jeté au hasard les croquis de son portefeuille sur la panse des vases; bordures richement brodées de fleurs et d'or; mosaïques aux patients dé-

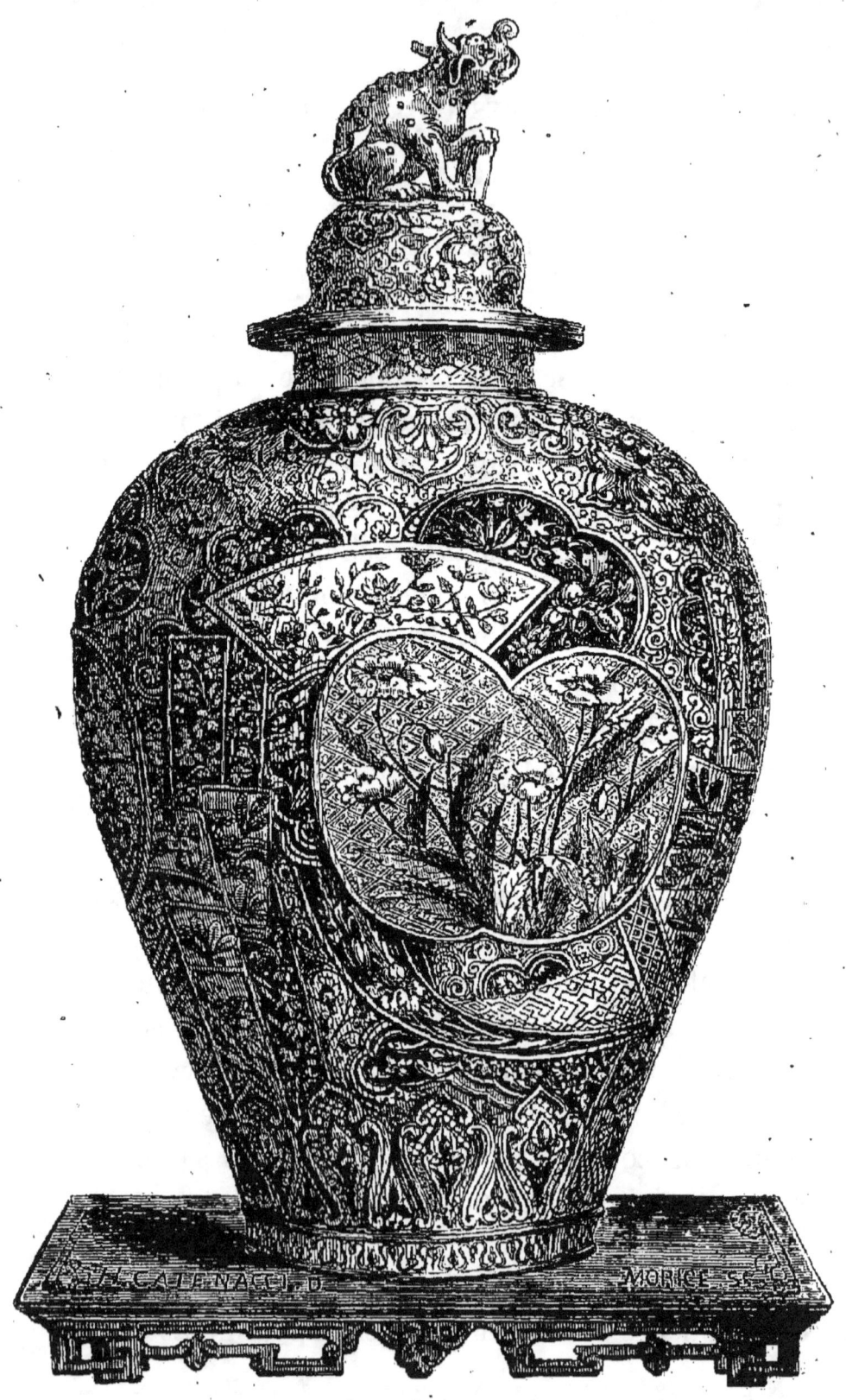

Potiche chrysanthemo avec appliques laquées.

tails; imbrications; rinceaux; postes, grecques; tous les styles, toutes les combinaisons; voilà ce que le curieux peut trouver sur ces porcelaines.

Les plus grandes réserves sont habituellement occupées par des bouquets isolés ou sortant d'un vase, et composés de pivoines et de chrysanthèmes accompagnées parfois de tiges de graminées, des branches du pêcher à fleurs et d'une sorte d'œillet aux fleurs multiples. D'autres fois, ce sont des paysages avec fabriques, lacs, montagnes, rochers surmontés de grands arbres.

Parmi ces diverses peintures, ou dans des cartouches secondaires, ronds, ovales, polygonaux, ou affectant la silhouette d'un fruit ou d'une feuille, on rencontre le dragon, le fong-hoang, des chevaux, des Ki-lin, des grues, des cailles ou les animaux du cycle.

Partout, les détails sont tracés sans prétention imitative; les fleurs, les êtres animés se reconnaissent, mais il est évident que l'artiste a cherché les masses, les grands effets, en négligeant à dessein la perfection graphique, inutile dans des objets destinés à être vus à distance.

Les porcelaines chrysanthémo-pæoniennes, sont, en effet, la poterie usuelle, le mobilier commun de la Chine; autour de l'habitation, dans les jardins, on les voit servant à contenir les fleurs coupées ou, remplies de terre comme nos caisses de

bois, porter des pins et des bambous de quelques décimètres de hauteur, ou les plantes rares recherchées des curieux ; à l'intérieur, c'est la même chose ; les cornets, ces vases sveltes et élégants, se couronnent d'une gerbe de nelumbos ou de pivoines *Mou-tan*; les potiches ventrues aux couvercles rappelant le toit des temples, renferment la récolte du tsia (thé), cette feuille bienfaisante, base de la boisson usuelle de toutes les classes de la société ; les plats, posés sur des étagères, reçoivent les fruits odorants destinés à parfumer les appartements, et notamment le cédrat main de Fo, dont le sommet se divise et se contourne comme des doigts crispés.

C'est encore cette famille qui fournit ordinairement le service de table, service qui n'a rien de commun avec le nôtre : ainsi, les mets sont placés sur des plats que nous nommerions assiettes, ou dans des bols; et chaque convive reçoit les modestes parts qui lui sont dévolues dans des soucoupes, devenues assiettes, et dans de petits bols hémisphériques. Cette exiguïté des parts est compensée par la multiplicité des mets. Le thé bouillant et le sam-chou, sorte d'eau-de-vie de grain également chaude, se boivent dans des petites tasses avec ou sans anses, et quelquefois couvertes de la pièce qu'on nomme présentoir.

Nous ne prétendons pas que la table soit exclusivement couverte de porcelaines pæoniennes; il

est même des circonstances où elle en doit porter d'autres; mais c'est bien là l'espèce usuelle, et si on la voit, comme nous l'avons dit, porter des insignes nobiliaires ou des emblèmes de dignités, c'est pour manifester le rang de ceux auxquels elle appartient.

Famille verte.

Voici un nom qui n'a pas besoin d'être expliqué; il est basé sur un fait ostensible et frappant. Toutes les pièces de cette famille brillent, en effet, de l'éclat, souvent chatoyant, d'un beau vert de cuivre tellement dominant, qu'il absorbe et efface les autres couleurs.

On se rappelle que le vert, l'une des cinq couleurs primordiales, correspond à l'élément du bois et à l'est, et qu'il a été adopté comme livrée par la dynastie des Ming, maîtresse de la Chine de 1368 à 1615. On peut donc croire qu'en faisant prédominer à ce point une couleur significative dans une série de vases aussi nombreuse qu'homogène, les artistes ont cédé à une intention religieuse ou politique.

L'examen des décors de la famille verte confirme cette supposition; presque toutes les scènes qui y sont représentées, ont un caractère hiératique ou historique, et l'on peut même, comme nous l'ex-

pliquerons tout à l'heure, reconnaître si ces compositions émanent de la secte des Tao-sse ou de celle des Lettrés.

De même pour les plantes ; à part certains décors dits agrestes, où des rochers sont chargés et entourés de tiges fleuries d'œillets, de marguerites ou de graminées légères, autour desquelles voltigent des papillons et des insectes, la plupart des fleurs sont symboliques. Ainsi le Nelumbo, cette plante essentiellement bouddhique, s'étale complaisamment sur la panse des vases. Ses feuilles grandioses étendent leurs vastes ombrelles sur une onde indiquée par de légers traits; ses fleurs, plus ou moins avancées inclinent leurs coupes entr'ouvertes ou leurs rosettes de pétales charnus sur des tiges délicates, dont la texture spongieuse est exprimée par un contour finement ponctué.

Les couleurs employées pour ces représentations sont, en dehors du vert de cuivre, le rouge de fer pur, le violet de manganèse, le bleu sous couverte toujours fin, et variant de la nuance céleste au lapis, l'or brillant et solide, le jaune brunâtre et le jaune pâle émaillés, le noir en traits déliés, rarement en touches épaisses. Tout cela se détache sur une pâte d'un blanc pur, à couverte mate et parfaitement unie, et forme un ensemble des plus agréables à l'œil.

Nous venons de dire un mot des sujets hiérati-

ques ou sacrés, examinons leurs formes principales. Le plus fréquent de tous est celui qui représente la théorie des huit immortels ; parfois chacun d'eux est isolé, posé sur un nuage ou une feuille, et n'a que sa valeur iconique : plus souvent tous sont réunis sur une montagne céleste, le mont *Li-chan* peut-être, et ils rendent hommage à un être supérieur, tranquillement assis sur une grue qui plane dans l'empyrée : à cet attribut aussi bien qu'à sa physionomie, il est facile de reconnaître ce dieu suprême pour Cheou-lao ; nous sommes donc en présence d'une composition de l'école du Tao, laquelle identifie le philosophe avec le Chang-ti. Cette secte, qui cultive les sciences occultes et se livre aux enchantements et à la magie, montrera plus souvent le ciel que la terre ; ses tableaux offriront des personnages nimbés, entourés de flammes fulgurantes, concourant à des actes surnaturels ; s'ils combattent, les éléments fourniront les armes, et, comme dans les récits homériques, les vaincus succomberont engloutis sous des amas de nuages, entraînés par des flots tumultueux, écrasés sous les coups du tonnerre. Lorsque le peintre abandonne les hautes régions pour s'occuper de la terre et qu'il emprunte à l'ancienne histoire quelque épisode digne d'être offert en exemple aux âges à venir, il aime encore à y faire sentir l'intervention céleste ; les dieux apparaissent dans les nues prêts à domi-

ner les événements et à faire pencher la balance du sort en faveur de leurs élus.

Les Lettrés, maintenus par Confucius dans le sentier de la philosophie, seront bien autrement réservés dans leurs figurations ; sans discuter sur la nature ni sur le rôle de la divinité, ils se bornent à lui rendre hommage selon les rites anciens; le respect de la tradition leur tient lieu de foi, et s'ils ont à manifester l'intervention céleste dans les événements humains, ils l'expriment par l'apparition des dragons, du ki-lin et du fong-hoang, conformément à la doctrine des livres saints.

Mais leurs sujets de prédilection seront tirés de l'histoire des anciens empereurs ou de celle des hommes illustres; aussi, rien n'est plus fréquent, parmi les vases verts, que les *coupes des Grands lettrés.*

L'une des sources les plus fécondes de la peinture chinoise est le *San-koue-tchy;* le livre qui porte ce titre est en effet l'un des plus intéressants qu'on puisse lire ; il retrace l'histoire des trois royaumes, alors que le pays divisé par les intérêts d'une foule de seigneurs féodaux, cherchait à retrouver le calme sous le sceptre d'un souverain unique. Ces luttes ont nécessairement donné lieu à une foule de traits héroïques; elles ont permis à tous les hommes doués de mérite et de courage, de se faire remarquer et d'arriver au premier

rang; ils n'est donc pas étonnant que les scènes du san-koue-tchy, la représentation des grands hommes de cette époque reculée (l'époque des trois royaumes s'étend de 220 à 618) soient bien accueillies chez les dignitaires et dans les palais.

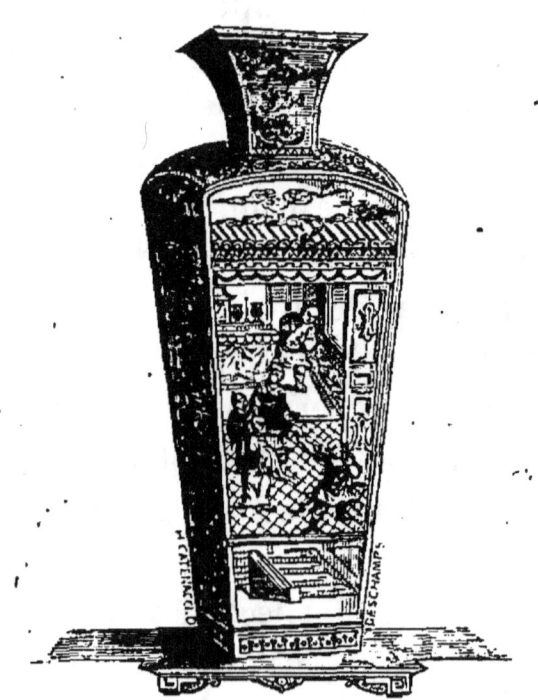

Vase de famille verte, à sujet historique.

Pour bien faire comprendre, d'ailleurs, l'importance du rôle que jouent les vases dans la vie intime des Chinois, il est peut-être nécessaire de rappeler ici ce qu'est la maison d'un grand personnage et quels sont les actes qui s'y accomplissent.

La politesse, le respect du rang et de l'âge, sont les premières vertus de l'homme bien élevé; aussi, l'hospitalité s'exerce-t-elle, au Céleste Empire, avec un soin, nous dirions presque une ostentation dont nous ne pouvons avoir l'idée dans notre vie active et occupée; il y a donc en Chine une salle de réception chez tout le monde, et le mobilier de cette salle consiste uniquement en étagères chargées de vases de fleurs, et en rouleaux suspendus aux murailles, et inscrits de sentences ou couverts de peintures estimées : or, il est de bon goût de choisir les éléments de cette décoration de telle sorte qu'elle puisse flatter l'hôte, et s'harmonier avec ses fonctions et les actes de sa vie. Est-ce un guerrier? les vases lui montreront le Mars chinois ou les grands généraux des anciens jours, les combats, les revues, les tournois, toutes ces peintures que la famille verte aborde dans ses plus beaux spécimens. Est-ce un lettré, un poëte? il verra partout, sur les potiches, les écrans montés en bois de fer sculpté, la figuration de Koung-tseu, celle de Pan-hoei-pan, la femme célèbre comme écrivain et comme historiographe, ou bien la singulière image de Li-taï-pe, ivrogne que la fable prétend élever au rang des demi-dieux, et qui aurait été enlevé au ciel sur un poisson monstrueux.

Voilà pour le côté civil; au point de vue reli-

gieux les vases ont bien un autre rôle. Bien qu'il y ait en Chine des monuments pour le culte public, les *Than*, grands autels en plein air, les *Miao*, grands temples, et les *Thse* ou petits temples, chacun a, chez soi, un lieu réservé pour les cérémonies sacrées ; on y voit souvent la figure de *Fo*, celle de *Kouan-in*, de *Tsao-Chin*, l'esprit du foyer, ou de *Chin-nong*, cet ancien roi qui apprit aux hommes à faire cuire leurs aliments ; mais ce qu'on ne saurait manquer d'y voir, ce sont les tablettes des ancêtres, car toutes les sectes religieuses ont maintenu ce culte au premier rang.

L'autel sur lequel reposent ces choses saintes est une table plus ou moins longue, installée ordinairement devant un tableau religieux, et meublée ainsi : des vases à brûler les parfums, ou tings ; les vases d'accompagnement qui contiennent un petite pelle et des bâtonnets de bronze pour attiser le feu ; des coupes pour contenir le vin des offrandes ; d'autres coupes, de forme particulière, pour les libations ; des flambeaux et des potiches ou des cornets remplis de fleurs.

Le nombre des vases de sacrifice n'est, d'ailleurs, pas arbitraire ; l'empereur en employait neuf ; les nobles sept ; les ministres d'État cinq et les lettrés trois. Il est bien entendu encore qu'anciennement la matière des coupes était graduée ; celles de l'empereur étaient en or ; celles des ministres en

cuivre ; celles des lettrés en airain. Depuis, il s'est établi une liberté plus grande et le mérite d'art a pu élever la porcelaine au niveau des plus riches métaux. Nous avons même souvent rencontré de simples bols ou des coupes basses (ce que nous appellerions des compotiers), qu'une inscription tracée sous le pied indiquait comme propres à remplacer le

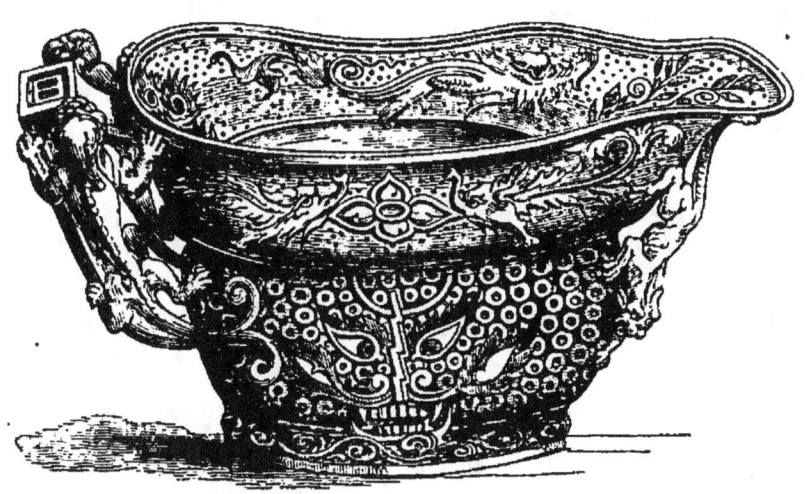

Coupe Tsio, pour les sacrifices; famille verte.

brûle-parfum de métal ; on y lisait : *Ting de rare et extraordinaire pierre précieuse.* Ici l'hyperbole est évidente, mais elle ne doit pas surprendre chez un peuple rusé qui cherche même à tromper ses dieux en faisant souvent des offrandes de ronds de papier doré qui doivent être accueillis comme de la bonne monnaie.

Par leur élégance, la recherche de leur forme

et de leur décor, les vases de la famille verte sont certes bien dignes d'orner les autels; nous reproduisons ici une coupe *Tsio*, destinée aux libations, et qui est aussi charmante d'ensemble que de détails; des dragons à queue fourchue entourent l'anse et le déversoir; des fong-hoang, séparés par un groupe de nuages, ornent son bord, et la panse montre la tête fabuleuse du dragon avec ses yeux largement ouverts et ses dents aiguës.

Quel rôle devaient jouer dans la vie religieuse, des théières ornées des immortels, des bols représentant l'hommage rendu aux étoiles san-hong, des soucoupes où les fong-hoang et les ki-lin sont entourés des nuages et du tonnerre? Des études ultérieures nous l'apprendront peut-être.

Famille rose.

La famille rose tire encore son nom de son aspect physique; elle a pour base décorante un rouge *carminé* dégradé jusqu'au rose pâle et obtenu de l'or; c'est ce qu'on nomme en Europe *pourpre de Cassius* ou *rouge d'or*.

Toujours mêlée à un véhicule abondant, cette couleur forme relief sur la couverte; le même caractère se rencontre dans la plupart des teintes douces qui l'accompagnent; la porcelaine rose est

donc *émaillée* par excellence et ce caractère frappant lui a valu la dénomination spéciale de *porcelaine de Chine*, bien qu'ailleurs et au Japon surtout on ait peint en relief.

Au point de vue de la fabrication, la famille rose se compose de pièces parfaites, blanches, et parfois si minces qu'on leur a donné, en Chine, le nom de *porcelaines sans embryon*, et ici, celui de *vases coquille d'œuf*. Les matières décorantes sont toutes celles dont dispose la céramique orientale ; les peintres y ont épuisé les ressources complètes de leur palette, et les ont combinées avec un rare bonheur.

La famille rose semblerait donc devoir fournir aux Chinois leurs vases de prédilection ; il n'en est point ainsi : le plus grand nombre des pièces brille d'une fantaisie annonçant l'emploi purement décoratif. Une bordure richement motivée, à pendentifs arabesques, à coins gracieusement repliés sur eux-mêmes, à compartiments diversement coloriés, entoure un bouquet de fleurs ou une terrasse plantureuse sur laquelle courent des cailles, des oies ou des chevaux singulièrement enluminés. Lorsque des figures apparaissent, elles ont un caractère familier : ce sont de jeunes femmes promenant leurs enfants ou se reposant sous des pêchers fleuris ; des jeunes filles se balançant sur une escarpolette ; des dames dans un intérieur

s'offrant des bouquets ou s'enivrant du parfum des nelumbos placés dans des vases; parfois on y voit une servante gravissant les degrés d'un pavillon bâti sur l'étang couvert de fleurs, et rapportant son odorante récolte à des femmes qui, dans l'intérieur, garnissent des cornets et les disposent sur les tables et les étagères. C'est là une allusion à la fête des nelumbos célébrée avec non moins de pompe, dans le gynécée chinois, que ne l'est celle des tulipes dans les sérails musulmans.

Quelques scènes sont tirées du théâtre; pour citer un exemple des plus connus, nous rappellerons cette jeune fille qu'on voit demeurer interdite dans un coin de son jardin, tandis qu'un jeune homme en escalade la muraille après avoir pris la précaution de jeter ses chaussures devant lui : c'est un épisode du *Si-siang-ki,* Histoire du pavillon d'occident, drame lyrique écrit par Wang-chi-fou vers 1110.

De grandes pièces montrent des sujets compliqués; de vastes palais où le souverain, entouré de sa cour, préside à des réceptions solennelles, à des tournois et à des revues; des femmes à cheval, lancées à fond de train, se poursuivant en agitant des lances à panonceaux flottants. Est-ce, vers l'an 300 de notre ère, ce monarque des provinces du Nord dont parle l'histoire, qui fait évoluer le

régiment « de dames à la taille fine et déliée, qui, montées sur des coursiers légers, avec des parures et des robes élégantes, pour faire ressortir leurs belles figures, lui servaient de gardes du corps? »

Quant aux figurations sacrées, elles sont si peu nombreuses qu'on doit les regarder comme une exception ; elles n'ont rien, sauf les couleurs, qui les distingue de celles de la famille verte.

La famille rose a-t-elle une date particulière? Doit-on la croire contemporaine des autres, ou issue d'une découverte fortuite et postérieure? Nous avons cru longtemps et nous pensons encore qu'il faut attribuer sa création au désir d'imiter les admirables porcelaines du Japon, qui, même au dix-septième siècle, selon le témoignage des missionnaires, étaient encore apportées en Chine pour orner les intérieurs somptueux et pour être offertes en présent.

Mais un fait irrécusable est désormais établi; c'est que la famille rose chinoise a fourni des coupes de la plus admirable pâte et du décor le plus fin, sous la période Houng-tchy (de 1488 1505). Nous avons pu voir une série importante de ces pièces, peintes d'animaux, d'oiseaux, de fleurs et d'insectes. Les nombreuses coupes des *Grands lettrés* souvent doublées de rouge d'or, et qui se rapprochent du même faire, doivent donc être du

seizième siècle, et les vases du style de la famille verte où se manifestent seulement quelques teintes roses, remontent évidemment à la moitié du quinzième siècle.

CHAPITRE IV.

Inscriptions des porcelaines.

On comprend de quelle importance il peut être, pour l'étude des porcelaines de Chine, de lire les inscriptions qu'elles portent. Le cadre de ce livre ne permet pas de développer ici l'histoire de l'écriture chinoise, et de donner les chronologies au moyen desquelles on peut traduire les dates cycliques ou les nien-hao. Les curieux trouveront ce travail dans un autre de nos ouvrages intitulé : *Histoire artistique, industrielle et commerciale de la porcelaine.* Cependant nous devons expliquer ce qu'est un nien-hao et mentionner surtout la forme particulière de certaines autres inscriptions.

Au Céleste Empire, un homme qui passe de la vie privée dans la vie publique, peut modifier son nom pour le mettre en harmonie avec ses fonctions

nouvelles, ou pour exprimer les dignités dont il a été revêtu ; mais le souverain, en arrivant au trône, doit perdre son individualité afin de se confondre mieux dans le grand pouvoir qu'on appelle la dynastie. Après sa mort, et par un jugement analogue à celui des anciens Égyptiens, on pèse ses actes, et selon leur mérite, on crée la dénomination sous laquelle il ira prendre rang dans la salle des ancêtres. Ainsi, quand l'illustre fondateur de la dynastie des Ming était encore un obscur particulier, son nom était *Tchou-youan-tchang;* lorsqu'il commanda les troupes qui bientôt le proclamèrent leur chef, on l'appela *Tchou-Kong-tseu;* devenu maître du Kiang-nan, il prit le titre de *Ou-Koue-Kong*, c'est-à-dire prince de Ou ; enfin sa tablette commémorative le désigne comme le grand aïeul de la dynastie brillante, *Ming-taï-tsou*.

Or, pour tenir lieu du nom personnel auquel il renonce, et qu'on ne saurait prononcer sans encourir la peine de mort, le souverain impose aux années de son règne une épithète significative qui sert à le désigner lui-même : *Ming-taï-tsou*, empereur par la force des armes, choisit pour exprimer sa puissance, les mots *Hong-wou*, grand guerrier ; son successeur, élevé sans conteste, put laisser reposer l'épée et faire fleurir les arts, il s'appela *Kian-wen-ti*, l'empereur restaurateur des lettres. Voilà le *nien-hao*.

L'inscription impériale se compose le plus souvent de six caractères; les deux premiers, *Ta-ming*, *Taï-thsing* expriment la dynastie (les Ming de 1368 à 1615; les Tsing, de 1616 à l'époque actuelle); les deux suivants sont le nien-hao; *Siouan-te* (1426 à 1435), *Tching-te* (1506 à 1521), *Khang-hy* (1662 à 1722), *Kien-long* (1736 à 1795); les deux derniers, *nien-tchy*, signifient : fabriqué pendant les années, et sont invariables.

Depuis les premières années du dix-huitième siècle, l'usage s'est établi de remplacer l'inscription en caractères réguliers par une sorte de cachet carré où les signes, composés de lignes rectangulaires, affectent la forme d'écriture appelée *siao-tchouan*. Cette forme, assez difficile à lire, même pour les Chinois non paléographes, était restée inexpliquée en France : poussé par les exigences de nos études spéciales, nous avons essayé de combler cette lacune en nous créant un dictionnaire qui nous permît de lire au moins les inscriptions des vases. Voici le résultat de nos travaux à cet égard.

Une précieuse coupe ayant appartenu à l'empereur Kien-long, nous a montré le siao-tchouan employé en ligne horizontale, de droite à gauche, et facilement divisible en caractères distincts : on y lit :

Tchy Nien Long Kien Thsing Taï

Tchy, fabriqué; Nien, dans la période; Kien-long (nien-hao, de 1736 à 1795); Taï thsing de la dynastie des Thsing (c'est-à-dire très-pure). La même inscription groupée en cachet prend cette forme :

Nien Kien Taï
Tchy Long Thsing

Nous allons donner maintenant les cachets des autres souverains Mongols, dans leur ordre chronologique.

Youn-tching, 1723 à 1735. Nous n'avons jamais rencontré son cachet sur la porcelaine.

Kien-long, 1736 à 1795 (voir ci-dessus).

Kia-king, 1796 à 1820.

Tao-kouang, 1821 à 1850.

Hien-fong, 1851;

cet empereur est celui qui prit la fuite au moment où nos troupes marchaient sur sa capitale et qui est mort peu de temps après, laissant les rênes de l'État entre les mains du prince Kong,

nommé régent pendant la minorité du souverain actuel.

Les cachets dont nous venons de donner la figure peuvent, comme les inscriptions en caractères kiai ou réguliers, se réduire à quatre signes, le nien-hao formant le premier digramme, et la formule nien tchy, composant le second. Dans ce cas, on le voit, c'est le nom de la dynastie qui disparaît seul, et ici l'inconvénient est d'autant moins grand que la plupart des cachets se rapportent aux Taï-thsing; les Ming faisaient dater en caractères réguliers, ou en ta-tchouan, écriture antique, dérivée du kou-wen.

Mais si ces inscriptions sont intéressantes au point de vue de l'histoire des vases, il en est qui le deviennent pour l'étude des mœurs, et celles-ci doivent particulièrement nous occuper.

En Chine, dès la plus haute antiquité, il a existé une sorte de journal officiel destiné à conserver la mémoire des services éminents rendus au pays; *Tse* qui, proprement, signifie livre, écriture, est devenu le nom des actes publics qui accordaient ces mentions honorables. Lorsqu'un fonctionnaire les avait plusieurs fois méritées, le souverain lui décernait un vase *Tsun* ou honorifique gravé de l'inscription dédicatoire. C'était un titre à toutes sortes d'immunités.

Cette antique forme de récompense a persisté

en se modifiant dans son expression; aux vases de métal précieux ont succédé des dons plus matériellement utiles, tels qu'une maison dans la ville ou aux champs; mais toujours l'inscription *honorante* en a consacré la valeur, et nous voyons par le code chinois que cette inscription était un gage d'inviolabilité, et qu'il fallait à la justice une autorisation de l'empereur pour franchir, même dans un intérêt de vindicte publique, le seuil protégé par la formule sacrée. Or, ceux qui obtenaient une aussi haute récompense ne manquaient pas de la faire mentionner sur les choses à leur usage, et nous avons pu trouver des porcelaines inscrites de cette formule : *Personnages élevés aux honneurs et à la fortune, à cause de leur mérite et de services (rendus à l'État). L'année kia-chin, sous la dynastie actuelle, Siétchu-chin s'établit dans une maison de plaisance donnée par l'empereur.*

On comprend combien les choses portant de pareilles mentions sont rares; il n'en peut être de même des pièces destinées aux cadeaux fréquents que se font les Chinois, soit à l'époque de leur naissance, soit au renouvellement de l'année, soit enfin lorsqu'une nomination officielle appelle un homme aux charges publiques. Dans tous les cas l'objet offert prend le caractère de *Jou-y*, vœu de bon augure, et il porte une inscription plus ou moins compliquée, comme *fou*, bonheur; *cheou*,

longévité ; *fou-kouey-tchang-tchun*, la fortune, les dignités, un printemps éternel ; *cheou-pi-nan-chan, fou-jou-tong-haï*, longévité comparable à celle de la montagne du Midi, bonheur grand comme la mer d'Orient! Il est des formules moins banales,

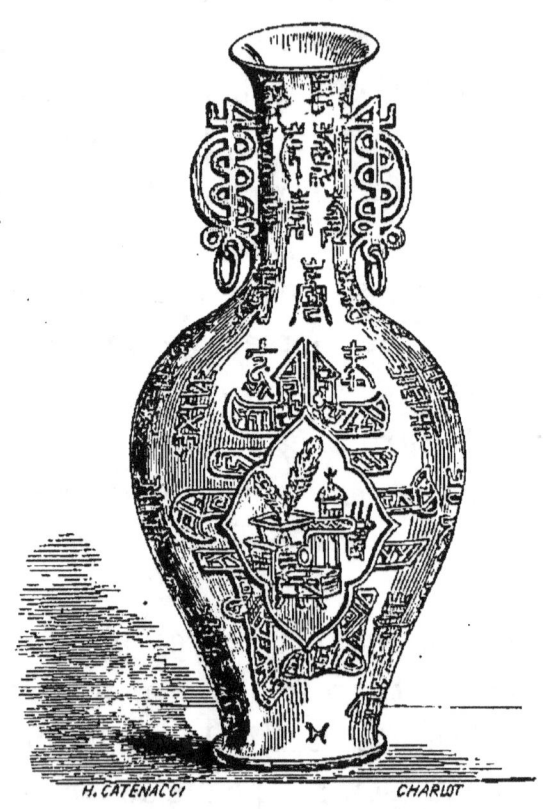

Vase en porcelaine jaune orné de signes Longévité.

celle-ci, par exemple : *Tchoang-youen-ki-ti*, puissiez-vous obtenir le titre de Tchoang-youen! Ce titre est donné au concours, il ouvre la porte de l'académie des Han-lin et assure un rang éminent dans l'État.

Nous n'étendrons pas ces descriptions en rappelant ici la forme des inscriptions explicatives qui, ayant rapport à un sujet représenté et inconnu pour nous, demeurent trop obscures dans leur concision.

Nous ne dirons rien non plus des légendes, si souvent menteuses, dont le but serait de qualifier la porcelaine qui les porte de Jade, de pierre précieuse comme les perles, ou de la déclarer digne d'être offerte en présent. Il est un genre d'inscription beaucoup plus curieux, qu'on trouve à l'extérieur de la plupart des pièces du siècle dernier, et qui a une origine historique. Ce sont les fragments d'une ode devenue célèbre, consacrée au thé par l'empereur Kien-long. Voici la traduction de cette œuvre littéraire : « La couleur de la fleur Mei-hoa n'est pas brillante, mais elle est gracieuse; la bonne odeur et la propreté distinguent surtout le Focheou; le fruit du pin est aromatique et d'une odeur attrayante; rien n'est au-dessus de ces trois choses pour flatter agréablement la vue, l'odorat et le goût. En même temps, mettre sur un feu modéré un vase à trois pieds dont la couleur et la forme indiquent de longs services; le remplir d'une eau limpide de neige fondue; faire chauffer cette eau jusqu'au degré qui suffit pour blanchir le poisson ou rougir le crabe; la verser aussitôt dans une tasse faite de terre de Yué, sur de tendres feuilles

d'un thé choisi; l'y laisser en repos jusqu'à ce que les vapeurs, qui s'élèvent d'abord en abondance, forment des nuages épais, puis viennent à s'affaiblir peu à peu, et ne soient plus enfin que quelques légers brouillards sur la superficie; alors humer sans précipitation cette liqueur délicieuse, c'est travailler efficacement à écarter les cinq sujets d'inquiétude qui viennent ordinairement nous assaillir. On peut goûter, on peut sentir, mais on ne saurait exprimer cette douce tranquillité dont on est redevable à une boisson ainsi préparée.

« Soustrait pour quelque temps au tumulte des affaires, je me trouve enfin seul dans ma tente, en état d'y jouir de moi-même en liberté; d'une main je prends un Fo-cheou que j'éloigne ou que j'approche à volonté; de l'autre, je tiens la tasse au-dessus de laquelle se forment encore de légères vapeurs agréablement nuancées; je goûte par intervalle quelques traits de la liqueur qu'elle contient; je jette de temps en temps des regards sur le Mei-hoa; je donne un léger essor à mon esprit, et mes pensées se tournent sans effort vers les sages de l'antiquité. Je me représente le fameux Ou-tsiouan ne se nourrissant que du fruit que porte le pin; il jouissait en paix de lui-même dans le sein de cette austère frugalité; je lui porte envie et je voudrais l'imiter. Je mets quelques pignons dans ma bouche et je les trouve délicieux. Tantôt

je crois voir le vertueux Lin-fou façonner de ses propres mains les branches de l'arbre Mei-hoa. C'est ainsi, dis-je en moi-même, qu'il donnait quelque relâche à son esprit, déjà fatigué par de profondes méditations sur les objets les plus intéressants. Je regarde alors mon arbrisseau, et il me semble qu'avec Lin-fou j'en arrange les branches, pour leur donner une nouvelle forme. Je passe de chez Lin-fou chez Tchao-tcheou, ou chez Yu-tchouan; je vois le premier, entouré d'un grand nombre de petits vases dans lesquels sont toutes les espèces de thé, en prendre, tantôt de l'une, tantôt de l'autre, et varier ainsi sa boisson; je vois le second boire avec une profonde indifférence le thé le plus exquis, et le distinguer à peine de la plus vile boisson. Leur goût n'est pas le mien, comment voudrais-je les imiter?

« Mais j'entends qu'on bat déjà les veilles, la nuit augmente sa fraîcheur; déjà les rayons de la lune pénètrent à travers les fentes de ma tente et frappent de leur éclat le petit nombre de meubles qui la décorent. Je me trouve sans inquiétude et sans fatigue, mon estomac est dégagé et je puis sans crainte me livrer au repos. C'est ainsi que, suivant ma petite capacité, j'ai fait ces vers au petit printemps de la dixième lune de l'année ping-yn (1746) de mon règne.

« KIEN-LONG. »

CHAPITRE V.

Poteries singulières et diverses.

Nous avons passé en revue les poteries antiques et les porcelaines bleues et polychromes, mais nous n'avons point mentionné certaines espèces singulières par leur façonnage ou leur matière.

Il existe des garnitures de vases (réunion de trois, cinq ou sept pièces) dites réticulées, dont la paroi extérieure, entièrement découpée à dessins arabesques, est superposée à un second vase de forme analogue, ou simplement cylindrique, peint de bleu : l'effet de ces pièces est saisissant; on ne comprend pas d'abord qu'elles aient une solidité proportionnée à leur volume. L'enveloppe réticulée a été appliquée aux services à thé; le réseau extérieur des tasses permet de les tenir à la main, malgré la chaleur du liquide qu'elles contiennent.

Une décoration des plus remarquables est celle à jours cloisonnés ; des fleurons symétriques plus ou moins multipliés, des rinceaux ou des fleurs, ont été percés dans la pâte, puis la couverte onctueuse du vase a rempli les vides, formant un dessin déjà visible à la lumière directe, et d'une rare élégance lorsqu'on l'observe en transparence. Ce façonnage, appelé *travail à grains de riz*, est charmant et pourrait être exécuté dans nos fabriques.

Les céramistes du Céleste Empire semblent d'ailleurs se complaire dans une lutte incessante contre les difficultés ; ils font des vases dont le milieu de la panse est découpé par une solution de continuité à contours arabesques ; les deux parties sont séparées sans pouvoir jouer l'une sur l'autre, et l'on se demande comment elles ont pu cuire sans se souder. D'autres fois, une partie mobile comme un anneau tourne entre le col et le renflement d'une pièce, et glisse à frottement, sans jeu sensible, ce qui devient plus inexplicable encore.

Lorsqu'on voit de pareils tours de force, on se rend difficilement compte de ce passage du P. d'Entrecolles : « La porcelaine qu'on transporte en Europe se fait toujours sur des modèles nouveaux, souvent bizarres et où il est difficile de réussir. Les mandarins, qui savent quel est le

génie des Européens en fait d'invention, m'ont quelquefois prié de faire venir d'Europe des dessins nouveaux et curieux, afin de présenter à l'empereur quelque chose de singulier. D'un autre côté, les chrétiens me pressaient fort de ne point

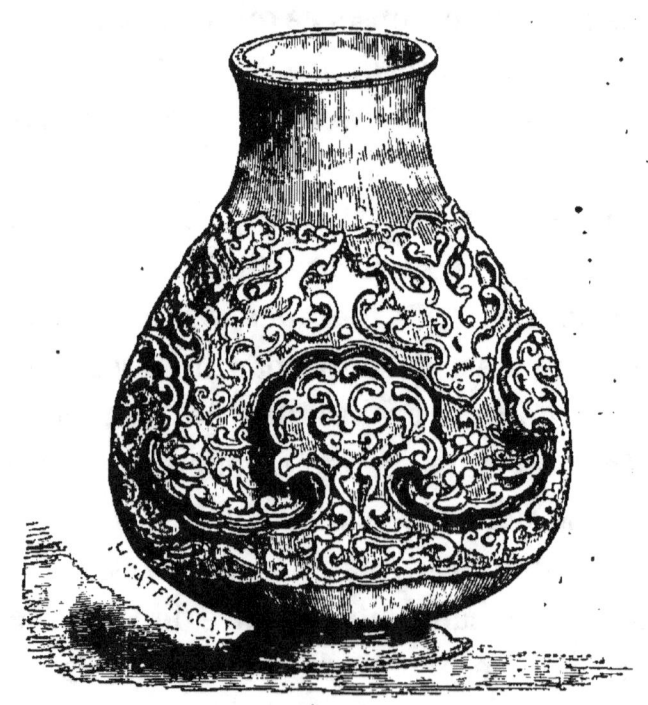

Vase articulé en céladon fleuri.

fournir de semblables modèles ; car les mandarins ne sont pas tout à fait si faciles à se rendre que nos marchands, lorsque les ouvriers leur disent qu'un ouvrage est impraticable ; et il y a souvent bien des bastonnades données avant que le mandarin

abandonne un dessin dont il se promettait de grands avantages. »

Il était assez naturel qu'un pays aussi bien doué que la Chine sous le rapport des éléments feldspathiques, se livrât particulièrement à la fabrication de la porcelaine, pourtant les autres genres de poteries n'ont pas été négligés, bien qu'il faille restituer aujourd'hui à la poterie translucide une foule de produits que Brongniart classait parmi les grès cérances.

Telle est la porcelaine de seconde qualité qui a servi anciennement à fabriquer des objets d'une très-fine exécution et surtout des figurines de divinités ou de personnages célèbres. La pâte en est très-lustrée, d'apparence granuleuse, et pourtant elle se prête à toutes les finesses du moulage. Habituellement, les pièces sont couvertes en émaux colorés où dominent le jaune et le vert; certains services à compartiments symétriques ont un fond vert qui imite les flots de la mer et où sont réservés des signes honorifiques et des nuages et la foudre.

Pourtant les poteries de grès sont connues en Chine, et il en est une qui y est particulièrement estimée; c'est la matière fine, dense, serrée, habituellement d'un brun rouge que nous nommons *boccaro* ou *bucaro*, d'un mot emprunté à la langue portugaise. Les meilleures argiles pour la fabrication de ces poteries se trouvent, dit-on, à Wou-

sse-hien, dans le Kiang-nan. Mais il est certain qu'il y a un choix à faire dans les boccaros, et que tous, à mérite artistique égal, ne sont pas recherchés au même point. Il y a des vases d'une terre gris jaunâtre semée de lamelles imperceptibles de mica, dont le prix est inestimable ; ils ont, paraît-il, une odeur musquée qui communique au thé une saveur particulière. Nous avons vu une théière de cette espèce sans autre ornementation qu'une légende en vieux caractères indiquant avec quel respect on devait traiter la pièce, et quelles précautions il fallait prendre pour préparer la boisson qu'elle devait contenir.

Une autre terre presque jaune piquetée de points rouges, sert particulièrement à formuler des pièces décoratives formées de groupes de fruits et, notamment de pêches de longévité.

Quant aux boccaros rouge et brun, on en fait des services à reliefs d'une excessive finesse, ou même on modèle des pièces d'assez grande dimension telles que des pi-tong en forme de tronc d'arbre, des bœufs, emblèmes de l'agriculture, des oiseaux ou animaux sacrés accolés d'un petit tube dans lequel se fiche le *hiang*, bâton odorant destiné à parfumer les intérieurs ou la salle des ancêtres.

Des tasses sont souvent gravées de légendes en creux faisant allusion au plaisir de l'ivresse ; celle-ci : « Que les derniers replis du cœur soient sa-

tisfaits comme devant un parterre de fleurs ! »
annonce assez la satisfaction béate d'une demi-
ébriété. Cette autre : « En dehors de ceci, quoi
chercher encore ! » exprime encore mieux la pas-
sion suprême d'un épicurien.

Essentiellement apte à prendre les formes com-
pliquées et les empreintes délicates, ce genre de
grès peut s'offrir sous des aspects imprévus ; on
rencontre des théières imitant un char à deux
roues ; un moulin à eau qui tourne par la seule
force de la vapeur ; des vases à surprise inondent
celui qui en ignore le secret ; certaines pièces
s'emplissent par le dessous, d'autres par l'anse ;
il semble, en un mot, que les artistes aient cher-
ché à compenser par les détails curieux ce que
peut avoir de monotone une terre assez triste de
couleur.

Mais que disons-nous ? Les Chinois sont-ils ja-
mais embarrassés pour donner de l'éclat aux ma-
tières qui en manquent ? Le boccaro est triste ; on
le recouvre en tout ou en partie des plus brillants
émaux. Sur l'espèce brune, nous avons vu courir
des bordures arabesques, et se développer des dra-
gons entourés de nuages ; l'aspect de ce décor en
demi-relief rappelle la sévérité des vieux bronzes
enrichis d'émail cloisonné.

Pour obtenir un effet plus riant, le grès est
parfois recouvert entièrement de couleurs vives

et imite l'émail peint. Ce genre est généralement moins ancien que l'autre.

Par une invention diabolique, les Chinois ont imaginé de chercher dans l'ivresse extatique de la vapeur d'opium, une compensation aux misères et aux ennuis de la vie de chaque jour; cette invention les abrutit et les livre sans forces à leurs ennemis de tout genre; elle décime les populations, mais elle satisfait ceux qui en usent, et la passion l'emporte nécessairement sur la raison.

Or, pour pratiquer leur empoisonnement quotidien, les hommes du Céleste Empire ont trouvé deux moyens, ou ils aspirent la fumée de la résine narcotique pour obtenir une intoxication individuelle, égoïste; ou ils la soufflent dans l'atmosphère d'une salle spéciale ; c'est l'empoisonnement collectif. Le récipient qui reçoit l'opium est une petite pièce céramique charmante, digne d'un meilleur usage. La pâte, excessivement fine, blanche et friable, de l'aspect de notre terre de pipe, est recouverte d'émaux brillants formant un fond sur lequel se détachent des fleurs ou des arabesques; tout cela est parfaitement glacé, pur de ton, et exécuté avec ce soin minutieux et plein de goût qui caractérise les œuvres chinoises. La forme du récipient concourt à cette élégance; c'est un sphéroïde turbiné dont le sommet légèrement évasé et percé d'un trou, reçoit le grain d'opium;

la base, prolongée par un court cylindre non émaillé, s'insère dans l'ouverture d'un tube en bambou, en ivoire, ou même en matière précieuse.

La richesse extrême du Céleste Empire en matières céramiques, peut seule faire comprendre comment cette terre et ses charmants émaux restent condamnés à un emploi aussi borné que les pipes à opium. Dans les mains de nos artistes, les mêmes matières s'appliqueraient à des œuvres du plus grand luxe.

Nous pourrions étendre à l'infini l'histoire des poteries exceptionnelles et curieuses de la Chine ; mais notre étude resterait incomplète si nous ne signalions pas les singularités et les fables auxquelles la porcelaine a donné naissance lorsqu'elle est parvenue chez nous.

Voici ce qu'écrivait en latin G. Pancirol, et ce que traduisait, en 1617, Pierre de la Noue. « Les siècles passés n'ont point veu de porcelanes qui ne sont qu'une certaine masse composée de plastre, d'œufs, d'escailles de locustes marines, et autres semblables espèces, laquelle estant bien unie et liée ensemble est cachée sous terre secrètement par le père de famille qui l'enseigne seulement à ses enfants, et y demeure octante ans sans voir le jour, après lesquels ses héritiers l'en tirant et la trouuant proprement disposée à quelque ouurage, ils en font ces précieux vases transparents et si

beaux à la veue en forme et en couleur que les architectes n'y trouuent que redire, la vertu desquels est admirable d'autant que si on y met du venin dedans ils se rompent tout aussitost.

« Celuy qui une fois enterre cette matière ne la releve iamais, ains la laisse à ses enfants, nepueux ou héritiers, comme un riche thrésor pour le profit qu'ils en tirent, et c'est bien de plus haut prix que l'or, combien que rarement il s'en trouue de vraye, et qu'il s'en vend assez de faussé. »

Ces croyances ridicules étonnent de la part d'hommes aussi instruits que Pancirol; mais ce qui prouve combien est durable et facile à s'enraciner dans les masses, l'émotion produite par une matière inconnue, importée de loin, c'est qu'en 1716, c'est-à-dire un siècle après la publication de Pierre de la Noue, ces vers burlesques, empruntés à l'*Embarras* de la foire de Beaucaire, exprimaient les mêmes idées :

> Allons à cette porcelaine,
> Sa beauté m'invite et m'entraîne,
> Elle vient du monde nouveau,
> L'on ne peut rien voir de plus beau.
> Qu'elle a d'attrait et qu'elle est fine !
> Elle est native de la Chine.
> La terre avait au moins cent ans,
> Qui fit des vases si galants.
> Pourquoi faut-il qu'ils soient fragiles
> Comme la vertu dans les villes?

> De tels bijoux en vérité
> S'ils avaient la solidité
> De l'or, de l'argent et du cuivre,
> Jusques chez eux se feraient suivre ;
> Car outre leur attrait divin
> Ils ne souffrent point le venin,
> Ils font connaître le mystère
> Des bouillons de la Brinvillière,
> Et semblent s'ouvrir de douleur
> Du crime de l'empoisonneur.

Nous n'avons pas besoin d'ajouter que la porcelaine est, au contraire, à raison de son imperméabilité, la matière que l'on emploie spécialement dans les laboratoires de chimie, pour contenir et chauffer les acides concentrés.

Furetière, au mot *Pourcelaine* de son glossaire répète cette autre singularité : « François Cauche, en son voyage de Madagascar, fait mention d'un service de pourcelaine et d'un bocal de terre qui avaient été pris proche le tombeau de Mahomet, qui a cette propriété que lorsqu'on jette de l'eau dedans ou qu'on l'expose au soleil, elle la rafraîchit au lieu de l'eschauffer. » Il y a ici une erreur de nom ; la prétendue porcelaine est la terre perméable et réfrigérante dont on fait les alcarazas.

Terminons par un extrait des lettres du P. d'Entrecolles. On y verra combien les voyageurs doivent se méfier des renseignements pris à la légère ; voici ce passage :

« Chaque profession, en Chine, a son idole particulière ; il n'est donc pas étonnant qu'il y ait un Dieu de la porcelaine. On dit qu'autrefois, un empereur voulut absolument qu'on lui fît des porcelaines sur un modèle qu'il donna. On lui représenta que la chose était impossible ; mais toutes ces remontrances ne servirent qu'à exciter de plus en plus son envie. Les empereurs de Chine sont, pendant leur vie, les divinités les plus redoutées de la Chine, et ils croient que rien ne doit s'opposer à leurs désirs. Les officiers chargés par le demi-dieu de surveiller et d'activer les travaux, usèrent de rigueur à l'égard des ouvriers. Ces malheureux dépensaient leur argent, se donnaient bien de la peine, et ne recevaient que des coups. L'un d'eux, dans un mouvement de désespoir, se lança dans la fournaise allumée et y fut consumé à l'instant. La porcelaine qui s'y cuisait en sortit, dit-on, parfaitement belle et au gré de l'empereur, lequel n'en demanda pas davantage. Depuis ce temps-là, cet infortuné passa pour un héros et devint dans la suite l'idole qui préside aux travaux de la porcelaine. »

Grâce aux progrès de la sinologie, nous pouvons démontrer aujourd'hui l'erreur du trop crédule missionnaire ; celui qu'il a pris pour le dieu de la porcelaine, n'est point une victime immolée au caprice d'un prince désœuvré ; c'est tout simple-

ment ce Pou-taï, dieu du contentement, dont nous avons parlé page 67. Pourquoi son image est-elle fréquente au milieu des ateliers de King-te-tchin, fourmilière humaine agitée par un travail incessant? C'est que nous sommes ainsi faits : des vœux ardents nous poussent vers ce que nous ne pouvons atteindre. Que ferait Pou-taï chez les riches chinois? Ils n'ont plus rien à lui demander.

LIVRE III.

JAPON.

CHAPITRE PREMIER.

Généralités. — Porcelaines.

Parler du Japon, au point de vue des arts, c'est exprimer un regret qui peut ressembler à un anathème contre le progrès. Le Japon ! ce pays mystérieux dont Marco Polo avait révélé l'existence, à la recherche duquel se livraient si ardemment les navigateurs du seizième siècle, cette terre du soleil levant, plus brillante qu'un songe des Mille et une nuits, qu'est-ce aujourd'hui? L'une des stations sans nombre du commerce maritime. Ses ports, obscurcis par la fumée des bateaux à vapeur, n'ouvriront plus leurs plages tranquilles aux jonques pittoresques chargées de voiles de bambou ; ses forts, hérissés de canons rayés, n'offriront plus à l'œil le curieux aspect qu'ils prenaient

sous des tentures pittoresques relevées par les armoiries du prince commandant.

Les rues de Yedo, constellées d'uniformes européens, ne verront désormais nulle femme sans crinoline, nul habitant qui n'ait substitué à son costume sévère et original, le paletot étriqué, le pantalon étroit et incommode; peut-être même le chapeau cylindrique remplacera le curieux abri de laque ou de bambou tressé, qui garantit si bien des atteintes du soleil.

Non, à l'heure où nous écrivons, le Japon n'éxiste plus; il modifie son goût pour le modeler sur le nôtre; il va nous envoyer, à la place des œuvres charmantes et précieuses où se peignait son génie propre, d'odieuses imitations de nos fabrications décolorées.

N'est-ce pas là, en effet, le résultat fatal et inévitable de notre contact avec les nations orientales? Les moins intelligentes se défendent contre l'ascendant que nous donnent sur elles l'avancement de nos sciences; elles luttent, et sont vaincues. Les autres admirent nos lois, notre organisation, étudient volontiers nos livres; mais dans leur enthousiasme, elles vont trop loin, et s'abandonnent sans savoir conserver ce qu'il y avait en elles de séve originale et de goût merveilleux.

Recueillons donc à la hâte quelques notions sur ce que furent les arts du Japon, car déjà c'est de

l'histoire, et demain peut-être, l'organisation qui a maintenu si longtemps cette nation brave indépendante des autres peuples, aura elle-même disparu.

Le gouvernement de ce pays n'a d'analogue nulle part ; on ne saurait le considérer comme despotique, puisque le souverain lui-même, courbé sous le joug de la loi, est le premier esclave de l'empire. Quant à la liberté, elle n'existe à Nippon sous aucune de ses formes, pas même dans les relations privées et individuelles ; un espionnage continuel, une méfiance réciproque, tiennent les fonctionnaires de tout ordre dans la stricte observation du devoir ; la loi, ou plutôt la tradition invariable, pèse sur tous les rangs de la société ; en un mot le despotisme existe au Japon sans despote.

Le *Mikado*, empereur ecclésiastique, successeur et représentant des dieux, est le propriétaire et le souverain de l'empire ; en lui se confondent le pouvoir spirituel et le pouvoir temporel ; écrasé sous le poids de sa haute dignité et du respect qu'il se doit à lui-même, il est en quelque sorte condamné à une existence automatique, réglée par un cérémonial fastidieux ; son palais de Miyako est pour lui une prison dorée dont le luxe ne saurait bannir l'ennui.

Le *Siogoun*, *Koubo* ou *Taicoun*, comme on l'appelle maintenant, est le lieutenant du Mikado, ou

proprement, le général en chef ; mais, il a su se rendre relativement indépendant et devenir empereur civil ou exécutif. A son tour il est soumis aux rigueurs d'une étiquette pointilleuse et réduit à l'impuissance par le Conseil d'état qui gouverne pour lui. Sa résidence est à Yédo. Il doit pourtant chaque année se rendre à Miyako afin de rendre hommage au souverain suprême, et lui rendre compte de sa conduite.

Au-dessous de ces autorités de premier ordre, viennent les princes vassaux de l'empire ; souverains absolus et héréditaires de leurs fiefs respectifs, ils sembleraient devoir jouir d'une indépendance complète ; cependant, deux secrétaires du conseil résidant, l'un dans la principauté même, l'autre à Yedo, administrent en leur nom, les observent afin de leur interdire toute entreprise contre le pouvoir central, et empêchent leur influence personnelle de prendre trop d'accroissement. Cette gêne perpétuelle, les sacrifices énormes qu'entraîne pour chaque prince l'obligation d'entretenir son armée, de résider six mois de l'année à Yedo pour y faire la cour au Siogoun, tout cela dégoûte promptement les hommes raisonnables d'un fantôme de pouvoir ; aussi l'abdication est-elle un des moyens employés par les grands pour échapper à la ruine et rentrer dans la vie réelle.

Si bas que l'on pénètre dans la société japonaise,

en parcourant les classes qui la composent, partout et toujours on rencontre le même système d'espionnage et d'asservissement. Néanmoins, ou plutôt à cause de cet asservissement continuel, les grands ont généralement un goût déterminé pour les objets d'art, et ils encouragent la production des œuvres remarquables en entretenant à leurs frais des ateliers considérables où se fabriquent, non pas les pièces que le commerce nous apporte, mais ces bijoux précieux connus seulement chez nous par les cadeaux faits aux fonctionnaires élevés de la factorerie hollandaise de Désima.

Il est regrettable que l'histoire même, ne nous donne aucune notion sur la fabrication de la porcelaine au Japon : mais les documents écrits disent positivement que la peinture et la dorure des vases sont un secret qu'il n'est pas permis de divulguer.

Voici donc le peu que l'on sait sur l'origine des poteries translucides à Nippon : au printemps de l'an 27 avant Jésus-Christ, un vaisseau coréen aborda dans la province d'Halima. Le chef de l'expédition, prétendu fils du roi de Sin-ra, se fixa dans la province d'Omi, où des hommes de sa suite établirent une corporation de fabricants de porcelaine.

Vers la même époque vivait, dans la province d'Idsoumi, située comme celle d'Omi dans la

grande île de Nippon, un athlète du nom de Nomino-Soukouné, qui faisait en faïence et en porcelaine des vases et surtout des figures humaines, pour les substituer aux esclaves qu'il était d'usage, jusqu'alors, d'inhumer avec leurs maîtres. Nomino-Soukouné reçut, en récompense, l'autorisation de prendre pour nom de famille *Fazi*, en coréen *Patsi*, fabricant, artiste.

Sous le règne du Mikado Teu-tsi (662-672 de l'ère vulgaire), un moine bouddhiste nommé Gyôgui, dont les ancêtres étaient Coréens, vulgarisa parmi les habitants de la province d'Idsoumi, le secret de la fabrication des poteries translucides ; le village où il s'était établi s'appelait Tô-Ki-Moura, village aux services de porcelaine.

Sous Sei-wa (859-876) le nombre des usines augmentait considérablement ; en 859 même, deux provinces, Kavatsi, et Idsoumi, se disputèrent une montagne pour cuire la porcelaine et abattre du bois à brûler.

Sous Syoun-tok (1211-1221), un fabricant nommé Katosiro-ouye-mon commença à confectionner de petits vases pour servir de boîtes à thé ; mais, faute d'un meilleur procédé, il les plaçait dans le four sur leur orifice, qui paraissait usé et peu soigné. On les désigna par l'appellation de *Koutsi fakata* (pièces à orifice usé). Désireux de s'instruire, Katosiro, accompagné du moine bouddhiste Fô-gen, se

rendit en Chine de 1211 à 1212, et apprit là tous les secrets de l'art céramique.

Dans les temps plus modernes, c'est sur l'île de Kiou-siou et particulièrement dans l'arrondissement de Matsoura, près du hameau de Ouresino, qu'on a produit la plus fine porcelaine.

Ces données historiques permettent d'établir deux faits importants : l'art céramique a été importé au Japon par les Coréens, et il s'est perfectionné par l'inspiration des Chinois sous les Youen. Il ne faut donc pas chercher un caractère particulier et original dans les poteries de Nippon ; elles sont reconnaissables plutôt à leur perfection même et à la délicatesse des tons et de la touche.

Deux anciens voyageurs, Pierre de Goyer et Jacob de Keyser, l'affirmaient au XVIIe siècle : « C'est l'ancienneté et l'adresse des maîtres qui ont fait ces pots qui leur donnent le prix, et comme la pierre de touche parmi nos orfèvres fait connaître le prix et la valeur de l'or et de l'argent, de même pour ces pots ils ont des maîtres jurés qui jugent de ce qu'ils valent et selon l'antiquité, l'ouvrage, l'art ou la réputation de l'ouvrier, et c'est souvent d'un prix fort haut. De sorte que le roi de Sungo acheta, il y a quelque temps, un de ces pots pour quatorze mille ducats et un Japonais chrétien dans la ville de Sacai, paya pour un autre, qui était de trois pièces, quatorze cents ducats.

Voilà donc un abîme entre les œuvres de la Chine et du Japon ; là c'est une production industrielle sur laquelle des mains sans nombre ont laissé trace de leur travail ; ici c'est une création individuelle, marquée du sceau d'un talent appréciable.

Distinguons toutefois ; il y a deux porcelaines au Japon : l'une courante, usuelle et tellement voisine de celle de la Chine qu'il est difficile de l'en distinguer ; l'autre fine, admirable de pâte, délicieuse de décor et sans rivale dans l'Orient. Il faut donc les étudier séparément.

La première espèce de porcelaine appartient à la famille *Chrysanthémo-pœonienne*; elle est généralement riche de décor, bien que sa pâte soit grisâtre et sujette à la tressaillure.

Nous n'avons pas besoin de décrire ces porcelaines, dont le signalement général a été donné plus haut ; il nous suffira d'énumérer les caractères différentiels qui les séparent des similaires faites au Céleste Empire.

Il est d'abord un genre de produits qui ne peut prêter au doute ; ce sont les statuettes civiles, toujours revêtues du costume japonais, et qui se fabriquent peut-être encore en souvenir des figurines de Nomino-soukouné.

Mais, dira-t-on, quel est le costume des Japonais ? Cela dépend, puisque la société est divisée en huit

classes, et qu'il est certaines parties du vêtement formellement interdites aux classes inférieures; or, par une singularité remarquable, la chose interdite est précisément celle qui, chez nous, est considérée comme indispensable pour tout le monde. Laissons Kœmpfer décrire la toilette des membres de la cour ou du Daïri. « Ils portent des culottes larges et longues, et par dessus est une longue robe d'une largeur extrême et d'une figure particulière, principalement vers les épaules, avec une queue traînante qui s'étend bien loin derrière eux. Ils se couvrent la tête d'un bonnet ou chapeau noir sans apprêt, dont la figure est une des marques d'honneur auxquelles on peut distinguer de quel rang est un seigneur, ou quel poste il occupe à la cour. » Titsingh ajoute : « Le Daïri (l'empereur ou Mikado) change tous les jours de vêtements, pour lesquels on se sert d'étoffes très-fortes et précieuses. Deux de ces étoffes sont de couleur pourpre avec des fleurs blanches ; la troisième, toute blanche, est tissue en fleurs ; les étoffes à raies droites sont nommées *fate-sima*, et celles tissues à sarments et avec des fleurs ont le nom de *fate-wakou*. »

Le costume des classes moyennes et inférieures se compose d'un certain nombre de robes longues et larges portées l'une sur l'autre, et ne diffère de celui des classes supérieures que par la qualité et

la couleur des étoffes; les robes sont retenues autour de la taille par une ceinture. Les manches ont d'énormes dimensions; la partie pendant au-dessous du bras est fermée inférieurement, pour former une poche supplémentaire; la ceinture renferme, toutefois, les objets de quelque valeur. Des couleurs plus vives et des bordures d'or ou de broderies distinguent seulement les vêtements des femmes de ceux des hommes; la ceinture est très-large, fait deux fois le tour du corps, et se noue en rosette avec deux bouts flottants; les jeunes filles ont ce nœud derrière le dos; les femmes mariées le portent devant.

Les hommes se rasent le front et tout le crâne, à l'exception d'une demi-couronne allant d'une tempe à l'autre par le derrière de la tête, et dont les cheveux relevés et pommadés avec soin, forment une touffe au sommet de l'occiput. En général, les femmes roulent leur chevelure en turban; les jeunes filles et les servantes la disposent sur les deux côtés de la tête comme des ailes ou la nouent avec un goût particulier. Les plus élégantes ajoutent à leur coiffure un peigne et de longues épingles d'écaille, d'or ou d'argent.

Les princes, les nobles, les prêtres et les militaires sont les seules classes qui jouissent du privilége de s'armer de deux sabres et de porter le *hakama* ou pantalon large et plissé.

La cinquième classe qui comprend les employés subalternes et les médecins, a droit à porter le pantalon et un sabre.

A partir de la sixième classe, composée des négociants et marchands en gros, les lois somptuaires interdisent le pantalon, et ce n'est qu'à force de démarches humiliantes que les négociants peuvent parfois obtenir de porter le sabre.

Après avoir lu ces descriptions, on reconnaîtra que la plupart des figurines japonaises en porcelaine, représentent des personnages appartenant aux classes supérieures; leurs riches costumes indiquent des étoffes de choix, et souvent, dans les motifs de l'ornementation, on retrouve des fleurs, des plantes ou des insignes particuliers, qui n'appartiennent qu'aux princes et aux nobles.

En effet, l'organisation féodale de la haute société japonaise répond assez bien à ce qui existait en Europe au moyen âge pour que certains voyageurs aient cherché à rendre par les expressions de princes, ducs, marquis, comtes et chevaliers, les divers degrés de la hiérarchie nobiliaire, et aient assimilé à nos *armoiries* les figures qui, sous le nom de *mon*, constellent les objets à l'usage des membres des grandes familles du pays.

Le mikado a deux armoiries, le *kiri-mon* et le *guik-mon*; la première, dont le nom signifie : les armoires en feuilles et fleurs de kiri (*paullownia*

imperialis), est plus particulièrement l'insigne officiel, la marque du pouvoir; on la voit sur la monnaie et jusque sur les pains ou gâteaux qui se

servent dans les repas d'étiquette offerts aux ambassadeurs hollandais. La seconde armoirie impériale ou *guik-mon*, c'est-à-dire armoirie en fleur de chrysanthème, est celle de la famille qui, depuis l'an 667 avant Jésus-Christ, occupe le trône du Japon et descend, dit-on, de Ten-sio-daï-Sin, le dieu Soleil, créateur de l'archipel japonais.

Les sjogouns actuels appartiennent à la maison de *Minamoto*, dont les armoiries se composent de trois feuilles de mauve et s'appellent *Awoi-no-gomon*.

Nous ne prétendons pas décrire les insignes des princes et seigneurs placés autour des deux souverains; la tâche serait trop longue et sans intérêt réel, car peu de porcelaines parvenues en Europe offrent ce genre d'armoiries; on les trouve plus fréquemment sur les laques et autres objets qui se portent ostensiblement dans les voyages.

Les figures civiles nous ont parfois offert la figure du kiri-mon, plus souvent la chrysanthème armoriale et fréquemment le kiri ou arbre impérial.

Dans les porcelaines d'usage, vases, plats, assiettes et tasses, les caractères significatifs sont les suivants : présence de l'arbre Daïrien ou *kiri* ; du dragon impérial japonais armé de trois griffes seulement ; d'un oiseau de proie au regard noble et fier et quelquefois du *guik-mon* en relief. Un indice presque aussi certain d'origine, résulte de la réunion sur une même pièce de tous les emblèmes de la longévité, c'est-à-dire le pin, le bambou, la grue et surtout une tortue fantastique, inusitée en Chine, et dont l'extrémité est entourée d'une flamme terminée en pointe.

Les porcelaines chrysanthémo-pæoniennes du Japon ont une autre ressemblance avec celles de la Chine ; elles portent parfois des *nen-go* ou noms d'années qui permettent d'assigner leur date. Un plateau orné d'une tige fleurie de pêcher, porte en dessous : *eul-soui yang-ing*, deuxième année de la période Yang-ing. Cette deuxième année correspond à 1653.

Mais laissons ces porcelaines évidemment imitées et qui n'ont point d'intérêt particulier ; arrivons à la famille rose et surtout à ces fines poteries qu'on n'a pas flattées en les qualifiant de co-

quilles d'œuf, car si elles ont la minceur du test crétacé de l'œuf de la poule, elles possèdent de plus une translucidité merveilleuse qui les rapproche des gemmes et surtout du jade.

CHAPITRE II.

Porcelaine famille rose.

La famille rose japonaise n'a de commun avec celle de la Chine, que le nom tiré de l'emploi du rouge d'or; les émaux sont les mêmes, mais ils sont si bien choisis et expurgés qu'ils ont une pureté irréprochable; le rouge d'or éclate de vigueur lorsqu'il est seul, et passe au rose le plus tendre en s'associant à l'émail blanc; il en est de même du bleu; mis sous couverte en traits déliés ou en couches puissantes, il forme un camaïeu rendu plus vif par la transparence du vernis pétro-siliceux; posé sur ce vernis, soit en fond, soit en touches de relief, il se montre vigoureux comme une lazulite, ou suave comme une turquoise. Le vert d'eau, le jaune orangé, partagent ce caractère de

pureté *gouachée*. Si ces émaux s'enrichissent d'un damassé fin, d'une mosaïque courante, le rouge vif relève le jaune et le rose; le noir fait ressortir le bleu céleste; le bleu foncé, mêlé de touches de carmin, rehausse les roses pâles, etc. Quant au dessin, l'aspect en est tout nouveau : les figures, maniérées sans doute et trop semblables entre elles pour n'être pas le produit d'un poncif, ont cependant une grâce naïve, une mollesse voluptueuse, reflet évident des mœurs orientales. Ce n'est certes pas l'imitation de la nature, ce n'est pas l'art tel que nous le comprenons avec ses qualités complexes; c'est l'art rêvé, la première manifestation de la pensée sous la forme.

Les oiseaux, les plantes ont aussi plus d'exactitude dans l'ensemble et dans les détails; rien n'est joli comme certains merles huppés à ventre rose, comme les coqs au fier regard, perchés sur des rocs ou perdus dans les fleurs. Les liliacées, les roses au feuillage abondant, le camellia crémeux, les chrysanthèmes variées, la vanille, le millepertuis, le bégonia, mille autres fleurs simples ou cultivées, puis le cédrat main de Fo, le raisin, la grenade, les mangues, exposent aux yeux la flore et la pomone de l'extrême Orient.

Mais dans ces productions distinguées, on peut encore reconnaître des écoles et des époques diverses; il est donc indispensable, pour apprécier

les merveilles de chaque genre, d'établir des divisions régulières et bien caractérisées.

§ 1. Porcelaines artistiques.

Ces poteries sont le chef-d'œuvre de la fabrication japonaise ; elles réunissent au suprême degré les perfections de détail dont nous venons de parler et la grâce de l'ensemble ; la majeure partie paraît destinée à la décoration des intérieurs somptueux et représente des bouquets de fleurs, des oiseaux au brillant plumage, ou des scènes familières empruntées à la haute société chinoise. Il est pourtant quelques pièces qui ont un caractère sacré et où figurent les divinités du panthéon bouddhique de Nippon. Nous devons citer entre autres, une scène assez fréquente ; deux femmes debout, l'une sur une rose, l'autre sur une feuille, voguent sur les flots, entourées de nuages. La première, élégamment vêtue, porte un sceptre ; la seconde est une suivante, et tient un panier de fleurs, passé dans une sorte de lance ou d'instrument aratoire. D'après les indications des livres japonais, c'est la déesse des mers ou la patronne des pêcheurs. *Si-wang-mou*, la déesse d'Occident, portant la branche ou le fruit du pêcher qui lui est consacré, se voit aussi quelquefois.

Pourquoi ne rencontre-t-on que des figures de la religion bouddhique sur les porcelaines, tandis que le *sinsyou* est le culte éminemment national? On peut supposer que cela tient et à l'âge des produits venus entre nos mains et à la défense expresse de laisser tomber dans le commerce tout ce qui peut révéler les secrets des mœurs du pays. D'après la cosmogonie du *sinsyou*, un dieu suprême, créé par sa propre volonté, sortit du chaos primitif pour établir son trône au plus haut des cieux; trop grand pour se livrer à des soins qui eussent troublé sa tranquillité immuable, il laissa des dieux *créateurs* ébaucher l'organisation de l'univers. Sept dieux *célestes* vinrent ensuite, et le dernier, *Iza-na-gino-mikoto*, trouvant un moment de loisir, créa la terre, les dix mille choses, et en confia le gouvernement entier à son enfant favori, la déesse Soleil, *Ten-sio-daï-sin*.

Voilà les fables religieuses; il ne faut pas croire que la porcelaine n'ait pas aussi les siennes. Kœmpfer en a consigné une assez curieuse dans ses écrits. « Les Japonais, dit-il, conservent la récolte du thé commun dans de grands vases de terre à orifice étroit; quant à la qualité supérieure destinée à l'empereur et aux princes, ils la renferment dans des vases murrhins ou de porcelaine et surtout, s'ils peuvent s'en procurer, dans ces petits vases précieux et renommés pour leur anti-

quité, qu'ils appellent *maats-ubo* (pots véritables). On suppose que non-seulement ces vaisseaux conservent, mais qu'ils améliorent la qualité du thé lequel augmente de valeur en raison du temps qu'il y est demeuré enfermé. Le ficki-tsià même réduit en poussière, y garde son arome pendant quelques mois ; éventé, il y reprend toute sa saveur. Aussi, les grands personnages recherchent à tout prix cette sorte de vases, qui tiennent le premier rang parmi les ustensiles coûteux que le luxe a imaginés pour l'usage du thé. Leur célébrité m'engage à rapporter ici une légende qui n'a encore été consignée nulle part. Les maats-ubo ont été faits d'une terre de la plus grande finesse, à *Mauri-ga-sima*, c'est-à-dire l'île Mauri, laquelle, à ce que l'on rapporte, a été entièrement détruite et submergée par les dieux, à cause des mœurs dissolues de ses habitants. Aujourd'hui, il n'en apparaît d'autres vestiges que quelques rochers visibles à marée basse. Cette île était près de *Teyovaan* ou *Formose*, dont la place se désigne dans les cartes hydrographiques par des astérisques et des points qui indiquent un bas-fond semé de bancs de sable et d'écueils. Voici ce qu'en racontent les Chinois : *Mauri-ga-sima* était, au temps des anciens, une terre fertile où l'on trouvait, entre autres richesses, une argile admirable pour la fabrication des vases murrhins, que l'on appelle

aujourd'hui : vases de porcelaine. De là, pour ses habitants, des trésors immenses et une dissolution sans bornes. Leurs vices et leur mépris de la religion irritèrent les dieux à ce point, qu'ils résolurent, par un décret irrévocable, de submerger *Mauri-ga-sima*. Un songe envoyé par le ciel révéla cette terrible sentence au chef de l'île, nommé *Peiruun*, homme religieux et d'une vie sans tache. Les dieux l'avertissaient de s'enfuir sur des embarcations dès qu'il verrait le visage de deux idoles placées à l'entrée du temple se couvrir de rougeur.... Le roi publia immédiatement le danger qui menaçait l'île et le désastre dont elle devait être frappée; mais il ne trouva dans ses sujets que dérision et mépris pour ce qu'on appelait sa crédulité. Peu de temps après, un bouffon se riant des avis de *Peiruun*, s'approcha pendant la nuit des deux idoles, et, sans que personne s'en aperçût, leur barbouilla la face de couleur rouge. Averti de ce changement subit, qu'il attribua à un prodige et non à un sacrilège, le roi prit la fuite avec les siens et se dirigea à force de rames vers Foktsju, province de la Chine méridionale. Après son départ, le bouffon, ses complices et tous les incrédules que cette précipitation n'épouvanta pas, furent engloutis avec l'île, ses potiers et ses magnifiques murrhins. Les Chinois du sud célèbrent le souvenir de ce prodige par une fête.... Quant

aux vases disparus, on les recherche à marée basse dans le fond de la mer, sur les rocs auxquels ils se sont attachés ; on les retire avec précaution pour ne pas les briser, couverts d'une couche de coquillages qui les déforme et que les ouvriers enlèvent ensuite, en en laissant une partie qui atteste leur origine. Ces vases sont transparents, de la plus rare ténuité, et d'une couleur blanche teintée de vert. Ils ont, pour la plupart, la forme d'une capsule ou d'un petit tonneau avec un col étroit et court, comme s'ils eussent été, dès l'origine, destinés à contenir du thé. Ils sont apportés au Japon, à de très-rares intervalles, par des marchands de la province de Foktsju qui les achètent des plongeurs. Les plus communs se vendent vingt taels, la seconde sorte cent ou deux cents taels ; quant à ceux qui atteignent cette valeur, personne n'oserait les acquérir ; ils sont destinés à l'empereur. Celui-ci en a reçu, dit-on, de ses ancêtres et de ses prédécesseurs une collection d'un prix inestimable qui est conservée dans son trésor. »

Est-ce à la porcelaine artistique que cette fable fait allusion ? Nous ne le pensons pas, et nous parlerons bientôt d'une autre espèce transparente, blanche teintée de vert, qui pourrait faire croire aux *maa-tsubo* selon la vraie orthographe japonaise. Mais le récit de Kœmpfer prouve une chose ; c'est la supériorité des vases du Japon sur ceux de la

Chine et la réputation qu'ils ont su se faire partout. Le P. Duhalde cite parmi les marchandises que les Chinois chargent sur leurs vaisseaux pour le retour du Japon « des porcelaines qui sont très-belles, mais qui ne sont pas du même usage que celles de la Chine parce qu'elles souffrent difficilement l'eau bouillante. » On trouve en outre dans les mémoires des missionnaires de Pékin : « On fait cas ici de leur porcelaine (celle des Japonais)....; du reste, si l'on excepte les provinces de Fou-mai, de Tche-Kiang et Kiang-nan, qui trafiquent avec les Japonais, et Pékin où elles en envoient pour être offertes à l'empereur et données aux grands, les porcelaines du Japon sont très-rares. Outre la raison de leur cherté, il y a encore celle de leurs formes et peintures, qui ne sont pas de notre goût. »

Ce qu'il faut entendre par cette dernière phrase, c'est le goût des missionnaires, et ce qui le prouve c'est que les pièces japonaises servaient aux dons mutuels que l'empereur et les grands doivent se faire. Que pourraient-ils trouver, en effet, de plus élégant que ces poteries délicates où l'art et la patience ont épuisé toutes leurs ressources? Tantôt ce sont de véritables mosaïques, aux tons doux, aux minutieux détails, qui flattent l'œil et le surprennent en même temps; d'autres fois, la porcelaine presque nue offre un motif en traits déliés

et noirs qu'on nomme encre de Chine, et s'entoure d'une bordure d'or à parties brunies, rouges, vertes, qui donnent au métal la plus merveilleuse animation.

Potiche en porcelaine artistique, ornée de fleurs et d'oiseaux impériaux.

Chose assez singulière, la nature plus ou moins compliquée du décor équivaut presque à une date; d'abord la pâte blanche, unie, translucide, parut assez belle de sa propre parure et le peintre eut à

peine à la décorer : un filet sur le bord ; une scène doucement esquissée au centre ; ce fut tout. Plus tard, les bordures se compliquèrent ; des fonds *clathrés*, c'est-à-dire imitant les tresses d'une fine corbeille, ou *pavés* en forme de mosaïque composée de carrés et d'octogones, en firent les principaux frais ; tantôt le noir et l'or en indiquent les contours, tantôt ils s'enlèvent sur une teinte rose ou bleue, jaune ou vert pâle. Lorsque les besoins du luxe augmentèrent, la bordure, parfois losangée, à réserves chargées de fleurs, surmonta des fonds partiels délimités en arabesques et qui formèrent eux-mêmes comme un encadrement restreint au motif médian, sujet ou corbeille de fleurs, modèles ou rochers chargés de plantes et d'oiseaux.

Est-il possible d'assigner une date certaine aux changements que nous venons de signaler ? Le tenter serait téméraire. Nous avons déjà dit que les fines porcelaines faites en Chine à l'imitation de celles de Nippon remontaient au dernier tiers du quinzième siècle ; il faudrait donc admettre que la famille rose japonaise, inspirée des pièces de Nankin, selon le témoignage des encyclopédies nationales, serait au moins contemporaine de Tching-hoa (1465), époque à laquelle les livres chinois parlent pour la première fois de vases ornés de fleurs et d'oiseaux.

Il y a au fond de tout cela une obscurité que nous désespérons de voir disparaître, puisque les écrits semblent en augmenter l'impénétrabilité. Pourquoi les Japonais ont-ils transformé le nom scientifique *Imari-tsoutsi* (terre d'Imari) en celui de *Nan-Kin-tsoutsi* (terre de Nan-King)? Pourquoi, d'après les travaux les plus récents des linguistes semblerait-il que le Japon, la terre bénie des arts, n'a que des poteries empruntées à la Chine ou à la Corée? Ne cherchons pas à sonder ces mystères; admirons sans les discuter ces splendides produits dont la vue a suscité une si vive émulation chez nos ancêtres, et a donné naissance à une industrie dont nous pouvons encore nous montrer fiers.

§ 2. Porcelaines à Mandarins.

Qu'est-ce qu'un Mandarin? c'est un Chinois, revêtu d'une autorité quelconque, et affublé d'un nom d'emprunt. Mandarin est un mot dérivé de *mandar* commander, et la langue portugaise nous l'a légué comme titre unique de tout homme en place au Céleste Empire.

Or, si l'on nous demandait pourquoi nous avons appliqué à toute une division de porcelaines un nom aussi ridicule, voici ce que nous répondrions : le mot mandarin est passé dans la langue vulgaire ;

chacun l'interprète dans un sens tout moderne, c'est-à-dire que le Mandarin proprement dit c'est le ministre à la toque ornée de la plume de paon, aussi bien que le sous-préfet ou le maire, avec son simple bouton caractéristique. C'est ainsi que nous l'employons nous-mêmes sans vouloir en étendre la signification aux personnages historiques qu'on voit figurer sur les vieux vases orientaux.

Expliquons d'abord la différence qui existe entre l'ancien costume chinois et le costume moderne, et l'origine de celui-ci. Les peuples de l'extrême Orient ont par-dessus tout le respect des usages consacrés par le temps. Lorsque les dynasties nationales luttaient, au Céleste Empire, contre les envahisseurs Tartares, leur plus puissant moyen d'action consistait à soulever les populations par la seule idée de la violation des rites et de l'abolition des coutumes séculaires. Aussi, dès que l'illustre Hong-wou eut chassé les empereurs mongols, il publia un édit par lequel il obligeait son peuple à reprendre entièrement le costume chinois tel qu'on le portait sous la dynastie des Thang.

Plus tard les Thsing, cherchant à faire oublier la dynastie des Ming vaincue par eux, imaginèrent de changer les usages ; il fut ordonné à tous les Chinois, sous peine de mort, de se raser la tête à la manière tartare. Plusieurs milliers d'hommes ai-

mèrent mieux perdre la vie que de se laisser déshonorer ainsi. Le temps seul, en affermissant les Mongols, leur permit de faire prévaloir la coiffure actuellement en usage.

La toque bordée remplaça le *mien* impérial et le bonnet de crêpe des fonctionnaires ; la longue queue pendante se substitua aux cheveux retroussés sur le crâne ; le surtout, coupé au-dessous des hanches, prit la place des longues robes à l'aspect sévère, que serrait une ceinture à pendeloques de jade ; ces pendeloques bruyantes obligeaient l'homme respectable à conserver une démarche tranquille afin que leur son fût toujours harmonieux et mesuré.

Tout ceci est bien pointilleux sans doute ; mais c'est grâce à ces règles que les Chinois étaient restés le peuple le plus poli et le mieux réglé de la terre.

En changeant le costume, il fallut nécessairement créer des emblèmes destinés à caractériser les différents ordres de fonctionnaires ; voici ces emblèmes :

1er *ordre*. Bonnet avec un bouton d'or travaillé, orné d'une perle et surmonté d'un bouton oblong de rubis *rouge transparent* ; habit violet avec une plaque carrée sur la poitrine et une autre sur le dos, dans lesquelles il y a, en broderie, une figure de *ho* (pélican). La ceinture est décorée de

quatre pierres de yu-che (agate), incrustées de rubis.

Les officiers militaires du même ordre portent sur la plaque un Ki-lin.

2ᵉ *Ordre*. Bonnet avec un bouton d'or travaillé, orné d'un petit rubis et surmonté d'un bouton de corail travaillé *rouge opaque*. Les plaques de l'habit portent un *kin-ky* (poule dorée). La ceinture dorée est ornée de quatre plaques d'or travaillées, enrichies de rubis.

Les officiers militaires portent sur la plaque un *su* (lion).

3ᵉ *Ordre*. Bonnet à bouton d'or travaillé, surmonté d'un bouton de saphir *bleu transparent*. Sa plume de paon n'a qu'un œil. Plaques portant le *kong-tsio* (paon). Ceinture à quatre plaques d'or travaillées.

Les officiers militaires portent sur leur plaques un *pao* (panthère).

4ᵉ *Ordre*. Bonnet à bouton d'or travaillé, orné d'un petit saphir surmonté d'un bouton de pierre d'azur *bleu opaque*. Plaques portant un *yen* (grue); ceinture à quatre plaques d'or travaillées, avec un bouton d'argent.

Officiers militaires portant sur les plaques un *hou* (tigre).

5ᵉ *Ordre*. Bonnet à bouton d'or orné d'un petit saphir et surmonté d'un bouton de cristal de

roche *blanc transparent*. Plaques brodées d'un *pé-hien* (faisan blanc); ceinture à quatre plaques d'or unies, avec un bouton d'argent.

Officiers militaires portant un *hiong* (ours) sur les plaques.

6ᵉ *Ordre*. Bonnet surmonté d'un bouton fait d'une coquille marine *blanc opaque*; la plume n'est pas une plume de paon, mais une plume bleue; habit portant en broderie un *lu-su* (cigogne) : ceinture à quatre plaques rondes d'écaille, avec un bouton d'argent.

Officiers militaires portant sur les plaques un *pien* (petit tigre).

7ᵉ *Ordre*. Bonnet surmonté d'un bouton d'or travaillé, orné d'un petit cristal et surmonté d'un bouton d'or uni. Les plaques portent en broderie un *ky-chi* (perdrix); ceinture à quatre plaques rondes d'argent.

Officiers militaires portant un *sy* (rhinocéros) sur les plaques.

8ᵉ *Ordre*. Bonnet orné d'un bouton d'or travaillé surmonté d'un autre bouton également travaillé; sur la plaque, un *ngan-chun* (caille); ceinture à quatre plaques en corne de bélier, avec bouton d'argent.

Officiers militaires portant le *lu-su* (cigogne).

9ᵉ *Ordre*. Bonnet orné d'un bouton d'or surmonté d'un bouton d'argent, l'un et l'autre tra-

vaillés. Les plaques portent un *tsio* (moineau); ceinture à quatre plaques de corne noire, avec un bouton d'argent.

Officiers militaires : plaques portant un *haï-ma* (cheval marin).

Le caractère spécial de ces costumes est facile à reconnaître, et il délimite parfaitement la porcelaine qui représente des personnages ainsi vêtus. Mais ce caractère seul ne suffirait pas pour l'établissement d'un groupe, et nous allons prouver que les couleurs, le mode d'exécution, s'unissent au genre des sujets pour justifier la dénomination des pièces à mandarins.

Les porcelaines de grande dimension, les plus anciennes particulièrement, sont plutôt épaisses que minces et assez souvent à *pâte ondulée* à la surface, ce qui indique qu'elles ont été faites par *coulage* et au moule; quelques-unes sont ornées de reliefs. La forme générale des vases est plus élancée que celle des poteries chinoises.

La décoration est peinte plutôt qu'émaillée; les tons rouges tirés de l'or sont violacés, et le violet pur, le vert d'eau, le rouge de fer vif, le chamois ou couleur rouille, y abondent. Un procédé aussi étranger aux peintres de la Chine qu'à ceux de l'atelier artistique, apparaît dans le rendu des figures et des fleurs; c'est une sorte de modelé obtenu par pointillé et au moyen de hachures paral-

lèles ou croisées; les chairs sont faites avec le soin d'une miniature, et les draperies se soulèvent en plis moelleux parfaitement détachés l'un de l'autre.

Le plus souvent les sujets sont circonscrits par un fond ornementé; d'après ce qui a été dit plus haut, on en conclurait déjà que le genre mandarin n'est pas très-ancien. En effet, c'est en 1616 que les Thsing ont conquis le trône, et le costume tartare n'a pu être adopté, pour les figures décoratives, que postérieurement à cette époque. Nous irons plus loin, en nous appuyant de l'observation des produits chinois de tout genre; jamais les artistes du Céleste Empire n'ont consenti à représenter des mandarins dans leurs bois sculptés, leurs laques, leurs ivoires ni leurs porcelaines. Aucune pièce authentique à nien-hao n'a montré autre chose que les héros des anciens temps, et les sujets de l'antique histoire. Il fallait une nation voisine, à la fois curieuse et commerçante, pour jeter à foison, sur les vases, ce costume exécré qui ne pouvait s'imposer qu'à la longue et par la force.

Aussi la nature des sujets à mandarins n'est presque jamais historique; ce sont des scènes d'intérieur, des jeux d'enfants, des représentations scéniques, des jongleurs exécutant des tours d'agilité ou lançant des poignards avec une adresse

qu'on a pu récemment admirer, non sans appréhension, sur nos théâtres.

La régularité plus ou moins parfaite des décors, la nature des fonds ornés, permettent d'établir plusieurs sections dans les porcelaines à mandarins. La première, toute de transition, montre l'association du genre artistique à la nouvelle école : ou les fonds encre de chine et les bordures d'or encadrent un sujet *peint;* ou les fonds nouveaux éclatent autour d'un médaillon à figures artistiques.

La seconde section, à *fonds filigranés*, renferme encore des pièces de très-fine qualité, parfois enrichies de médaillons *émaillés*. Le fond est un semé de rinceaux d'or très-serrés formant un ton doux, coupé de réserves plus ou moins grandes. Le médaillon principal est délimité par un trait ou par des arabesques d'or bruni; quant aux petites réserves elles sont occupées par des oiseaux, des fleurs, ou des paysages en camaïeu rouge ou noir, d'une délicatesse et d'une liberté charmantes.

Quelques services peu anciens ont leurs bordures et les entourages des médaillons en bleu sous couverte.

Les *Mandarins rouges* forment la troisième section et se reconnaissent à la sévérité de leur aspect; une bordure noire à grecque d'or circonscrit le fond, rouge de fer vif, que rehaussent une mosaïque

Potiche à mandarins, fond filigrané d'or.

clathrée noire et des traits d'or groupés par trois, étoilant chaque compartiment de la mosaïque. Rien n'est plus décoratif que ce genre ; aussi acquiert-il, dans les ventes publiques, des prix fort élevés.

Les Mandarins à fonds variés sont ceux qui affectent une telle fantaisie qu'on ne pourrait essayer de les décrire tous ; des losanges en rouge de fer, des pavages en traits noirs et rouges, d'autres à compartiments arlequinés se rencontrent dans cette section ; jamais les peintures n'en sont aussi fines que celles des espèces précédentes.

Mandarins chagrinés et gauffrés. Cette section est intéressante parce qu'elle renferme des pièces toujours travaillées avec soin, et dont les appendices et quelquefois les médaillons, sont ornés de figures en relief. Le plus souvent les vases chagrinés sont des potiches élancées, à col étroit, ouverture évasée, à panse ovoïde, aplatie et anguleuse au point de réunion des deux pièces moulées. Des rinceaux d'ornement saillissent sur chaque face en dessinant un grand médaillon médian, et de plus petits sur les côtés ; tout l'espace compris entre ces médaillons, ou le fond, si l'on veut, est semé de points hémisphériques imitant la peau de chagrin ou mieux, selon l'expression chinoise, la *chair de poule*. Lorsque le vase est décoré, ce fond affecte la teinte appelée vert de gris ; dans quelques rares spécimens, le chagriné reste blanc et ses saillies,

sur lesquelles la couverte a glissé, ressortent mates sur le vernis vitreux.

Les peintures des vases chagrinés sont assez fines mais presque toujours crues de ton.

Les petites bouteilles à tabac, dites vases des tombeaux égyptiens, ont une connexion étroite avec ce genre; les Chinois fabriquent encore, pour l'usage des horticulteurs, des pièces à chair de poule.

Les espèces gaufrées sont très-recommandables; elles portent dans la pâte de fines dentelures, des guirlandes et des bouquets de fleurs, que fait ressortir la couverte en remplissant les vides à la manière des céladons. La plus grande partie de la décoration est en bleu sous couverte, et les sujets sont presque toujours émaillés.

Une cinquième section dite *Mandarins camaïeu*, offre ces fonds partiels, remplis d'un losangé ombré, que la Saxe et les autres porcelaineries d'Europe ont imités pendant une partie du dix-huitième siècle; le genre a pris, chez nous le nom de Pompadour, et l'on a cru longtemps que les Orientaux nous l'avaient emprunté.

Cette erreur n'est pas la seule à laquelle ait donné lieu la porcelaine à Mandarins; l'abbé Raynal parlant de cette espèce qu'il appelle *porcelaine des Indes*, dit : « Au voisinage de Canton on fabrique la porcelaine connue parmi nous sous le nom de

porcelaine des Indes. La pâte en est longue et facile, mais en général les couleurs, le bleu surtout et le rouge de mars, y sont très-inférieures à ce qui vient du Japon et de l'intérieur de la Chine. Toutes les couleurs, excepté le bleu, y relèvent en bosse, et sont communément mal appliquées. On ne voit du pourpre que sur cette porcelaine, ce qui a fait follement imaginer qu'on la peignait en Hollande. La plupart des tasses, des assiettes, des autres vases que portent nos négociants, sortent de cette manufacture, moins estimée à la Chine que ne le sont dans nos contrées celles de faïence. »

Nous relèverons tout à l'heure, en parlant des porcelaines à fleurs, ce qu'il y a d'erroné dans ce passage, curieux sous bien d'autres rapports. Pour terminer ce que nous avons à dire des pièces à mandarins, nous ferons remarquer qu'en descendant de la section filigranée à celle à camaïeu, les espèces deviennent de plus en plus communes, et montrent l'influence de la commande extérieure; il y a donc un choix à faire parmi les vases de cette division.

§ 3. — Porcelaine de l'Inde à fleurs.

Ce qui caractérise cette division, c'est la nature spéciale ou la délinéation particulière des variétés florales. Les espèces principales sont la chry-

santhème, la rose, l'œillet, le pavot lacinié et les anémones doubles; des fleurettes légères, des cinéraires, un myosotis, puis plus rarement la célosie à crête; voilà la flore du genre, à peu d'exceptions

Vase de l'Inde à surfaces reticulées.

près. Pour modeler, l'artiste se sert du haché carmin sur rose, noir sur gris, rouille sur jaune; les feuilles même reçoivent un rehaut de traits noirs, spirituellement touché, mais fort peu naturel.

Lorsque les bouquets sont entourés de fonds partiels, ce sont la plupart de ceux de la division précédente; il en est un tout particulier, cependant; c'est une riche broderie de fleurs et feuillages en émail blanc, qui forme sur la couverte vitreuse comme un damassé mat, du plus charmant effet. L'aspect de cette broderie est si distingué que beaucoup de pièces excessivement fines n'ont pas reçu d'autre décoration.

Les porcelaines à fleurs de l'Inde sont les plus communes de celles que procure le commerce de la curiosité; il existe des services de table timbrés d'armoiries européennes et qui prouvent que, comme les vases à mandarins, ceux à fleurs s'exécutaient sur commande à une époque assez voisine de la nôtre. Cherchons donc quel a pu être le centre de cette fabrication, et pourquoi le nom qui lui a été attribué a prêté si vite à de fausses interprétations.

La porcelaine des Indes n'a rien de commun en effet avec l'Hindoustan; son origine japonaise ne fait plus aucun doute quand on veut bien se rappeler ceci : lorsqu'après avoir vainement tenté de s'ouvrir une route vers l'extrême Orient par le nord et la mer Glaciale, les Hollandais se hasardèrent à lancer des vaisseaux sur l'Océan, leurs États généraux sentirent le danger d'entreprises isolées en présence des formidables flottes du Por-

tugal. En 1602, il fut fondé une *Compagnie des Indes orientales des Provinces-Unies,* dans le but de soutenir les navigateurs hollandais et d'élever les intérêts du commerce à la hauteur de la chose publique. Sous l'impulsion de cette Compagnie, les Pays-Bas eurent bientôt la première marine du monde.

Plus de soixante ans après, en 1664, lorsque les Hollandais étaient solidement établis en Orient, la France aussi voulut créer une Compagnie des Indes Orientales; mais le génie de Colbert, la bravoure des officiers chargés de fonder ou de défendre nos comptoirs, ne purent lutter contre les événements contraires. La Compagnie fut ruinée.

Une seule *Compagnie des Indes* a pu, dès lors, avoir au dix-huitième siècle, cette notoriété sans conteste, cette puissance illimitée qui permettent de résumer tout un ordre de faits dans un mot : c'est la Compagnie des Provinces-Unies. Elle seule a pu donner son nom à cette *porcelaine des Indes* fabriquée au Japon et exportée par masses considérables en vertu de traités remontant à 1609.

En 1664, au moment même ou Louis XIV concédait un privilége spécial pour le commerce en Orient, il arrivait en Hollande 44 943 pièces de porcelaines du Japon très-rares. Il partait de Batavia, au mois de décembre de la même année, 16 580 au-

tres pièces de porcelaines de diverses sortes recueillies par la Compagnie néerlandaise.

Si l'on veut savoir maintenant quelle était l'action des négociants hollandais sur la fabrique même, les *Ambassades mémorables* fourniront ces curieux détails : « Pendant que le sieur Wagenaar se disposait à retourner à Batavia, il reçut 21 567 pièces de porcelaine blanche, et un mois auparavant il en était venu à Désima très-grande quantité, mais dont le débit ne fut pas grand, n'ayant pas assez de fleurs. Depuis quelques années les Japonais se sont appliqués à ces sortes d'ouvrages avec beaucoup d'assiduité. Ils y deviennent si habiles que non-seulement les Hollandais, mais les Chinois mêmes en achètent.... Le sieur Wagenaar, grand connaisseur et fort habile dans ces sortes d'ouvrages, inventa une fleur sur un fond bleu qui fut trouvée si belle que de deux cents pièces où il la fit peindre, il n'en resta pas une seule qui ne fût aussitôt vendue, de sorte qu'il n'y avait point de boutique qui n'en fût garnie. »

N'est-ce point une chose curieuse à constater que cette intromission des étrangers dans une fabrication nationale. La Hollande voulait récompenser Wagenaar des services qu'il lui avait rendus en la représentant au Japon ; elle lui concède pendant un certain nombre d'années le monopole du commerce des porcelaines, et le voilà montant des

ateliers de décor, passant des marchés avec les fabriques, en un mot, imposant ses conditions à des hommes dont il eût dû accepter les travaux avec admiration. Il invente des fleurs, des décors, parce que la porcelaine nationale n'est pas de son goût, n'*ayant pas assez de fleurs*.

Puis, chez nous, cette céramique bâtarde devient à la mode, on reconnaît que les orientaux se perfectionnent au contact de nos artistes; on commande des services sans nombre; tout noble envoie ses armoiries ou transmet les images plus ou moins *légères* qu'il veut faire reproduire sur sa vaisselle de luxe; et lorsque cela revient de la factorerie hollandaise, sur les vaisseaux hollandais, on parle de porcelaine des Indes, et on se demande si les artistes qui ont exécuté ces commandes habitent Canton ou toute autre ville de la Chine! Essayez donc de faire l'histoire, même de tessons âgés d'un siècle, lorsque de pareilles traditions s'interposent entre vous et la vérité!

Faut-il attribuer à l'influence de Wagenaar les porcelaines que nous appelons à feuilles versicolores? Le principal motif de leur décoration est un groupe de feuilles dentées ou sinuées, les unes bleues (sous couverte), les autres vert pâle, rose, jaune, émaillées; au bas du faisceau principal, s'épanouit une large fleur aux pétales découpés ornementalement, avec un cœur fermé, d'une cou-

leur particulière; les pétales sont roses doublés de jaune, la pomme centrale jaune ou verdâtre panachée de rose: quant aux feuilles, leur forme, leurs dimensions, feraient penser au châtaignier, tandis que leur couleur rappelle le platane aimé des orientaux et qui se pare de touffes variant du vert frais au rouge vif en passant par les nuances intermédiaires. Le bord des pièces porte une légère guirlande de fleurettes et, derrière les grandes feuilles, sortent des tiges surmontées aussi de fleurs délicates en rouge de fer, jaune, rose ou bleu émaillés.

Ce qui pourrait faire supposer une origine nationale aux décors versicolores, c'est qu'on rencontre de grands et admirables vases où la fleur d'Anona, les groupes de feuilles changeantes, les guirlandes de fleurs, entourent de splendides fonghoang finement peints en tons vifs et harmonieux. Il y a aussi loin de ces vases, hauts d'un mètre et demi, aux services de la table ordinaires, que d'un beau spécimen à mandarins filigrané à ces horribles potiches qu'on rencontre partout montées en lampes de pacotille.

CHAPITRE III.

Porcelaine vitreuse.

Nous avons décrit, jusqu'ici, des porcelaines japonaises imitées de l'école chinoise, ou pouvant, par leur décor, être attribuées à l'Empire du milieu. Voici une espèce qui n'a jamais fait doute, quant à sa nationalité, et qu'on peut dire inimitable.

La pâte a été fabriquée avec des matériaux tellement purs, l'émail est si complétement homogène qu'on ne soupçonne pas la superposition de deux substances distinctes; la couleur et la translucidité sont celles d'un jade très-aminci.

Rien qu'en voyant la porcelaine vitreuse, on soupçonnerait qu'un autre élément que le kaolin entre dans sa composition. En effet, la manière

première rapportée par M. de Sieboldt est une pierre dure, tenace, compacte, difficile à réduire en poudre ; l'on comprend, en la considérant, le proverbe des céramistes japonais : *il entre des os humains dans la composition de la porcelaine.* Certes un travail bien rude et capable d'user ceux qui s'y livrent, est nécessaire pour amener cette pierre à l'état d'une pâte maniable et propre au moulage ou au tournassage.

Les pièces caractéristiques en porcelaine vitreuse sont de petites coupes très-ouvertes portées sur un pied assez élevé en forme de cône tronqué; elles servent à boire le saki, sorte d'eau-de-vie de grains qui se prend bouillante.

La décoration très-sobre, d'une grande netteté d'exécution, présente toujours des émaux en relief, et souvent des espèces de perles blanches presque hémisphériques. Des graminées, des oiseaux en simples traits rouges ou d'or, ou une femme couchée peinte en émaux légers, forment le sujet principal; c'est dans la bordure que se trouvent les émaux blancs ou bleus en grand relief.

A côté des coupes à saki se classe une fabrication non moins remarquable et peut-être plus ancienne encore : ce sont de petites tasses campanulées, sans soucoupes, minces comme du papier, et du plus beau blanc. L'extérieur, destiné à se détacher sur un présentoir en laque, n'est jamais décoré;

en dedans existe un filet d'or ; quelques traits d'émail bleu en relief ou d'or indiquent la silhouette d'une montagne et d'un vaste horizon, puis le soleil, des nuages et des oiseaux volant en ligne. Cette simple esquisse permet de reconnaître le célèbre *Fousi-yama*, mont sacré des Japonais, ancien volcan redouté, bien que le souvenir de ses dernières éruptions se perde dans la nuit des époques fabuleuses. D'autres tasses ornementées seulement en or bruni représentent le fong-hoang dans les nuages ou la grue éployée.

Ces rares spécimens qui donneraient une idée avantageuse de la sobriété des Japonais, s'il n'était reconnu qu'on arrive aussi bien à l'ivresse par petits coups répétés que par rasades importantes, mènent par gradations de taille et développement de décor, à des pièces émaillées d'une rare beauté; quelques-unes, simples de forme, sagement décorées, portent de légers bouquets jetés irrégulièrement sur la surface laiteuse et translucide; c'est le bégonia avec ses feuilles doublées de rose et ses fleurs délicates; le bananier aux bractées empourprées; le lis bleu du Japon.

Mais les véritables tasses courantes en porcelaine vitreuse se caractérisent par leur forme même, qui imite la fleur régulière à pétales irréguliers de l'hibiscus cultivé. La pâte crémeuse se prête à merveille à la figuration délicate de la fibre

végétale ; des traits gravés dans l'épaisseur de la porcelaine rendent les moindres nervures qui partent de la base des pétales, et le galbe extérieur de ceux-ci forme, autour des tasses et soucoupes, la plus gracieuse découpure à six lobes qu'il soit possible d'imaginer.

Le décor des porcelaines vitreuses est généralement simple et peu couvert. Le plus ancien, on pourrait même dire le mieux choisi, consiste en représentations d'animaux, en or rehaussé de rouge ; ce sont des oiseaux fabuleux à cornes de cerfs, à griffes de lions et ailes de chauves-souris ; des oies picorant au bord d'une rivière ; des grillons ou des mantes posés sur des tiges de fleurs. Plus tard on y a mis quelques peintures du style des familles verte et rose chinoises ; nous y avons même vu un coq de l'école artistique posé sur un rocher au milieu des tiges fleuries du rosier japonais.

C'est à la poterie translucide vitreuse qu'appartiennent les plus précieuses espèces modernes du Japon ; les coupes à Saki, imitation des anciennes, les tasses délicates recouvertes d'un clissage de fils de bambou, et ces grandes tasses couvertes, plus minces que la porcelaine coulée de Sèvres, et dont le tournassage et la cuisson semblent un problème insoluble : on ne comprend pas comment une paroi à peine épaisse comme un papier, a pu être

formée d'abord d'une première couche d'argile sur laquelle il a fallu ensuite appliquer une double épaisseur de couverte.

D'où proviennent ces précieuses porcelaines, si fréquentes pourtant sur le marché européen? L'histoire nous permet de répondre : aujourd'hui, comme dans les temps anciens, c'est à Imali, province de Fizen, qu'on a fabriqué la plus fine poterie translucide du Japon. Ce n'est pas dans le bourg lui-même que se trouvent les usines ; au nombre de vingt-quatre ou vingt-cinq, elles s'étagent sur le penchant de l'Idsoumi-yama (montagne aux sources), d'où l'on extrait la roche kaolinique ou pétro-siliceuse.

M. Hoffmann cite dix-huit de ces usines comme jouissant d'une célébrité particulière : voici leurs noms :

1. Oho-kavatsi-yama, grande montagne entre les rivières ;

2. Mi-kavatsi-yama, les trois montagnes entre les rivières ;

3. Idsoumi-yama, montagne aux sources ;

4. Kan-ko-fira, beau plateau supérieur ;

5. Fon-ko-fira, beau plateau principal ;

6. Oho-tarou, grand vase ;

7. Naka-tarou, vase moyen ;

8. Sira-kava, ruisseau blanc ;

9. Five-koba, vieux pin ;

10. Akaye-Matsi, quartier des peintres en rouge;
11. Naka-no-fira, plateau moyen;
12. Ivaya, la grotte;
13. Naga-fira, long plateau;
14. Minami-kawara, rive méridionale;
15. Foka-wo, queue extérieure;
16. Kouromouda, champ noir;
17. Firo-se.
18. Itsi-no-se.

Les produits des deux premières fabriques n'entrent pas dans le commerce. D'autres établissements situés sur la frontière d'Arida, dans le district de Matsoura, comme Nakawo, Mits'nomata, Five-koba, appartiennent à divers propriétaires domiciliés dans la province de Fizen. La porcelaine bleue se fait en grande partie à Firo-se, mais elle n'est pas de première qualité.

Le bleu dont il est question, est très-facile à distinguer de celui de la Chine; il est caractérisé d'abord par son intensité générale, par sa bordure ocellée, qui est celle de la division à mandarins, et par la régularité de ses bouquets de fleurs, où dominent la pivoine et les chrysanthèmes; cette régularité est poussée si loin qu'on a pu croire un moment que ce décor était obtenu par impression.

CHAPITRE IV.

Fabrications particulières.

Il nous reste à parler de quelques fabrications particulières où le Japon égale et même surpasse la Chine. En première ligne nous devons naturellement signaler la porcelaine laquée.

Le laque, on le sait, est la gomme résine qui exsude de certains arbres; en Chine, où on l'appelle *tsi-chou*, cette résine paraît provenir de l'*augia-sinensis*; au Japon, on l'extrait du *rhus vernix*; et on lui donne le nom d'*Ourousi-no-ki*. Ce précieux vernis est appliqué, par les japonais, sur toutes sortes de matières, avec une supériorité incontestable; mais eux seuls semblent avoir imaginé d'en revêtir la porcelaine et d'y exécuter, en mosaïque de nacre, les plus fins tableaux ; c'est ce qu'on nomme porcelaine *laquée-burgautée*.

Expliquons d'abord l'origine du nom ; le *burgau* est une espèce de coquille univalve du genre Turbo ; son épiderme noirâtre et mate recouvre une nacre assez belle qui, avant que la navigation nous apportât les haliotides et les pintadines mères perles des Indes et de l'Amérique, servait à nos marqueteurs pour leurs inscrustations orientées. Une fois l'habitude prise, le mot *burgau* a servi à désigner les travaux de nacre, quelle que fût l'origine de la matière.

Habituellement la décoration des laques burgautés est agreste ; sur le fond, d'un noir parfait et velouté, se détache un paysage en mosaïque chatoyante. Les pièces, d'une ténuité extrême, sont découpées avec habileté, et coloriées artificiellement de manière à varier l'effet des ondes nacrées. On a peine à comprendre que la patience humaine puisse arriver à ce point, de tailler une à une les feuilles d'un arbre ou d'un bambou, les plumes d'un oiseau, les parcelles miroitantes destinées à imiter la rive caillouteuse d'un fleuve ou les facettes d'un rocher. L'assemblage et la combinaison de ces pièces annoncent au moins autant de talent que d'adresse : des filaments nacrés, déliés et souples comme un trait de crayon, silhouettent les nuages où les eaux, les arbres, les montagnes, les terrains sont rendus par des mosaïques diversement colorées, de l'aspect le plus agréable ; les

plantés de premier plan, les herbes, les graminées sont taillées avec une hardiesse annonçant la science du dessin. Quant aux animaux et aux oiseaux surtout, on pourrait dire qu'ils sont modelés comme au pinceau, tant la forme des pièces est bien combinée pour rendre les raccourcis et la fuite des parties, donner du mouvement à l'ensemble et exprimer les moindres détails. Le plus souvent un paysage montueux, coupé par les eaux, occupe la surface des vases; sur les bols on voit plus particulièrement des plaines basses ou des rivages fréquentés par les palmipèdes.

Un fait curieux à noter, c'est que les Japonais n'ont pas toujours employé la porcelaine de leur pays pour servir de base au travail laqué. En retournant un plateau et un petit bol, nous y avons trouvé ces inscriptions : *fabriqué pendant la période Tching-hoa de la grande dynastie des Ming* (1465 à 1487); *fabriqué pendant la période Yung-Tching de la grande dynastie des Thsing* (1723 à 1735). On peut conclure de ceci que les laqueurs prennent pour leur travail toute porcelaine qui leur convient, et plus particulièrement celle un peu rugueuse, épaisse, à pâte dense et ondulée qui subit le moins les effets de dilatation produits par les changements de température. Pour assurer la parfaite adhérence du vernis noir sur la porcelaine, il arrive même parfois qu'on pose cet enduit sur la pâte nue ou le

biscuit. Nous ne saurions dire si, dans ce cas, la pièce a été cuite sans émail, ou si le laqueur l'a dénudée au moyen de la meule avant d'y appliquer l'orousi-no-ki.

Parmi les merveilles de l'art japonais nous pouvons citer encore l'emploi partiel du laque d'or à reliefs sur le craquelé fauve. Un vase nous a montré des paysages espacés de distance en distance sur sa partie cylindrique. Une théière, nue par le bas, offrait à sa partie supérieure un fond veiné imitant le bois, sur lequel se détachait la silhouette d'un horizon dominé par le Fousi-yama. La mer, les plages, les accidents de terrain, s'exprimaient par des reliefs d'or, parfois mêlés de teintes de vermillon.

Nippon a dû certainement employer toutes les couvertes céladon; pourtant nous n'avons jamais rencontré aucune pièce à couverte ombrante olivâtre qu'on pût, avec confiance, attribuer au Japon. Il n'en est pas de même du céladon gris bleu qu'on nomme *empois*; on le trouve en grands vases, en jardinières polygonales à bord plat; il recouvre habituellement un décor tout particulier, posé sur le biscuit, et qui se compose de traits bleu foncé, de rouge de cuivre, et de quelques touches ou rehauts en blanc d'engobe. Une fois glacé par la couverte colorée, ce décor est d'une harmonie parfaite; on voit souvent, exécutés ainsi, des bouquets

de fleurs, des bambous ou des pêchers à fleurs autour desquels voltigent des oiseaux à ventre blanc ressemblant à l'hirondelle.

Les craquelés japonais remontent à une époque très-reculée, d'après les ouvrages orientaux; voici ce que les auteurs disent à cet égard : « Les anciens vases craquelés sont fort estimés au Japon. Là pour acquérir un véritable vase craquelé, on ne regarde pas à mille onces d'argent (7500 fr.) On ne sait pas sous quelle dynastie on a commencé à fabriquer des cassolettes à parfums en porcelaine craquelée. Sous le pied il y a un clou en fer qui est fort brillant et ne se rouille jamais. »

Nulle cassolette à *clou* ne nous est apparue dans les collections publiques ou privées, et nous ne pouvons dire si cet appendice si singulier se trouve sous un craquelé gris, brun, noir ou vert. Mais à la forme des vases, à la délicatesse du travail et à certains détails d'ornementation, nous avons pu reconnaître, comme provenant de Nippon, certain craquelé fin, jaunâtre ou chamois, relevé de bandes multiples de grecques, de bambous, en pâte ferrugineuse noirâtre, modelée en relief.

LIVRE IV.

CORÉE.

Ses anciennes porcelaines.

Il a été question bien des fois de l'intervention des Coréens dans l'éducation des Chinois et des Japonais; cette intervention avouée dans les livres des deux nations, nous obligeait à trouver le caractère des œuvres du peuple initiateur, dussions-nous même le chercher uniquement dans des copies anciennes ou dans des fabrications diverses révélant une inspiration unique.

Or, en Chine, au Japon, en Europe même, on peut remarquer qu'un type particulier a servi de premier modèle aux usines à porcelaine; une haie de graminées cachant le pied de quelques plantes; la vigne chargée de raisins, une espèce d'écureuil, des oiseaux fantastiques, voilà la base de la déco-

ration, généralement exécutée en émaux peu nombreux.

En comparant les pièces qui portent ce décor *archaïque* on reconnaît bientôt qu'un certain nombre se distingue par une pâte très-blanche, mate, à couverte unie, non vitreuse. De forme généralement polygonale, les vases ont un galbe très-simple ; des potiches à huit pans en baril ou légèrement amincies à la base, avec gorge supérieure rétrécie et couvercle surbaissé ; des vasques ou compotiers à bord plat, comme le marly de nos assiettes, avec l'extrême limbe relevé et coloré d'une tranche brun foncé ; des boîtes à thé assez élevées, carrées de base, ou à angles coupés, terminées par un goulot cylindrique à rebord ; des bols hémisphériques ; des gobelets en litrons, cylindriques ou octogones, voilà ce qu'on rencontre le plus souvent.

Dans la décoration, la plupart des objets naturels s'écartent de l'imitation pure et prennent une disposition symétrique ; on peut toutefois reconnaître plusieurs espèces végétales souvent répétées, telles que l'iris, la chrysanthème, la pivoine, le bambou, le pêcher à fleurs. Le paon, caractérisé par les yeux de sa queue traînante, un autre oiseau voisin de l'argus remplacent habituellement le fong-hoang sacré. Le dragon est assez rare et la grue peu commune, en d'autres termes, les animaux symboliques sont presque exceptionnels.

Les bordures sont fort simples : c'est le zigzag ou dent de loup, la grecque et une sorte de rinceau dont les spirales plus ou moins serrées se peuvent multiplier sous la main de l'artiste pour former des fonds d'une grande richesse.

Les matières décorantes sont peu nombreuses et distribuées sobrement. Le rouge de fer d'une teinte riche et pure, le vert de cuivre pâle, presque bleuâtre, le bleu céleste foncé, le jaune paille, le noir et l'or, c'est tout le bagage du peintre. Les couleurs posées sur couverte forment souvent relief. Le rouge est mince et bien glacé, le noir, borné à des surfaces restreintes, n'a, non plus, aucune épaisseur; il est employé le plus souvent à *chatironner* ou entourer d'un trait les figures, les feuilles, etc. L'or, assez solide, est toujours plus foncé que dans les autres poteries orientales.

Quant aux sujets, bornés à un petit nombre de personnages, ils sont tantôt japonais, tantôt chinois; dans le premier cas, on voit des dignitaires daïriens avec leurs vastes robes et les coiffures, insignes de leur rang; parfois même on peut reconnaître des impératrices pieds nus et les cheveux pendants, c'est-à-dire dans la tenue qui leur est imposée en présence de leur maître et seigneur le mikado. Rien qu'à ce double caractère, on reconnaîtrait que la porcelaine archaïque provient d'une contrée intermédiaire entre les deux empires

et qui, travaillant pour l'un et pour l'autre, a pu sans scrupule livrer parfois au commerce des choses dont la vente eût été, ailleurs, considérée comme un sacrilége.

Nous reproduisons ici une charmante théière

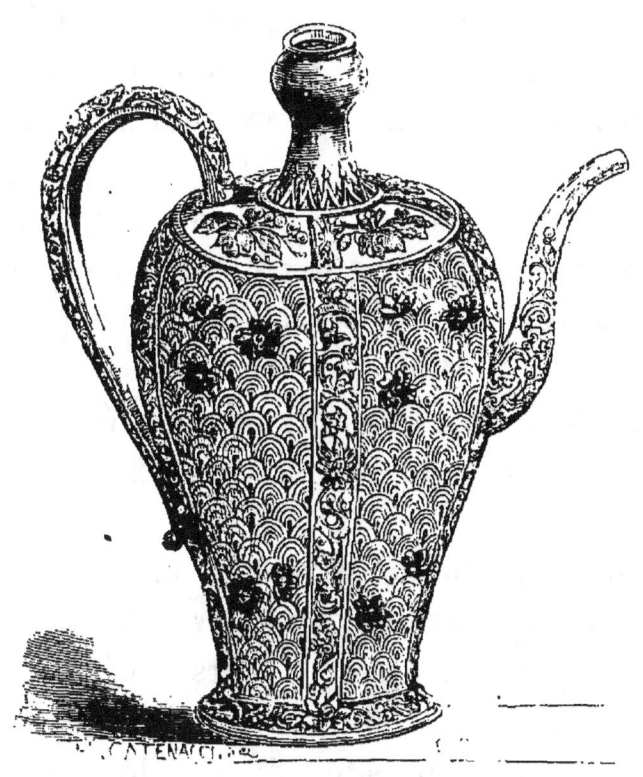

Vase coréen orné du Kiri-mon japonais.

couverte de gravures simulant, sur la pâte, les flots de la mer, et décorée en outre d'un semé de fleurs détachées, et de la figure quatre fois répétée du *Kiri-mon* impérial japonais. De pareils emblèmes ne permettent pas de douter que la pièce

n'ait été destinée au Mikado ; mais si l'on en concluait qu'elle a été faite à Nippon, nous aurions une réponse toute prête : nous possédons un bol de fabrication identique, orné de bouquets de fleurs régulières et ornementales, inscrit en dessous d'un nien-hao chinois indiquant la période Kia-thsing (1522 à 1566). Chi-tsong l'avait donc commandé pour son usage, ou reçu à titre de tribut, car longtemps la Corée fut soumise au protectorat de la Chine et du Japon.

Au surplus, toutes les pièces coréennes ont un caractère de grandeur et de simplicité qui avait séduit nos ancêtres ; c'est la porcelaine archaïque, d'abord imitée à Saint-Cloud, à Chantilly, à Sèvres, que copiait la Saxe avec une telle fidélité qu'il est certaines œuvres susceptibles de tromper même un œil exercé.

La porcelaine de Corée, parvenue en Europe avec les premiers envois du Japon, devait tromper les amateurs anciens et passer à leurs yeux pour être l'œuvre de Nippon. Julliot, l'un des plus experts marchands de curiosités du dix-huitième siècle, qualifie cette espèce : *ancienne porcelaine du Japon, première qualité colorée*, et il en parle en ces termes dans ses précieux catalogues : « Cette porcelaine, dont la composition est entièrement perdue, a toujours eu l'avantage d'inspirer la plus grande sensation aux amateurs par le grenu si fin

du beau blanc de sa pâte, le flou séduisant de son rouge mat, le velouté de ses vives et douces couleurs en vert et bleu céleste foncé, tel est le véritable mérite reconnu dans cette porcelaine; aussi tous les cabinets supérieurs en ont été et en sont composés, ce qui seul fait son éloge. »

On voit combien cette définition enthousiaste est conforme aux caractères donnés plus haut; qu'aurait donc pensé Julliot d'une pièce du genre de cette potiche dont le décor peut rivaliser avec les plus riches conceptions de la Perse et de l'Inde?

Toutes les porcelaines coréennes ne répondent pas exactement au signalement donné par Julliot et par nous. A une certaine époque, celle peut-être du contact des artistes du Japon et de la Chine avec l'atelier archaïque, la pâte très-lourde, abondante en fondant, a reçu une couverte vitreuse et bleuâtre; le bleu sous couverte a été introduit dans le décor, concurremment à des reliefs imprimés ou appliqués par collage. La plupart des pièces de cette espèce portent, en dessous, l'impression de la toile grossière sur laquelle la pâte a été travaillée. On voit, dans cette série, des fontaines à thé; des rochers chargés d'arbres et d'habitations; des pièces figuratives représentant un poulpe sur un roc entouré d'eau; des pi-tong imitant un tronc d'arbre qu'enveloppe un cep de vigne ou les branches du pin et du pêcher à fleurs.

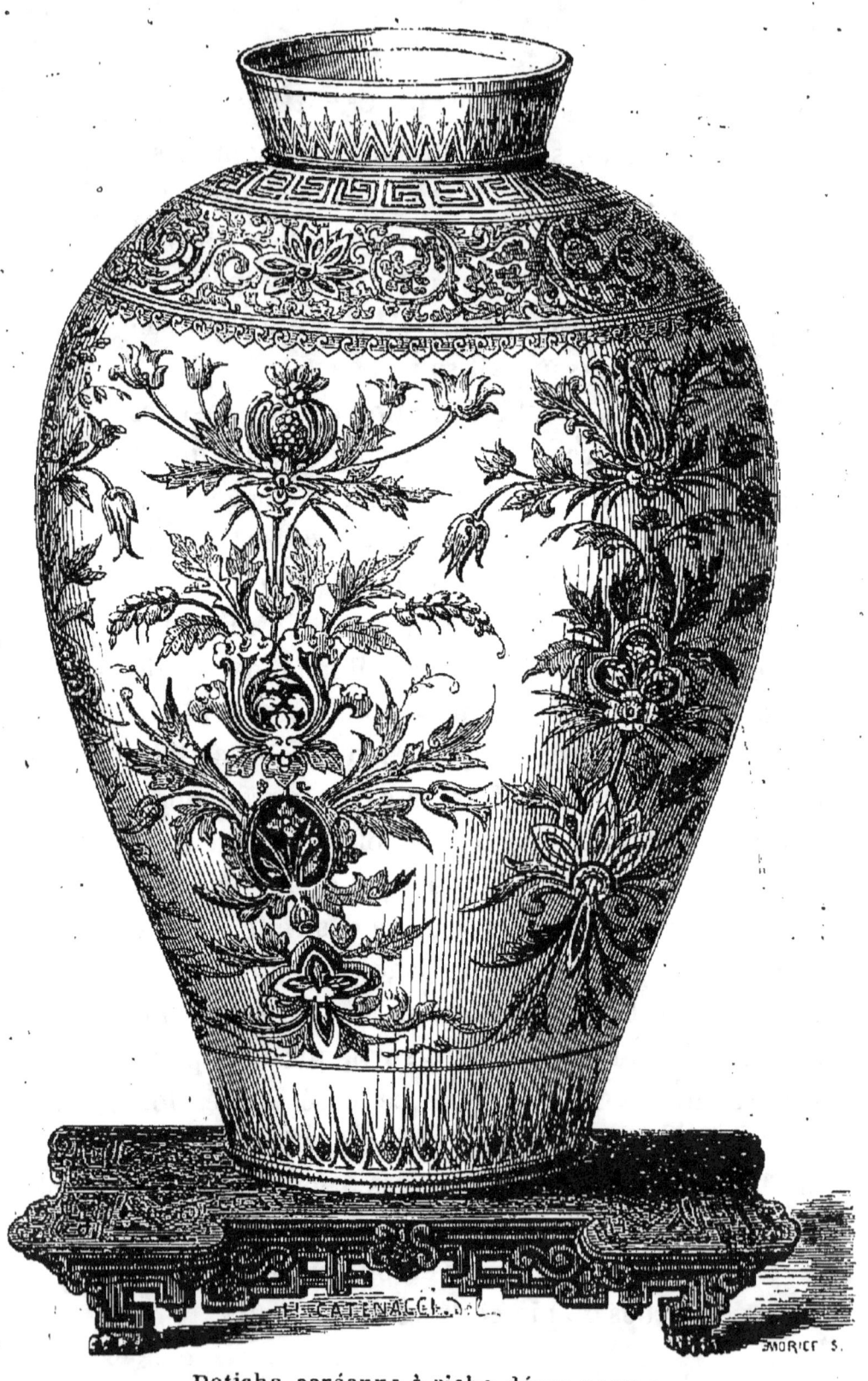

Potiche coréenne à riche décor persan.

Des lagènes, à anses et à goulot renflé, avec des bandes d'ornement bleu encadrant des bouquets rigides, forment le passage de cette division à la première et en montrent les connexions.

Qu'on ait cru, au dix-huitième siècle, que le secret de la porcelaine archaïque était perdu, cela n'a rien d'étonnant, puisque le pays dont on la croyait originaire cessait d'en envoyer. Les ouvrages coréens existaient au Japon comme marchandise importée ; lors de l'établissement du commerce hollandais, la Corée, avilie par la conquête, était tombée entièrement, et ne satisfaisait pas à ses propres besoins. Aujourd'hui la fabrication céramique n'y existe même plus à l'état de souvenir.

LIVRE V.

ASIE MINEURE.

Ses diverses œuvres céramiques.

Suivant Hérodote, les murs d'Ecbatane, en Médie, étaient peints de sept couleurs. Alexandre Brongniart fait observer avec raison que si ces couleurs, appliquées sur terre cuite, avaient été vitrifiées, les revêtements émaillés de l'Asie Mineure remonteraient à une bien haute antiquité.

Si ce point d'histoire reste douteux, nos musées sont là pour montrer quelle était la nature des murailles d'une autre ville célèbre, Babylone; l'âge de ces monuments n'est pas, il est vrai, facile à déterminer; mais en prenant pour minimum l'époque de la destruction de la ville par Darius, on arrive encore à l'an 522 avant J.-C., ce qui est déjà une date respectable.

Les briques de Babylone, en terre d'un blanc jaunâtre tournant au rose, sont enduites d'une glaçure composée de silicate alcalin d'alumine, sans traces de plomb ni d'étain; l'argile n'est pas recouverte partout; réservée dans certains points, elle ajoute par sa couleur carnée à la variété des dessins où dominent le bleu turquoise des Égyptiens, un ton gris bleuté assez peu déterminé, mais plus foncé que la teinte céleste, un blanc plus ou

Briques émaillées de Babylone.

moins pur, rehaussé de quelques points jaunâtres dus, sans doute, à une ocre ferrugineuse.

Des rosaces, des palmettes, des oves, des dispositions symétriques se rapprochant de l'art grec, tel est le style général, non-seulement des briques babyloniennes, mais encore des fragments céramiques recueillis en Phénicie, en Assyrie, en Arménie et jusque dans la Perse antique. Leur réunion avec des grains travaillés en émail et en verre,

prouve à quel point d'avancement était arrivé, dans ces contrées, l'art des vitrifications.

On lisait dans l'histoire que les briques de Babylone formaient le revêtement des quais et des murailles intérieures ; les découvertes de M. Place dans les ruines du palais assyrien de Khorsabad ont confirmé ces indications et prouvé l'exactitude des descriptions de Ctésias et Diodore. Le savant consul a rencontré, encore debout, un mur de cinq pieds de haut sur vingt et un pieds de long, entièrement revêtu de briques peintes en couleurs vitrifiées et représentant des hommes, des animaux et des arbres.

Kennet Loftus, le premier Européen qui ait visité les anciennes ruines de Warka, dans la Mésopotamie, y a trouvé aussi la terre émaillée employée aux usages civils ; voici ce qu'il dit à ce sujet :
« Warka est, sans aucun doute, l'Erech de l'Écriture, la seconde ville de Nemrod ou l'Orchoé des Chaldéens.

« Les remblais qui se trouvent à l'intérieur des murs offrent des objets d'un grand intérêt pour l'historien et l'antiquaire. Ces remblais se composent littéralement de cercueils empilés les uns sur les autres, à une hauteur de quarante-cinq pieds. Cette ville doit avoir été, évidemment, le grand cimetière des générations chaldéennes, de même que Meshad-Ali et Kerbella sont de nos jours les cimetières des Perses. Les cercueils sont très-étrange-

ment construits ; ils ont généralement la forme d'une baignoire ouverte, mais les parois en sont plus basses et de forme symétrique, et ils sont pourvus d'une large ouverture ovale destinée à l'introduction du corps. Cette ouverture se ferme avec un couvercle en faïence ou en poterie.

« Les cercueils eux-mêmes sont également en terre cuite enduite d'un vernis de couleur verte et ornée, en relief, de figures de guerriers munis d'étranges et d'énormes coiffures, vêtus d'une tunique courte et d'une sorte de long jupon sous cette tunique, avec une épée au côté, les bras appuyés sur les hanches et les jambes écartées. De grandes quantités de poteries et de figures en terre, dont quelques-unes sont modelées avec une grande délicatesse, ont été trouvées au milieu de ces cercueils ; celles-ci contiennent à l'intérieur une énorme quantité d'ornements en or, argent, fer, cuivre, verre, etc. »

A cette description ne reconnaît-on pas les figures saisissantes qui, sauvées des ruines de l'Asie Mineure, sont venues meubler les salles basses du Louvre et former un pendant aux sphinx de granit de l'Égypte ? C'est, en effet, à cette origine qu'il faut attribuer la première forme de l'art, modifiée ensuite par l'influence grecque, jusqu'au moment de la révolution causée par l'islamisme.

Les terres cuites à reliefs, vernissées en beau vert,

M. Langlois les a retrouvées à Tarse, en Cilicie, et là, elles ont la pureté de style, l'ampleur et la sévérité de l'art grec même. Divers fragments réunis au Louvre nous montrent toute la finesse de leur travail; l'un appartient à ces pièces en forme de pomme de pin que la Perse imitait plus tard, et qui furent le modèle des faïences primitives de Déruta en Italie; les autres sont des parties de coupes élégantes, ornées de moulures, de guirlandes modelées, de rinceaux composés avec goût. Le potier cherchait plus encore : à la richesse des reliefs il voulait ajouter la variété des tons; l'émail intérieur n'était pas le même que celui du dehors; une bordure jaune relevait parfois le vert vif du fond. Deux morceaux surtout prouvent à quel point les ressources de l'art étaient étendues : ici c'est un beau masque comique d'un jaune doré nuancé par des teintes rouges étendues sur les oreilles, les paupières et l'arcade des sourcils; un trait noir grassement parfondu rehausse ceux-ci et indique la bordure des cils; cette sage application de la polychromie donne à la pièce une animation presque naturelle. Plus loin est un débris de vase dont le pourtour saillant teint en vert, s'enlevait vigoureusement sur un vernis jaune d'or. L'ornementation en relief se compose d'une première frise de feuilles trilobées entre les pointes desquelles saillissent des demi-perles, alternativement

rouges et brunes; au-dessous est un rinceau formant couronne, dont les feuilles, découpées et nervées, sont successivement opposées à des sortes de fruits rouges. On ne saurait se figurer rien de plus élégant que cet ouvrage, composé dans le style des riches productions des verriers antiques.

Après avoir vu l'art du potier atteindre ces hauteurs, on n'a plus à se préoccuper des questions qui ont tant agité les archéologues : savoir, si les Grecs et les Romains ont, ou non, connu les vernis céramiques, et en ont fait l'application à leurs lampes ou à l'intérieur des conduites d'eau. Seulement, on peut conclure ceci des découvertes faites en Asie Mineure. Les Grecs, possesseurs d'inépuisables carrières de marbre, n'eurent point à chercher en dehors de la sculpture les éléments de la décoration des monuments publics; initiés ainsi aux beautés de la ligne et à la sévérité des compositions simples, ils n'éprouvèrent pas le besoin des tons vifs que fournissent les couleurs vitrifiées, tous en si parfaite harmonie, au contraire, avec les vêtements luxueux, les meubles incrustés d'or et de pierreries, des satrapes de l'Orient. C'est donc en remontant et en traversant l'Euphrate et le Tigre qu'on arrive vers la patrie réelle de la céramique brillante, des terres cuites richement émaillées appliquées à la décoration des temples et des palais.

Pourquoi faut-il que les éléments fassent défaut pour la reconstruction complète de l'intéressante histoire des arts de l'Asie Mineure? Où sont les œuvres de ses conquérants successifs, et surtout des Sassanides qui ont laissé dans le pays des souvenirs si vivaces?

On a trouvé à Rhodes et dans quelques autres localités, des ampoules cotelées, à vernis bleu tur-

Vase antique bleu turquoise, trouvé à Rhodes.

quoise, rappelant les antiques produits de l'Égypte; mais ces témoins isolés ne peuvent avoir qu'une valeur technique; ils prouvent la filiation réelle des poteries siliceuses, et leur irradiation du sol pharaonique vers la Perse et l'Inde.

Pour ressaisir la chaîne brisée il faut attendre la naissance et le développement de l'islamisme. Mahomet, obscur habitant de la Mecque, se met à

prêcher une doctrine nouvelle; le vendredi 16 juillet de l'an 622, il est obligé de fuir de sa ville natale où ses opinions étaient mal accueillies; il se réfugie à Médine et y est reçu en apôtre; bientôt entouré de nombreux sectaires, chef d'une armée, il retourne à la Mecque et y entre en conquérant; en 631 il s'empare d'une partie de la Syrie, et sa mort, survenue en 632, suspend à peine le succès de ses armes. En effet, l'un de ses beaux-pères, Aboubekre prend le titre de *calife* ou de *vicaire* et se rend maître de la Syrie; l'autre, Omar, envahit l'Égypte. En 644, Othman, général, enlève la Perse à Isdegerde III, dernier roi sassanide. Les Ommiades fondent au nord de l'Afrique le royaume de Kairouan et conquièrent l'Espagne; les Abassides sont maîtres de toute l'Asie occidentale, et dès lors commence cette lutte incessante du christianisme contre les mahométans.

Le premier soin des Arabes vainqueurs fut d'élever partout des monuments au culte nouveau, ou d'approprier à ce culte les temples conquis; dès 707 on consacre, à Médine même, un tombeau à Mahomet, et on le couvre de plaques céramiques dont l'une est parvenue au musée de Sèvres; or, cette plaque, semblable pour la pâte aux pièces que nous retrouverons en Perse, est également teinte de glaçures silico-alcalines bleues et vertes rehaussées de noir. Voici donc un type de la fabrication

arabe pure, et les monuments de Konieh, en Asie Mineure, construits de 1074 à 1275 par Kilidji-Arslan et Ala-Eddin, nous offriront des plaques du même genre. Le minaret de la mosquée de Nicée, élevé en 1389, et qui est le monument le plus occidental de l'art arabe, nous montrera les mêmes revêtements.

Un de nos savants amis dira les merveilles de la

Œuf en faïence siliceuse de l'Asie Mineure.

verrerie, depuis les temps antiques jusqu'à nos jours, et il mentionnera, parmi les surprenants spécimens de cet art au treizième siècle, les lampes suspendues dans les mosquées de l'Asie Mineure, de l'Égypte et de la Perse. Or, les trois chaînes de suspension de ces lampes viennent aboutir à un œuf,

qui, très-souvent, est en faïence siliceuse. Voici l'un de ces œufs dont le décor est des plus intéressants ; l'influence chrétienne s'y manifeste par de nombreuses croix et des figures de chérubins, évidemment imitées de celles qu'on voit encore sur les pendentifs de la coupole de Sainte-Sophie, à Constantinople. Le style, en passant de Byzance à Brousse ou à Nicée, n'a rien perdu de sa simplicité primitive, et il devait se perpétuer dans l'école du mont Athos, où on le retrouve aujourd'hui.

Pour les vases, une rare pièce que nous devons

Gourde de Noé, faïence siliceuse bleue.

à la bienveillance de M. Natalis Rondot, va nous montrer le goût des céramistes arabes de l'Asie Mineure. C'est une gourde lenticulaire, à petit goulot cylindrique bordé, destinée évidemment à contenir du vin. Selon la tradition répandue dans le pays, ces vases, qui sont en grande vénération, remonteraient à une si haute antiquité que l'un

d'eux aurait trahi Noé en lui procurant la première ivresse dont l'histoire fasse mention. Si invraisemblable que soit la légende, elle prouve du moins l'âge reculé des vases de cette sorte, et leur pâte siliceuse à vernis turquoise forme le trait d'union entre la céramique antique imitée de l'Égypte et les fabrications plus ou moins anciennes de Kutahia et des autres usines de l'Anatolie, d'où viennent, dit-on, ces charmants brûle-parfums, ces services à café, en fine faïence diaprée de couleurs vives qui rappellent les étoffes de Cachemire.

Brûle-parfums, en faïence de Kutahia.

LIVRE VI.

PERSE.

CHAPITRE PREMIER.

Généralités.

L'historien céramiste est dans cette situation singulière de ne pouvoir assigner aucune date aux premières œuvres de la Perse, et de ne savoir si les traditions de cette contrée remontent à l'antiquité ou au moyen âge, proviennent de l'extrême Orient, de l'Asie Mineure ou de l'Arabie.

Certes la Perse antique a dû avoir ses poteries, comme elle a eu ses vases d'or et d'argent; qu'on fasse donc commencer, avec les Grecs, les annales d'Iran à Cyrus, ou qu'on suive les auteurs arabes et qu'on remonte à Caïoumors, le roi de l'univers, pour arriver au légendaire Roustam, il faut traverser des dynasties sans nombre et redescendre

jusqu'à la civilisation musulmane pour trouver des monuments suivis de l'art de terre.

Selon toute probabilité, néanmoins, les antiques vases persans ont dû avoir, par la pâte et la couleur, la plus étroite ressemblance avec les poteries égyptiennes.

Les ruines de Persépolis et de Nakschi-Roustam nous disent, d'ailleurs, quel pouvait être le style de leur décoration.

Mais, après les commotions sans nombre de l'Empire, après des siècles de combats et d'envahissements perpétuels, les traces du passé durent se perdre, et l'esprit des derniers vainqueurs domina les créations du peuple subjugué.

Les temples, les palais fondés postérieurement aux Sassanides semblent prouver qu'il en fut ainsi : nous avons vu les Arabes revêtir les murailles de plaques émaillées, couvrir les minarets des mosquées de terres vernissées éclatantes; un spectacle semblable nous sera offert par l'architecture persane.

Certes, les monuments publics peuvent être considérés comme donnant la mesure exacte de la civilisation d'un peuple et de son avancement dans les arts; pourtant le philosophe, qui veut pénétrer au delà de l'apparence des choses, doit chercher plus loin encore et scruter les produits intimes où se reflètent les idées, les passions même

de la nation qu'il étudie. Nous ferons ainsi pour la Perse et peut-être trouverons-nous quelques faits nouveaux et intéressants.

Posons d'abord en principe que la céramique persane n'a jamais été étudiée, et que le peu qu'en ont écrit certains voyageurs est un tissu d'absurdités et de propositions contradictoires ; on ne sera donc pas étonné si nous négligeons souvent des citations qui exigeraient une discussion longue et minutieuse, pour nous en tenir à l'examen des pièces elles-mêmes.

Le sol de la Perse est ainsi constitué qu'il peut, comme celui de la Chine, fournir tous les genres de poteries ; c'est là un fait hors de doute, puisqu'au commencement de ce siècle, des tentatives ont été faites pour relever l'industrie de la porcelaine, et que l'entreprise a manqué uniquement à défaut de subsides et de débouchés ; le Français qui s'était mis à la tête de l'établissement n'eut qu'une ressource, ce fut de changer son usine en.... fabrique de poudre.

Voilà donc deux poteries en présence : *la porcelaine kaolinique* ou *à pâte dure*, et la *faïence*. Mais ce mot même, qui chez nous a une valeur technique absolue, ne conserve pas la même invariabilité en Perse. La faïence est d'ordinaire une terre cuite à pâte tendre recouverte d'un émail opaque composé d'étain et de plomb ; dans l'Iran, elle peut affecter

au moins trois formes particulières qui la rapprochent plus ou moins de la porcelaine.

Sa pâte siliceuse, composée d'un sable quartzeux blanc à peine lié par de l'argile, est facilement vitrifiable; en sorte qu'elle prend, lorsque sa cuisson a été un peu prolongée, une translucidité partielle ou totale; parfois elle n'a point de couverte et est simplement lustrée au moyen d'un vernis silico-alcalin d'une admirable égalité. Plus souvent elle doit sa blancheur à un émail plumbo-stannique analogue à celui de notre faïence. Enfin nous avons vu quelques spécimens qui, sur la pâte siliceuse ordinaire, portaient une couverte feldspathique voisine de celle de la porcelaine dure.

Nous pourrons donc étudier séparément ce que nous appellerons la *porcelaine émail;* la *porcelaine tendre* ou poterie siliceuse translucide; la *faïence* proprement dite, et enfin la *porcelaine dure.*

Mais, avant tout, pour comprendre la signification de certains décors et tenter d'assigner une origine probable aux vases anciens, il est nécessaire de jeter un coup d'œil sur l'organisation civile et religieuse de la Perse. La religion primitive de cette contrée a été celle des Mages; sous le règne de Gouschtasp apparut un sage législateur qui, pour longtemps, devait imposer une croyance nouvelle à l'Iran; cet homme était Zoroastre. Nous ne parlerons pas des phénomènes qui, selon la tradition, se

produisirent à sa naissance ; nous ne dirons rien non plus de sa première apparition au milieu du conseil du souverain, lorsque le plancher de la salle s'entr'ouvrit pour lui livrer passage; nous nous contenterons de constater qu'il apportait un livre, l'*Avesta* écrit en langue *zend*, dans lequel se trouvaient réunis les préceptes de la loi religieuse et civile.

Les dogmes principaux professés par Zoroastre, sont : l'existence du temps sans bornes, premier principe de tout, subsistant par lui-même et créateur de deux principes secondaires, *Ormouzd* et *Ahrimane*, le premier auteur de tout bien, le second source de tout mal. Chacun de ces deux principes a un pouvoir de création qu'il exerce dans des desseins opposés. Les bons génies, l'homme et les animaux utiles, sont des créatures d'Ormouzd : les mauvais génies, les animaux nuisibles ou venimeux, sont créés par Ahrimane. Les agents d'Ormouzd cherchent à conserver le monde et l'espèce humaine, que l'armée d'Ahrimane s'efforce sans cesse de détruire. La lumière est l'emblème d'Ormouzd et les ténèbres sont le symbole d'Ahrimane. Le monde est peuplé de génies et d'intelligences, créatures d'Ormouzd et d'Ahrimane, et sans cesse occupés à amener la victoire du principe auquel ils appartiennent.

Les êtres raisonnables produits par le bon prin-

cipe sont intimement liés, tant les génies que les hommes, à une substance spirituelle qui est désignée sous de nom de *férouher*. Les animaux n'ont ni âme ni férouher. Celui-ci est distingué de l'intelligence et des autres facultés de l'âme; il est le principe des sensations. Ces substances spirituelles existaient longtemps avant la création des hommes; elles s'unissent à l'homme au moment de la naissance et le quittent à la mort. Elles combattent les mauvais génies produits par Ahrimane, et sont la cause de la conservation des êtres. Le férouher, après la mort, demeure uni à l'âme et à l'intelligence, et subit un jugement qui décide de son sort.

Après la mort l'homme est heureux ou malheureux, suivant la conduite qu'il a tenue pendant sa vie. Mais à la fin, tous les êtres de la création, hommes et génies, sans en excepter Ahrimane lui-même, se convertiront à la loi d'Ormouzd, et les méchants, purifiés par le feu de l'enfer, partageront avec les justes un bonheur éternel qui sera précédé de la résurrection des corps.

On voit combien cette religion attache d'importance à l'antagonisme des deux principes du bien et du mal, et l'on ne s'étonnera pas de trouver sur la plupart des monuments qu'elle a inspirés, la lutte du lion contre le taureau. En réalité, elle n'est point iconoclastique, et la figuration de

l'homme et des animaux n'a rien qui lui soit contraire; ce n'est que la superstition des gens voués à la magie, qui a fait croire au danger de la représentation humaine, — parce que l'image d'un être peut être soumise à des enchantements et à des supplices qui agissent directement sur lui. L'ancienne céramique persane, outre la figure humaine, pourra montrer aussi le cyprès symbolique; déjà, pour Zoroastre et ses sectateurs, cet arbre représentait l'âme aspirant au ciel, et il était l'emblème de la religion ; en effet, outre les temples du feu qu'il fit ériger de toutes parts, le philosophe législateur planta, à Balkh, un cyprès apporté, disait-il, du paradis, et sur lequel il grava ces paroles : « Gouschtasp a embrassé la véritable religion. » Le roi éleva autour de l'arbre un pavillon de marbre couvert d'un dôme et tout rayonnant de pierreries et de métaux précieux. Ce pavillon appelé *Minou*, c'est-à-dire céleste, reçut un exemplaire du Zend-Avesta, et devint un but de pèlerinage pour les Iraniens convertis au nouveau culte.

Lorsque, vers l'an 650 de notre ère, les musulmans furent maîtres de la Perse et eurent établi le califat de Bagdad, la religion de Zoroastre avait de profondes racines dans le pays. Avec ce fanatisme inexorable qui est un des caractères de l'islamisme, les Arabes imposèrent violemment leur foi

à l'Iran, et poursuivirent de persécutions incessantes les hommes qui osaient leur résister. Quelques sectateurs de Zoroastre aimèrent mieux renoncer à leur patrie qu'à leur foi : ils descendirent d'abord les côtes du golfe Persique, et finirent par se retirer dans l'Inde, où ils forment encore un centre particulier d'adorateurs du feu, sous le nom de *Parsis* ou *Parses*. Cette émigration est l'un des faits les plus curieux de l'histoire de Perse.

En acceptant la religion de Mahomet, les Persans se rangèrent dans la secte des schiites ; la différence qui sépare cette secte des sonnites est bien plus politique que religieuse. Les derniers reconnaissent pour légitimes successeurs de Mahomet, les trois premiers califes Aboubekre, Omar et Osman ; les autres regardent ces califes comme des usurpateurs et soutiennent qu'Ali, gendre de Mahomet, devait hériter de la puissance spirituelle et temporelle de son beau-père. Dans leur admiration pour Ali, les schiites lui attribuèrent un caractère de sainteté égal ou supérieur à celui que Dieu avait accordé à Mahomet, ce qui fut le prétexte de guerres sanglantes entre les Persans et les Turcs.

Du reste, comme tous les musulmans, les Iraniens admettent six articles de foi, savoir : 1° la croyance à un Dieu seul et unique ; 2° aux anges et aux archanges ; 3° à tous les livres révélés, dont les principaux sont le Pentateuque, le Psautier, l'Évan-

gile et le Coran ; 4° aux prophètes ; 5° à la résurrection des corps et au jugement ; 6° à la prédestination.

Quant au gouvernement civil, c'est l'absolutisme dans son acception la plus large.

En haut comme en bas de la société persane, la conversion à l'islamisme a-t-elle été bien sincère ? Il est une fête qui pourrait en faire douter, c'est la fête du nourouz ou de l'équinoxe du printemps. Cette institution, fort ancienne, a résisté à l'intolérance musulmane; le roi et le peuple ont mieux aimé encourir, de la part des Turcs, le reproche d'impiété, que d'abolir une fête nationale ; le prétexte sous lequel se cache cette solennité est l'anniversaire de l'élévation d'Ali au califat. Le jour du Nourouz chacun met ses plus beaux habits; on se visite, on s'embrasse en échangeant des cadeaux; le roi sort processionnellement et passe en revue ses troupes : tout enfin est dans le mouvement et la joie.

On ne peut mieux comparer cette fête qu'à celle du premier jour de l'an chez les peuples occidentaux.

Une réjouissance tout intime est celle qui a lieu au moment de la floraison des tulipes. Les Persans ont une passion extrême pour les fleurs; les poëtes ne se contentent pas de chanter leur beauté, ils leur prêtent un langage qui est devenu vulgaire :

on peut dire que les plantes sont, dans l'Iran, le livre des illettrés; ceux qui ne peuvent manier le calam, ou roseau à écrire, correspondent au moyen de ces bouquets expressifs appelés *salams*. Dans ce langage particulier la tulipe exprime l'amour, et Chardin rapporte avoir vu, dans le palais des rois à Ispahan, un vase garni de cette fleur et portant l'inscription suivante :

« J'ai pris la tulipe pour emblème; comme elle j'ai le visage en feu et le cœur en charbon. »

A la fête des tulipes, les plus curieuses variétés sont exposées dans l'intérieur du harem ; les femmes se parent, les lumières brillent, la musique mêle ses accents au concert des voix humaines pour rompre la monotonie d'une vie claustrale et inoccupée.

Si la rose n'a pas sa fête spéciale, les poëtes lui réservent dans leurs chants la place d'honneur; Sadi lui a consacré cette pièce charmante :

« Je vis un jour quelques roses placées avec de l'herbe fraîche ;

« Et je dis : *Comment la vile herbe a-t-elle osé s'asseoir à côté de la rose odorante?*

« Elle me répondit : *Tais-toi; l'être généreux n'oublie pas ses anciens amis.*

« *Quoique je n'égale pas le parfum ni l'éclat de la rose, nous n'en sommes pas moins nées sur le même sol.* »

Puisque nous avons fait un premier pas dans le domaine de la littérature persane, continuons afin de rappeler tout ce qui peut expliquer ou donner de l'intérêt aux vases.

La Perse est particulièrement propre à la culture de la vigne; son ciel brûlant dote le raisin du suc généreux qui excite et enivre. Dans tous les temps, les vins de cette contrée, et surtout ceux de Schiras, ont joui d'une réputation justement méritée. Aux yeux des sages cette qualité même est un défaut, et les Arabes ont qualifié le vin par un mot qui signifie *troubler l'esprit*. Mahomet en avait d'abord permis l'usage, disant qu'il était sujet à des avantages et à des inconvénients; mais ensuite, effrayé des désordres auxquels il donnait lieu, il le condamna absolument : *O vous qui croyez*, dit le Coran, *sachez que le vin est une impure invention de Satan; éloignez-vous-en, si vous voulez être sauvés.*

Malgré cette défense les Persans, soit en secret, soit publiquement, font usage de la liqueur enivrante; nous disons qu'ils en font usage tandis que c'est abus qu'il faudrait écrire. En effet, ce n'est pas par raison de santé que les musulmans transgressent la loi religieuse, c'est pour se procurer les violentes sensations que l'ivresse occasionne; ceux mêmes qui n'osent boire du vin, croient qu'il fera les délices des élus dans le paradis, et cet espoir seul les maintient dans les bornes prescrites.

Rien n'est donc plus fréquent que les pièces de vers consacrées à chanter le vin et l'ivresse, et les passages les plus expressifs en sont souvent reproduits sur les coupes et les bouteilles en métal, en verre ou en matières céramiques.

A la vérité, beaucoup de musulmans prétendent que ces poésies sont allégoriques; quand Seny écrit : « L'échanson avec sa coupe m'a doublement rendu fou : on dirait que cette beauté au parfum de rose s'est entendue avec la liqueur qu'elle me sert; » ils assurent que le vin est l'image de l'amour de Dieu, qui, porté à un certain degré, s'empare de la raison des mortels, les jette dans une sorte d'extase et les transporte dans un autre monde. L'échanson est l'emblème des prédicateurs et des écrivains moralistes dont le devoir est de mettre en usage tous les moyens de persuasion pour ramener le pécheur dans la véritable voie. L'échanson ou plutôt la beauté dont il est l'emblème, est encore l'image de la Divinité, qui se montre quelquefois sans voile aux êtres qu'elle veut favoriser.

Quelques passages des auteurs mystiques orientaux doivent certainement s'interpréter ainsi; le sens de ce fragment d'Hafez n'est nullement douteux :

« Lorsque tu te seras versé une coupe du vin de l'extase, tu seras moins porté à t'abandonner à un vain égoïsme.

« Attache ton cœur à la liqueur enivrante ; elle te donnera le courage de dompter l'hypocrisie et une dévotion affectée. »

Mais lorsqu'on se rappelle qu'il n'y a pas de partie de plaisir, en Perse, où le vin ne joue son rôle, que ces orgies sont accompagnées de chants et de danses, et que cet Hafez, *la langue mystique, l'interprète des mystères les plus cachés*, a écrit ceci :

« Approche, ô prédicateur, et viens boire avec nous, à la taverne, d'un vin dont tu ne boiras jamais au paradis ;

« Ne nous demande ni vertu, ni pénitence, ni piété ; on n'a jamais rien obtenu de bon d'un libertin à qui l'amour a ôté la raison. »

Il faut reconnaître qu'une large part doit être faite au sens vrai, à l'explication sensuelle, dans ces passages douteux que les dévots veulent ramener à leurs théories.

Au surplus, malgré les défenses du Coran, quelques souverains de la Perse ont, momentanément au moins, autorisé l'usage du vin, moins dangereux sous tous les rapports que celui de la décoction de pavot appelée coquenar, des infusions de chanvre et des pilules d'opium. Hafez, faisant allusion à une permission de ce genre, s'écrie :

« Dans ce siècle où notre bon prince pardonne aux faiblesses de ses sujets, Hafez s'abandonne pu-

bliquement à la coupe ; le mufti boit ouvertement du vin. »

Chardin décrivant le palais des rois à Ispahan, parle en ces termes de la *maison du vin* : « C'est une manière de salon, haut de six à sept toises, élevé de deux pieds sur le rez-de-chaussée, construit au milieu d'un jardin, dont l'entrée est étroite et cachée par un petit mur bâti au devant, à deux pas de distance, afin qu'on ne puisse pas voir ce qui se fait au dedans. Quand on y est entré, on trouve à la gauche du salon des offices ou magasins, et à droite une grande salle. Le salon, qui est couvert en voûte, a la forme d'un carré long ou d'une croix grecque, au moyen de deux portiques ou arcades, profondes de seize pieds, qui sont aux côtés. Le milieu de la salle est orné d'un grand bassin d'eau, à bords de porphyre. Les murailles sont revêtues de tables de jaspe tout à l'entour, à huit pieds de hauteur ; et au-dessus, jusqu'au centre de la voûte, on ne voit de toutes parts que niches de mille sortes de figures, qui sont remplies de vases, de coupes, de bouteilles de toutes sortes de formes, de façons et de matières, comme de cristal, de cornaline, d'agate, d'onyx, de jaspe, d'ambre, de corail, de porcelaine, de pierres fines, d'or, d'argent, d'émail, etc., mêlés l'un parmi l'autre, qui semblent incrustés le long des murs, et qui tiennent si peu qu'on dirait qu'ils vont tom-

ber de la voûte. Les offices ou magasins qu'il y a à côté de cette magnifique salle, sont remplis de caisses de vin, hautes de quatre pieds et larges de deux. Le vin y est la plupart, ou en gros flacons de quinze ou seize pintes, ou en bouteilles de deux à trois pintes, à long cou. Ces bouteilles sont de cristal de Venise, de diverses façons, à pointes de diamant, à godrons, à réseau. Comme les bons vins de l'Asie sont de la plus vive couleur, on aime à les voir dans la bouteille. Ces vins sont les uns de *Géorgie*, les autres de *Carmanie*, et les autres de *Schiraz*. Les bouteilles sont bouchées de cire, avec un taffetas rouge par dessus, cachetées sur un cordon de soie du cachet du gouverneur du lieu, en sorte qu'on ne les présente jamais que cachetées. Entre les sentences appliquées çà et là sur les diverses faces du salon, je remarquai celle-ci :

« La vie est une ivresse successive : le plaisir passe, le mal de tête demeure. »

Nous voilà bien loin du Coran et de ses prescriptions de sobriété! Mais aussi pourquoi la Providence a-t-elle mis à la portée d'un peuple aussi passionné que les Persans une liqueur délicieuse et plus capable qu'aucune autre de troubler la raison?

CHAPITRE II.

Poteries à pâte tendre translucide.

La porcelaine émail occupe le premier rang parmi les poteries siliceuses translucides, car il n'est pas permis de croire que son aspect soit dû au hasard d'une cuisson trop prolongée. Les rares pièces de cette espèce restent presque complétement blanches, comme les plus belles porcelaines de Chine et du Japon ; leur décoration se borne à des jours percés dans la pâte et remplis de couverte, et à quelques arabesques en traits noirs. Ce qui prouve, d'ailleurs, qu'il y avait possibilité d'employer d'autres émaux sur cette pâte, c'est que, parfois, les arabesques dont nous venons de parler s'enlèvent sur un petit fond d'un bleu pur, qui environne l'ombilic saillant placé au centre de la pièce.

La porcelaine émail se formule habituellement en bols campanulés très-ouverts, à parois minces; le bord n'est pas précisément découpé; il est entaillé de distance en distance, par deux petites fentes rapprochées, teintées de noir, d'un aspect tout particulier. Les dessins à jour forment une couronne au-dessous du bord; enfin les arabesques très-cursives dont il a été question entourent l'ombilic vitreux du centre de la pièce. Cet ombilic est tellement délicat, en apparence, qu'on dirait une bulle prête à céder sous la moindre pression.

En dessous, le bol est très-rugueux, la couverte y forme des gouttes verdâtres, par accumulation de matière vitreuse, et l'aspect du bord du pied indique la séparation violente qui a dû s'opérer après la cuisson, pour arracher le vase de son support.

Rien ne permet d'assigner une date, même approximative, à la porcelaine émail; pourtant elle paraît devoir être attribuée à une époque antique. Lorsque la porcelaine kaolinique a été connue en Perse, il n'y avait plus de raison d'y fabriquer cette poterie, d'une réussite difficile, car elle doit se déformer facilement, et un coup de feu peut l'affaisser en la fondant en verre. D'un autre côté, la forme primitive des ornements qu'on y remarque exclut l'idée qu'elle ait pu être contemporaine des carreaux ou des vases enrichis de délicieuses pein-

tures. A nos yeux c'est donc la première poterie fine des Persans, et c'est sa vue qui aura inspiré aux Chinois l'idée du travail à grains de riz.

Porcelaine tendre.

Nous entendons limiter les produits réunis sous cette rubrique aux pièces très-anciennes, voisines de l'espèce précédente, et qui, souvent couvertes en partie d'un fond bleu de la plus grande pureté et du ton le plus vif, sont décorées en couleurs minérales chatoyantes.

Plus ces poteries se rapprochent des temps antiques, plus elle ressemblent, par la blancheur de la pâte et la cassure des picots, à la porcelaine émail.

On a vu, par ce que nous avons dit précédemment des œuvres de l'Asie Mineure, que le goût luxueux des Arabes s'était manifesté d'abord, sur leurs monuments, par des revêtements émaillés et des couvertures où le vert, le rouge et l'or scintillaient sous les rayons du soleil; or, ces revêtements ne paraissent pas remonter, à Konieh, en Cappadoce, au delà des princes Seldjoukides (onzième siècle de notre ère); mais, de même que ces princes avaient appelé des poëtes et des savants de l'Arabie et de la Perse, ils avaient fait venir de cette con-

trée, dès longtemps avancée dans les arts, les potiers qui fondèrent les établissements de Brousse et de Nicée, centre général de la décoration céramique occidentale.

La Perse a donc, notoirement, une fabrication *arabe* qu'on peut attribuer au dixième siècle; mais celle-ci n'était certainement qu'une déviation de l'art sassanide antérieur, et nous pouvons, en établissant l'existence de produits authentiquement contemporains du culte du feu, montrer que les traditions sassanides se sont perpétuées dans la porcelaine tendre, en dépit des persécutions musulmanes.

Posons d'abord en principe que la décoration arabe a été très-sobre dans ses débuts et qu'elle s'est compliquée en s'éloignant de son origine. Le besoin de la nouveauté, l'accroissement du luxe, le caprice de l'imagination des artistes, ont concouru à motiver les créations, souvent peu orthodoxes, qu'on admire le plus aujourd'hui.

Or, c'est dans la faïence proprement dite que nous pourrons suivre régulièrement et logiquement cette marche des faits. Quant à la porcelaine tendre, elle arriverait comme un problème, comme un accident inexplicable, si l'on ne consentait à l'étudier à part des autres œuvres de l'Iran, et à chercher sa raison d'être en dehors de la conquête.

La description des pièces connues fera mieux

comprendre encore ce que nous venons d'avancer.

La porcelaine tendre se formule habituellement en coupes très-basses, ou compotiers, en bols campanulés et en tasses de même forme, toujours sans soucoupes. Rarement la décoration est semblable sur les deux faces ; presque toujours l'extérieur est teinté, soit en beau bleu, soit en chamois brunâtre, soit en jaune. C'est sur le fond, blanc ou coloré, que courent les arabesques et autres mo-

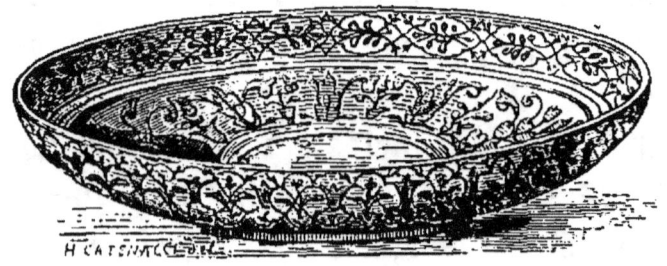

Coupe à reflets, émaillée de bleu au dehors.

tifs d'ornementation, d'un ton cuivreux très-riche à l'intérieur, et métallique noirâtre à l'extérieur, c'est-à-dire passant du cuivreux pourpre foncé au ton de l'acier bruni.

La plus remarquable des coupes connues offre, sur son bord bleu externe, de riches arabesques cuivreuses, et au dedans un semé de plantes singulières, en rouge doré vif, parmi lesquelles ressort une figure de taureau. Ce symbole mystérieux de l'ancienne religion des Perses surprend d'abord,

lorsqu'on se rappelle que la loi musulmane défend la représentation des êtres animés; mais il étonne bien davantage, lorsqu'en retournant la pièce, on trouve sous le pied, nettement tracé sur la couverte laiteuse, le cyprès allégorique de la religion de Zoroastre. Rapprochés l'un de l'autre, ces signes sacrés acquièrent une importance incontestable; ils éveillent l'attention sur cet autre fait, que jamais les porcelaines tendres n'offrent un décor complétement identique à celui des faïences peintes polychromes.

Qu'on trouve la raison de cette différence dans la pensée religieuse, dans la date ou le lieu de fabrication, elle n'en a pas moins une valeur capitale. Dans notre opinion, la porcelaine tendre est, comme la porcelaine émail, antérieure à la poterie kaolinique; elle émane d'artistes pénétrés des doctrines de Zoroastre ou en insurrection complète contre l'islamisme et ses prescriptions; enfin ce qui nous confirme dans la pensée qu'il faut voir là les derniers vestiges de la tradition sassanide, c'est que deux bols trouvés enfouis en Asie Mineure, et qu'on y avait sans doute transportés comme types précieux d'une fabrication étrangère, sont précisément en porcelaine tendre à fond bleu, avec décors métalliques; ces curieuses pièces sont exposées, l'une au Louvre, l'autre au musée de Sèvres. On y voit des arabesques de goût

persan incontestable, et elles se rattachent étroitement aux bols, coupes et tasses répandus dans les collections. Ceux-ci ne s'en distinguent guères que par un décor plus abondant, où dominent des végétations singulières et des oiseaux qui peuvent rappeler le paon.

La coupe précieuse mentionnée plus haut n'a pas le seul intérêt de sa beauté et de la représen-

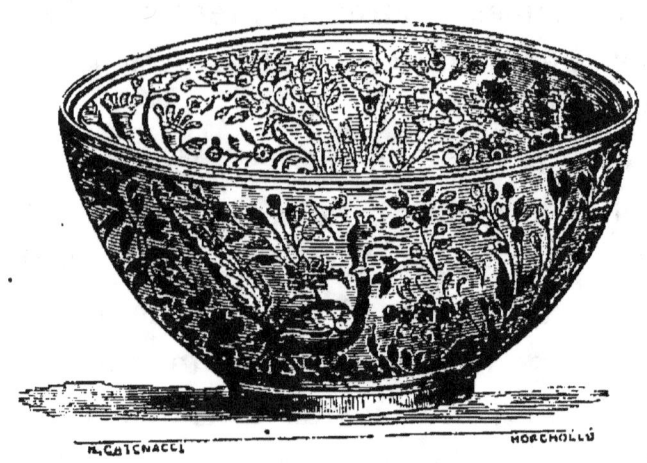

Bol à extérieur bleu et décor métallique.

tation du taureau; le métal jeté à profusion dans son intérieur est comme strié au pinceau et composé de deux tons distincts se confondant à distance; l'un est un jaune d'or pur, l'autre ce rouge cuivreux pourpré dont nous avons déjà parlé. La vibration de la lumière sur ces métaux produit l'effet le plus agréable et le moins attendu.

Il existe des porcelaines tendres décorées, soit

en bleu, soit en couleurs variées, qu'on ne saurait confondre avec celles à reflets métalliques. D'une date très-postérieure, elles prouvent la haute estime que professaient les Persans pour ce genre de poterie, qui n'a jamais été complétement abandonné. Naïn a même été le centre d'une fabrication toute moderne, dont les produits ont apparu récemment en abondance sur le marché de la curiosité. Nous n'avons pas besoin de faire remarquer qu'il n'y a rien de commun, sauf la translucidité, entre ces porcelaines tendres et les œuvres anciennes décrites dans ce chapitre. Une seule chose est utile à faire ressortir : c'est que les produits de Naïn portent l'empreinte de l'inspiration chinoise, les bleus semblent copiés sur les plus élégants Kouan-khy ; quant aux vases polychromes, leur ton général et leur style sont un compromis entre l'art persan moderne et les plus vulgaires porcelaines dites de l'Inde.

CHAPITRE III.

Faïence.

Nous ne reviendrons pas ici sur ce que nous avons déjà dit du caractère céramique de la faïence de Perse; on sait que sa pâte est blanche, sableuse, dure par ses éléments, mais très-facile à désagréger. Ainsi nous avons vu ceci : des pièces, salies par l'infiltration de matières colorées, ont pu être ramenées à leur blancheur primitive au moyen d'un bain prolongé dans l'eau chaude; toutefois, le liquide ayant agi comme dissolvant sur l'argile agglutinante, le sable, devenu libre, formait, entre les deux couvertes, une bouillie dans laquelle il était facile de faire pénétrer et mouvoir une longue aiguille. Il fallut rendre à cette pâte sa cohésion en faisant d'abord évaporer l'eau

dont elle était imbibée, et en y substituant une composition siliceuse cristallisable. Quant aux deux couvertes, elles avaient parfaitement résisté; seulement le vide laissé entre elles eût menacé le vase d'une destruction imminente, et un enduit moins parfait et moins dur que celui employé par les Persans eût certainement éclaté en morceaux avant que le noyau destiné à le soutenir fût remplacé.

Au surplus, nous le répétons, ces questions intéressent la fabrication et fatigueraient les curieux; nous les laissons donc de côté pour nous occuper de l'aspect et de l'histoire des faïences de l'Iran.

Nous avons mentionné déjà quelques monuments de la Perse et de l'Arménie dont les murailles ou les dômes sont recouverts de briques et de tuiles émaillées en couleurs vitrifiables; nous n'insisterons pas sur ces indications, car les *mosaïques* émaillées ne donnent qu'une idée très-imparfaite de la décoration céramique. Nous arrivons donc immédiatement à des œuvres plus curieuses, sur lesquelles l'artiste et l'historien peuvent raisonner avec la presque certitude de toucher à la vérité.

Bien que nous ayions cité plus haut un passage de Chardin d'après lequel on devrait conclure que les Persans ont eu recours au commerce extérieur pour se procurer les récipients en verre destinés à contenir leur vin, nous avons la conviction, et nous pourrions ajouter la preuve, que la verrerie orien-

tale a devancé de beaucoup les ouvrages de Murano et de Venise. Au treizième siècle, la Perse, l'Asie Mineure, couvraient d'ornements émaillés, de dorures délicieuses, des bouteilles, des vases, des coupes et des lampes en verre du plus savant travail.

Or, parmi les plus anciennes de ces lampes, nous avons trouvé, pour accompagner le point de réunion des cordes de suspension, des œufs de faïence, l'un entièrement bleu turquoise, l'autre blanc avec dessins bleus. L'ornementation de celui-ci, purement arabesque et exécutée avec une liberté pleine de science, donne donc un point de départ pour juger de l'âge des plus curieux carreaux de revêtement; cet œuf est certainement antérieur à la première moitié du treizième siècle et il prouve, par son rapprochement des œuvres plus récentes à dates connues, combien la technique a eu de stabilité dans l'Iran et les contrées qui ont reçu de lui la lumière des arts.

Mais, d'un autre côté, comme on sait à quelle époque les anciennes industries ont perdu leur splendeur, comme la connaissance des œuvres accomplies sous le règne de Schah-Abbas le Grand (des dernières années du seizième siècle à 1628), permet de comparer entre eux les derniers produits estimables et ceux des époques reculées, il est permis de fixer approximativement les ca-

ractères des différentes phases de l'industrie céramique.

Hâtons-nous de constater la parfaite similitude du décor des vases et des plaques de revêtement ; les uns et les autres offrent des ornements pure-

Carreau de faïence à décor polychrome arabesque.

ment arabesques, des rinceaux accompagnés de fleurs ornemanisées, et des fleurs se rapprochant plus ou moins de l'imitation naturelle. Parmi celles-ci on distingue particulièrement la tulipe, l'œillet d'Inde, la rose, la jacinthe, et des épis garnis d'une gracieuse fleurette blanche à cinq pétales

d'une détermination très-difficile. Quant aux fleurs ornemanisées, mêlées plus ou moins abondamment de fleurs naturelles, on peut encore parfois deviner à quelle plante l'imagination de l'artiste les a empruntées. La rose, par exemple, devient une élégante cocarde à découpures régulières, où l'œil retrouve la superposition de plusieurs rangs de pétales épanouis, et la masse centrale formant un cœur plus ou moins serré. Au milieu des bouquets composés ou cherchés sur la nature, apparaît souvent la figure rigide du cyprès symbolique. Nous avons expliqué déjà comment il était doublement cher aux Iraniens, puisqu'il répond en même temps au symbolisme de leur ancienne religion et à celui de l'islamisme.

Il est plusieurs autres figurations pour lesquelles il est nécessaire d'entrer dans quelques détails. Quel qu'ait été l'effet des révolutions religieuses et sociales dans l'Iran, l'instinct artistique, si vivement révélé par les productions antiques, s'est conservé pur, malgré les entraves multipliées qui lui ont été imposées. De temps à autre, bravant la loi musulmane, les souverains ont fait représenter, sur les pages splendides de leur histoire, le portrait des hommes célèbres, les combats où se sont illustrés les héros; au dix-septième siècle, Schah-Abbas, construisant son palais d'Ispahan, le faisait décorer de carreaux de faïence réunis en tableaux de deux mètres de long, sur lesquels les peintres traçaient,

en couleurs inaltérables les annales mémorables de la Perse. Ces infractions continuelles de la loi religieuse témoignent, chez un peuple, d'une rare tendance vers l'art élevé, et d'un besoin incessant de développement intellectuel. Mais ce n'est pas tout ; même parmi ceux qui se targuent le plus de l'observation rigoureuse du Coran, ce besoin s'exprime par une sorte de compromis : Mahomet avait déclaré impie celui qui chercherait à rivaliser avec la puissance divine en *créant* des êtres parfaits ; l'école que, chez nous, on appellerait *jésuitique*, imagina de composer des monstres en dehors des lois naturelles, ou de laisser imparfaites les autres représentations. Ainsi, la tête d'une femme vint surmonter le corps d'un oiseau ; le corps d'un homme se souda à l'extrémité d'un dragon ou au train d'un quadrupède ; une tête humaine fut privée d'un œil ; une figure, de l'un de ses membres. Il faut donc se garder de considérer de semblables défauts comme l'effet de l'inexpérience ou de la négligence de l'artiste ; c'est un trait de mœurs des plus curieux.

Pourtant, il y a encore ici une distinction à établir. On lit dans Chardin que, suivant divers docteurs musulmans, Dieu a placé dans le paradis certains animaux appelés *pieds de hérisson*, qui ont des jambes de cerf, une queue de tigre et une tête de femme. Mahomet et Ali monteront chacun un

de ces animaux à la fin des siècles, et distribueront ainsi aux élus l'eau du Kauter, fleuve du séjour céleste. Voilà certes une figure orthodoxe que le musulman peut reproduire, et qu'on trouve en effet sur des tapis, des miroirs et des vases remontant au onzième siècle. Mais, il y a là précisément, matière à l'équivoque.

Dans l'ancienne religion des adorateurs du feu, ou plutôt dans les légendes qui rendent compte des premiers événements de l'histoire de Perse, d'après les Orientaux, il est souvent question de plusieurs animaux fabuleux faciles à confondre avec ceux de la Chine.

L'*Ouran* ou *Ouranbad* a sa retraite dans la montagne imaginaire d'Ahermen. L'auteur du *Tamourathnameh* en fait la description et dit qu'il vole par les airs comme un aigle et dévore tout ce qu'il rencontre, et qu'il marche sur la terre comme une hydre ou comme un dragon, et ne trouve aucun animal qui lui puisse résister.

Le *Soham* est un autre animal terrible que Sam Neriman, fils de Cahernam Catel dompta pour en faire sa monture dans les guerres qu'il entreprit contre les géants. Cet animal dont la tête était semblable à celle d'un cheval et le corps pareil à celui d'un dragon, et de la couleur du fer luisant, avait quatre yeux à la tête, et ne mesurait pas moins de huit pieds de longueur.

Le *Simorg* ou *Simorg-Anka* est ainsi défini par d'Herbelot, dans la *Bibliothèque orientale :* « Oiseau fabuleux que nous nommons griffon. — Les Juifs font mention dans le Talmud d'un oiseau monstrueux qu'ils nomment Jukhneh et Ben-Jukhneh, — duquel les rabbins racontent mille extravagances. Les Mahométans disent que le Simorg se trouve dans la montagne de Caf. » Le *magasin pittoresque*, en reproduisant d'après un manuscrit arabe, la figure du Simorg, dit avec le *Caherman nameh*, « que cet oiseau merveilleux, dont le plumage brillait de toutes les couleurs imaginables, possédait non-seulement la connaissance de toutes les langues, mais encore la faculté de prédire l'avenir. » Dans la fabuleuse histoire de la naissance de Roustam, c'est lui qui, au moment où la belle Roudabeh perd connaissance par l'effet des fatigues de la grossesse, vient instruire Zal des moyens à employer pour délivrer sa femme par l'opération Césarienne. « L'oiseau de bon augure, élite du monde, vola, dit Ferdousi, auprès de Zal. Zal lui adressa des louanges sans nombre, de longues actions de grâces et des prières. Le Simorg lui dit : Pourquoi ce chagrin ? Pourquoi la rosée est-elle dans l'œil du lion ? De ce cyprès d'argent, de cette belle au visage de lune, viendra pour toi un enfant qui recherchera la gloire, les lions baiseront la poussière de ses pieds ; le nuage n'osera point passer au-dessus de sa tête....

Tout héros, tout guerrier au cœur d'acier qui entendra le bruit de sa massue, qui verra sa poitrine, son bras et sa jambe, ne tiendra pas devant lui. Pour le conseil et la sagesse, il sera grave comme Sam; dans la colère il sera un lion belliqueux; pour la stature il sera un cyprès et pour la force un éléphant.

« A sa naissance, ajoute le poëte, l'enfant était comme un héros semblable au lion; il était grand et beau; tous les cheveux de sa tête étaient rouges et sa face était animée comme du sang.... Dix nourrices l'allaitèrent pour le rassasier. Quand il fut sevré, il se nourrit de pain et de viande. Il mangeait autant que cinq hommes. » Il ne fallait rien moins que l'intervention du Simorg pour amener au jour un tel prodige !

On le voit d'ailleurs, l'intention religieuse, le souvenir poétique, la fantaisie purement pittoresque, peuvent inspirer au peintre des images faciles à confondre entre elles et qu'il faut étudier avec scrupule pour en pénétrer le sens vrai.

Les figures symboliques ou autres nous ont rarement apparu sur des carreaux, et cela se conçoit, la plupart ont dû rester en place dans les monuments qu'ils décorent et où les voyageurs les ont signalés; mais les vases, et surtout les grandes bouteilles, les plats et les coupes basses, montrent souvent des oiseaux fabuleux à tête humaine, des

monstres et des dragons répondant assez bien aux descriptions données ci-dessus.

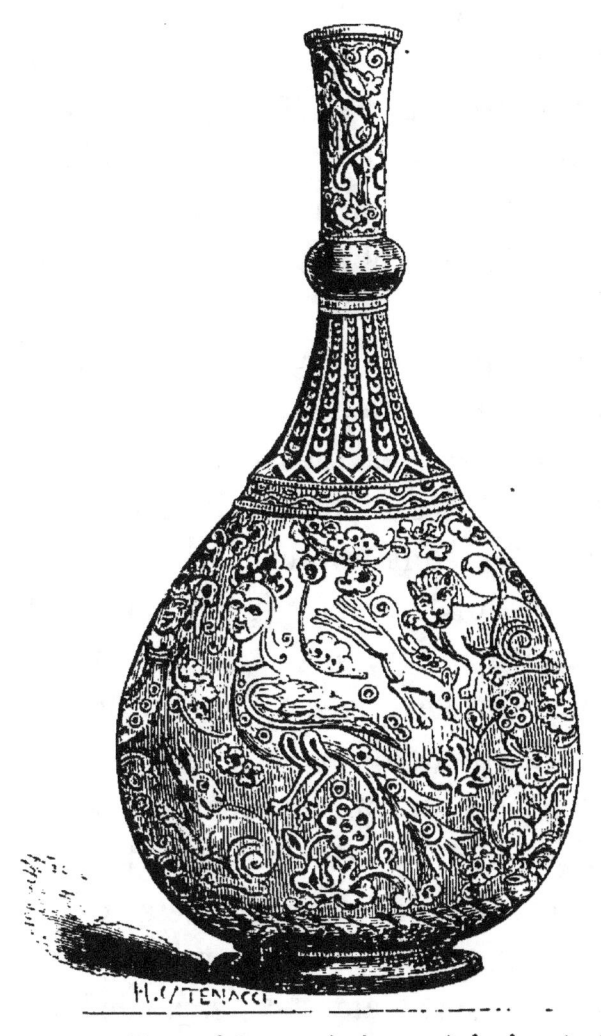

Bouteille en faïence polychrome à fond vert pâle.

Quant à des animaux ordinaires, gazelles, antilopes, lièvres, courant sur un fond semé d'arabesques, ou à des cavaliers portant un faucon sur le

poing, ce sont de ces figurations qui témoignent de la passion des Persans pour la chasse.

La forme des vases en faïence de Perse est assez variée; il n'est pas sans intérêt de l'étudier, car plusieurs récipients adoptés par l'Europe semblent originaires de l'Iran. Nous ne dirons rien des plats, dont le marly, ou bord horizontal, est d'autant plus étroit que le fond est plus voisin de la forme hémisphérique; on arrive ainsi par dégradations insensibles, aux coupes vraies qui, tantôt hémisphériques, tantôt campanulées, reposent sur un pied conique assez élevé; les unes sont de simples bassins ouverts; les autres sont munies d'un couvercle. Les bouteilles sont nombreuses; presque toutes ont le col très-long, coupé par un renflement qui ajoute à la grâce naturelle de cette forme; le plus souvent elles sont destinées à contenir du vin. L'eau se met habituellement dans un vase à panse sphérique surmontée d'un col à cylindre sur lequel s'attache une anse en S.; c'est le pot à eau tel qu'il est venu chez nous, et plus on remonte aux époques anciennes, plus on voit combien nous l'avons d'abord imité fidèlement. L'aiguière, sorte de bouteille à anse, munie d'un long bec, sert aussi à contenir l'eau; mais son usage est spécialisé aux ablutions; aussi cette pièce est-elle accompagnée d'une cuve creuse, couverte d'un opercule à trous; dans les repas, on présente cette cuve au convive qui

place ses mains au-dessus et recevant l'eau de l'aiguière lave le bout de ses doigts conformément aux règles de la religion et de l'étiquette. Le bassin peut ainsi faire le tour d'une salle de banquet, sans que personne aperçoive l'eau qui a servi à ceux qui l'ont précédé dans la cérémonie obligée. Il est encore un autre récipient à eau; c'est la gargoulette : sa forme est habituellement sphéroïdale, avec un col court, évasé par le haut, et un biberon à étroite ouverture sur la panse; il sert à donner à boire à quiconque se sent pressé par la soif : l'eau sort en long filet de l'extrémité du biberon, et la politesse veut que celui qui boit ne la reçoive pas directement dans la bouche, mais sur la main rapprochée de la bouche et qui joue ainsi l'office de coupe. Le *magasin pittoresque* a donné, d'après un vélin de l'habile miniaturiste Kabir, une scène représentant un cavalier qui boit de cette façon, près d'un puits, l'eau que viennent lui présenter de jeunes filles.

Un vase tout particulier, sur l'emploi duquel nous ne hasarderons aucune théorie, est une sorte de cylindre muni d'une anse droite rattachée carrément près du bord supérieur et au tiers inférieur du cylindre. En Occident, la chope à bierre répond seule à cette disposition peu gracieuse.

Nous ne dirons rien des bols plus ou moins grands, sinon qu'ils sont ou très-évasés, quelque-

fois coniques très-ouverts, ou plus profonds que ne le sont les vases de ce nom en Chine, au Japon ou ailleurs.

Pour comprendre quel est l'emploi de ces nombreux vases, il faut se reporter aux descriptions faites par les voyageurs, des somptueux repas orientaux, ou à la littérature orientale elle-même. « Quand le roi de Perse mange en particulier, dit Kœmpfer, on ne se sert pas de vases d'or, mais de murrhins ou porcelaines; il y en a vingt pour le dîner; pour le souper il y en a douze. » On lit dans les lettres édifiantes : « Après qu'on a servi le roi, on sert aux conviés le riz, le bouilli et le rôti, dans plus de cent cinquante plats d'or, avec leurs couvercles qui pèsent deux fois autant.... Les plats d'entremets sont d'or, et avant de servir en or, on a déjà servi des confitures en vaisselle d'argent et de porcelaine. »

Ouvrons les contes de Bidpai et les *Mille et un jours*, nous y verrons la mention du même luxe. « Le chat de la vieille n'eut pas plutôt senti l'odeur des viandes et entendu le son des plats, des bassins et des autres vases de porcelaine dans lesquels elles étaient servies, qu'il se jeta dessus. »

« L'on vit entrer dans la salle douze pages blancs chargés de vases d'agate et de cristal de roche enrichis de rubis et pleins de liqueurs exquises. Ils étaient suivis de douze esclaves fort belles

dont les unes portaient des bassins de porcelaine remplis de fruits et de fleurs. »

« L'on apporta une prodigieuse quantité de vases d'or enrichis de pierreries et pleins de toutes sortes de vins, avec des plats de porcelaine remplis de confitures sèches. »

« Deux esclaves dressèrent aussitôt une table avec un buffet couvert de porcelaines, de plats de bois de santal et d'aloès, et de plusieurs coupes de corail parfumées avec de l'ambre gris. »

« Elles arrangèrent les meubles et dressèrent une table sur laquelle on mit plusieurs bassins de de porcelaine remplis de fruits et de confitures sèches. »

Nous pourrions multiplier ces citations à l'infini ; mais, par ce qui précède le lecteur se figurera suffisamment un service d'autant plus nombreux que chaque convive a devant lui, sur une petite table haute comme un tabouret, ou même sur un grand plateau posé sur le tapis, les mets qui lui sont destinés et qui suivent un ordre inverse à celui de nos repas ; les confitures arrivent les premières, les entremets suivent, les viandes viennent après et le potage clot la série ordinaire. Tout cela est accompagné de sorbets et de ces vins délicieux dont les Persans ne craignent pas, comme on l'a vu, de rapprocher la topaze et le rubis, tant leur couleur est brillante et leur transparence complète.

Maintenant que nous avons parlé de la forme et de l'usage des poteries de l'Iran, examinons le style de décoration qui permet de les diviser en plusieurs groupes répondant certes à des centres divers de fabrication.

En allant du simple au composé, nous trouvons

Gourde en faïence à décor bleu.

d'abord des faïences d'un beau blanc décorées en bleu pur de plusieurs tons, souvent chatironné de noir; la figure ci-dessus montre une gourde de voyage lenticulaire, à goulot étroit, certainement destinée à contenir du vin; les rinceaux qui for-

ment ses bordures, les antilopes qu'on voit au centre, ont été prodigués sur les faïences primitives de la France et de la Hollande ; on doit naturellement en induire que le type persan était fréquent chez nous vers les premières années du dix-septième siècle et qu'il a été le vrai modèle de notre industrie céramique. Un caractère frappant de la division des vases à décor bleu de l'Iran, c'est la ressemblance des bordures, des fonds à rinceaux, même de certains emblèmes, avec les porcelaines de la Chine ; nous y reviendrons tout à l'heure, en parlant des porcelaines dures de Perse, qui nous paraissent sorties du même atelier que les faïences bleues. Comparativement ces faïences sont peu nombreuses ; nous avons vu, chose rare, une tasse à café avec son présentoir à jour ; les autres pièces sont des bouteilles, des plats, des coupes, etc. Cette division nous paraît remonter à une époque fort ancienne.

Le deuxième groupe renferme des produits presque dichromes, c'est-à-dire où l'on n'aperçoit d'abord que deux tons, le bleu de cobalt du groupe précédent, et un beau bleu turquoise adroitement jeté dans les masses ou étendu en fonds partiels avec fleurs réservées en blanc.

Le dessin des vases de cette division est d'une adresse et d'une pureté sans égales ; des médaillons à découpures légères, garnis intérieurement

PERSE. 243

d'arabesques gracieuses, sont reliés par des rinceaux d'une grande richesse de masse et de détails; dans les coupes, l'intérieur est à deux tons et l'extérieur est monochrome. Cet emploi du camaïeu indique, nous croyons l'avoir dit déjà, un

Coupe en faïence à décor extérieur polychrome.

goût artistique consommé; en effet, l'œil est moins vivement frappé par l'aspect d'une couleur unique, que par le contraste du rouge, du vert, du violet et du bleu splendides qu'on rencontre sur d'autres faïences; il faut donc une certaine éducation

de l'esprit pour se complaire dans la seule contemplation des lignes savantes et des compositions ingénieuses.

Les poteries à bleu turquoise remontent aussi à une époque ancienne ; mais la fabrication s'en est continuée longtemps, et, dans des temps relativement modernes, elle a tourné peu à peu vers la polychromie ; un vert composé, un violet de manganèse, presque rosâtre, un noir pur, ont entouré ou rehaussé les médaillons à la teinte céleste ; des tulipes et quelques autres fleurs naturelles se sont glissées parmi les rinceaux d'ornements et les compositions arabesques. Rien n'est plus splendide dans ce genre que la coupe figurée plus haut ; c'est l'une des plus grandes et des plus savantes pièces venues de l'Iran. Quelques carreaux de revêtement appartiennent à cette division.

Le troisième groupe est le plus éclatant, le plus varié et le plus nombreux de tous ; des émaux purs, harmonieusement combinés, le désignaient naturellement pour fournir les poteries décoratives et les plus luxueuses plaques de revêtement ; les grandes bouteilles, les coupes de service, les plats dignes de rivaliser avec l'orfèvrerie et les gemmes, s'y trouvent réunis.

Là pas d'ambiguité : c'est de l'art purement inspiré par l'islamisme, et si nous devons mentionner bientôt des figures humaines ou animales, nous

verrons qu'elles sont l'œuvre de ce compromis dont nous avons signalé l'existence, et qui ouvre au vrai croyant une porte dérobée dans le domaine

Plaque en faïence représentant la mosquée sacrée de la Mecque.

de l'iconographie. Les plaques de revêtement sont de deux sortes : les unes concourent par leur rapprochement, à fournir une ornementation continue

où les arabesques se mêlent à des fleurs plus ou moins idéalisées ; les autres, entourées de bordures, ont un sujet circonscrit ; parmi celles-ci, nous donnons la plus curieuse. C'est, à n'en point douter, une de ces figurations qui se rapportent aux prestiges magiques et cabalistiques, car dans ces opérations, le succès est d'autant mieux assuré qu'on se tourne vers la Mecque, ou vers la représentation du saint temple. Nous voyons donc ici la *Caaba* avec ses minarets, ses chaires, ses oratoires et tous ses lieux saints. Le temple proprement dit est un édifice presque cubique de trente-huit pieds de long, trente de large et trente-quatre de haut, d'où vient le nom de *caaba*, qui, en arabe, signifie *maison carrée*. On entre par une porte à deux battants percée à quelques pieds au-dessus du sol, et à laquelle on monte avec un marchepied mobile représenté ici à gauche près de l'ouverture de l'enceinte générale.

Tout l'édifice est couvert extérieurement d'un voile de soie noire appelé le *voile sacré* : il se renouvelle tous les ans et les morceaux de l'ancien se vendent comme reliques aux dévots musulmans : les riches demandent quelquefois, en mourant, qu'on en revêtisse leur cercueil. Vers le haut, ce voile est traversé par une bande blanche appelée *ceinture*, parce qu'en effet elle fait le tour de l'édifice.

La figure à plusieurs compartiments marquée au-dessous et non loin de la porte, est le *lieu d'Abraham;* c'est là, selon les musulmans, que le patriarche se plaça pour construire le temple, et l'on conserve encore la pierre sur laquelle reposaient ses pieds : les fervents y croient même apercevoir la trace de ce contact saint.

La demi-lune tracée à droite de la caaba est l'édifice appelé le *mur Hatem.* Là, si l'on en croit la légende musulmane, reposent les restes d'Agar et d'Ismaël. La tache piriforme qu'on remarque près de l'angle supérieur de la caaba est une gouttière d'or destinée à conduire les eaux de pluie qui tombent sur la plate-forme du temple. Quand il pleut, les pèlerins viennent recevoir cette eau et se croient ainsi purifiés de tous leurs péchés. On appelle donc cette conduite *gouttière de la miséricorde.*

Le petit édicule placé près du marchepied paraît être le puits de Zemzem. Cette source miraculeuse jaillit sous le pied de l'ange Gabriel lorsque Ismaël et Agar, abandonnés dans le désert de la Mecque, allaient mourir de soif. L'eau sainte donna en même temps la vie à cette affreuse solitude ; aussi les musulmans lui attribuent-ils des vertus surnaturelles ; tous les pèlerins doivent en boire, et ils en emportent lorsqu'ils retournent chez eux.

Dans l'angle de la caaba, à gauche de la porte,

l'objet circonscrit d'un trait blanc, est la fameuse pierre noire qui renferme le pacte d'alliance entre Dieu et les hommes. Selon les musulmans, Dieu, au commencement du monde, rassembla les âmes de tous ceux qui devaient naître d'Adam, et se fit connaître à elles comme leur souverain maître et seigneur. Le témoignage de cette communication fut écrit par Dieu, en caractères mystiques, dans les flancs de la pierre qui, au jour du jugement, déposera contre ceux qui auront méconnu leur souverain. Originairement blanche, la pierre a noirci par les larmes qu'elle ne tarda pas à répandre sur les péchés des hommes.

Une enceinte circulaire enferme la caaba; c'est pour les pèlerins le *lieu des tournées;* le reste de la *mosquée sacrée* est circonscrit par un péristyle carré; les endroits de station y sont indiqués, de même que des vases à anses désignent les lieux où le pèlerin doit faire ses ablutions.

Celui pour lequel la plaque que nous venons de décrire avait été faite, n'était certes pas très-persuadé de l'efficacité des figures représentées, ni même de la nécessité du voyage de la Mecque : c'était un sceptique, ou un philosophe de la secte des sofis, et il exprime ses opinions dans ce quatrain quelque peu hardi :

« Acquiers un cœur, car c'est là le grand (et véritable) pèlerinage ;

« Un cœur vaut mieux que les pierres de la Caaba :

« La Caaba est l'édifice de l'ami (de Dieu) fils de Thoré,

« Mais le cœur est le théâtre du grand ami (Dieu). »

On remarquera ici un système de coloration riche et simple à la fois, comme celui de tous les monuments anciens : le bleu à deux intensités; le rouge vif tiré du fer et si gras, si abondant, qu'on parvient difficilement à l'imiter; le vert de cuivre assez pâle, et le noir.

Les vases antiques de la même division ont pour base les mêmes tons; mais, à mesure qu'on se rapproche des époques de luxe et de splendeur pour la Perse, on voit les artistes chercher de nouvelles teintes ou les combiner de telle sorte qu'elles produisent un effet plus saisissant; le rouge, le vert et le bleu turquoise ne seront pas seulement employés en ornements restreints; ils couvriront la panse des vases, l'extérieur des coupes, le fond des plats, découpant de savantes arabesques, de délicats bouquets, ou la silhouette d'êtres naturels et fantastiques, lesquels, à leur tour, recevront le rehaut de touches vives, en couleurs savamment choisies pour faire valoir le fond général. C'est habituellement sur les tons pâles, bleu ou vert, que courent des lièvres, des cygnes, entourant les sin-

guliers oiseaux à tête de femme, dont nous avons déjà dit un mot. Pour les musulmans, c'est déjà une chose insolite que la représentation de figures proscrites par le Coran ; mais ici le lièvre et le chien n'ont pas le seul inconvénient d'appartenir à la nature vivante ; ils sont réputés impurs, et la passion violente des Iraniens pour la chasse peut seule expliquer leur présence ; c'est à la même passion qu'il faut attribuer la figuration assez fréquente d'hommes à cheval portant des faucons sur le poing.

Les vases et les carreaux à décor polychrome sont-ils sortis d'un même centre ? Non certes. Chardin, qu'il faut citer avec discrétion, est pourtant fort explicite sur ce point ; après avoir dit qu'on fabrique de la faïence (lisez poterie) dans toute la Perse, il ajoute : « La plus belle se fait à Chiras, capitale de la Perside ; à Metched, capitale de la Bactriane ; à Yezd et à Kirman, en Caramanie, et particulièrement dans un bourg de Caramanie nommé Zorende.... Les pièces à quoi les potiers persans, qu'on appelle *kâchy-pez* ou *cuiseurs de faïence*, réussissent le mieux, sont les carreaux d'émail, peints et taillés de mauresques. A la vérité, il ne se peut rien voir de plus vif et de plus éclatant en cette sorte d'ouvrages ni d'un dessin plus égal et plus fin. »

Il y a beaucoup à voir dans ce passage : *Kachy*

ou mieux *Caschi*, indique bien plutôt les produits de Caschan, ou de l'Irak Adjemi, que la faïence en général. Or, si les belles pièces *taillées de mauresques*, c'est-à-dire celles où des arabesques en couleurs vives rehaussent un fond blanc pur, proviennent de cette province, il en faut chercher du même goût appartenant à la Perside et à la Caramanie.

Le carreau figuré ci-dessus était indiqué par le savant M. Jomard, de l'Institut, qui l'avait rapporté d'Égypte, comme provenant de Zorende ou de Kirman. La bordure particulière de ce carreau, reproduite sur beaucoup de belles bouteilles, de coupes, de plats même, offre-t-elle un caractère suffisant pour qu'on réunisse en un seul groupe toutes les faïences qui la portent? Ce qui est certain, c'est qu'une quantité d'autres pièces, même des plus élégantes et des mieux travaillées, ont pour bordure spéciale un filigrané noir inspiré de l'art chinois.

On le voit; ces questions sont tellement épineuses, elles sont entourées d'une telle obscurité que l'écrivain de bonne foi doit hésiter à prononcer un jugement qui serait probablement prématuré.

En effet, la difficulté n'est pas seulement de retrouver *toutes* les fabrications de la Perse; les pays voisins n'ont-ils pas eu des poteries analogues? Les artisans qui, au rapport des historiens, ont

porté l'art persan dans l'Asie mineure, l'Egypte et l'Arabie, n'ont-ils pu l'implanter aussi dans l'Inde? Nous avons vu des plats en faïence réputée persane, dont le dessin à fleurs pressées, encadrant des oiseaux élégants, paraissait tracé par la main de l'artiste qui a composé des assiettes en émail cloisonné indien sorties de la collection de Debruge-Duménil pour aller figurer dans le cabinet de Mme la baronne Salomon de Rothschild. En excitant notre curiosité, ce fait nous fit bientôt découvrir qu'il existe toute une série de produits indiens sur lesquels nous n'avons que de vagues indications. Dans ces derniers temps encore, l'immense quantité de faïences à dessins persans rapportée de Rhodes, a fait supposer, avec quelque apparence de probabilité, que des colonies de potiers de l'Iran avaient pu s'établir dans les îles de l'archipel et jeter dans le commerce de l'Europe et de l'Asie mineure une foule de produits semblables à ceux de la Perse.

Mais, pour le connaisseur, le choix n'est pas douteux ; il reconnaîtra les fabrications de l'Iran à leur perfection même, à la beauté de l'émail, au goût pur des dessins, à l'intensité des couleurs, vives et harmonieuses à la fois. Cette perfection sera encore pour lui un indice d'antiquité, car dans tout l'Orient, le plus grand éclat des civilisations est vers l'époque de leur naissance.

Nous avons dit un mot de la perfection de la verrerie de la Perse au douzième siècle; la faïence n'était pas moins avancée à cette époque. « Nous avons rencontré, dit M. Eugène Piot, des plaques de faïence de Perse en assez grand nombre et des fragments de vases semblables à ceux que nous connaissons aujourd'hui, incrustés dans le marbre blanc d'un *ambon* de la petite église de San Giovanni del Torro de Ravello, dans le royaume de Naples (l'église est du douzième siècle et l'ambon du treizième). Ces plaques prouvent qu'à cette époque ce genre de poteries avait déjà pénétré en Occident, et qu'elles étaient tenues en grande estime. M. Fortnum en a signalé d'autres qui décorent l'église de Saint-André, de Pise.

CHAPITRE IV.

Porcelaine dure.

Les poteries à pâte dure de l'Iran ont été longtemps méconnues, malgré leur caractère tout spécial et les témoignages non équivoques des anciens voyageurs. On nous pardonnera donc d'insister sur leur histoire, dont nous avons été le premier à recueillir les documents épars. Voici d'abord ce qu'en dit Chardin : « La terre de cette *faïence* est d'émail pur tant en dedans qu'en dehors, comme la porcelaine de Chine; elle a le grain tout aussi fin et est aussi transparente; ce qui fait que souvent on est si fort trompé à cette porcelaine, qu'on n'en saurait discerner celle de la Chine, d'avec celle de la Perse. Vous trouverez même quelquefois de cette porcelaine de Perse qui

passe pour celle de la Chine, tant le vernis en est beau et vif; ce que j'entends non pas de la vieille porcelaine de Chine, mais de la nouvelle. L'an 1666, un ambassadeur de la compagnie hollandaise, nommé Hubert de Layresse, ayant apporté des présents à la cour d'une quantité de choses de prix, et, entre autres cinquante-six pièces de vieille porcelaine de Chine, quand le roi vit cette porcelaine, il se mit à rire, demandant avec mépris ce que c'était. On dit que les Hollandais mêlent cette porcelaine de Perse avec celle de la Chine qu'ils transportent en Hollande. »

Dans ses *recherches philosophiques*, De Paw écrit : « Les Persans revendiquent plusieurs découvertes relatives à différents genres de peinture; et s'ils disputent aux Chinois et aux Japonais l'invention de la pâte de porcelaine, ils leur disputent aussi l'invention des couleurs propres à la diaprer, quoiqu'ils ne paraissent point avoir porté cette pratique aussi loin que ceux auxquels ils la contestent. »

Aux dix-septième et dix-huitième siècles l'existence des porcelaines de l'Iran ne faisait donc doute pour personne, et si l'on voulait arguer du mot *faïence* que nous avons souligné à dessein, nous ferions remarquer que Chardin l'emploie indifféremment pour désigner les poteries les plus diverses ; il est impossible d'ailleurs qu'il ait pu confondre les porcelaines de Chine et les vraies faïences

de l'Iran, si différentes d'aspect, de matière et de style.

Nous n'ajouterons plus qu'une observation rendue nécessaire par les citations empruntées aux livres orientaux, lesquels ne se contentent pas de qualifier les vases de choix du nom de *porcelaine*, mais y ajoutent l'épithète de *chinoise*. Les Persans ont une poterie translucide à pâte dure, cela est incontestable; qu'ils l'aient parfois assez perfectionnée pour qu'elle rivalisât avec les œuvres du Céleste Empire, c'est possible; dans tous les cas ils sont tributaires de la Chine pour cette branche de l'art, et leur langue en fait foi, puisque *Tchini* est le nom de leur porcelaine. On voit par là combien il était facile aux traducteurs de se méprendre, et aux voyageurs superficiels de croire et d'avancer que la poterie à pâte dure employée dans l'Iran vient du Céleste Empire.

L'étroite ressemblance des porcelaines chinoise et persane nous permettra de décrire cette dernière en la divisant en familles diverses basées sur les caractères établis pour l'autre.

Porcelaine blanche a décor bleu sous couverte. Cette espèce est souvent d'une pâte grossière, assez mal travaillée, et sujette à divers accidents, tels que le vissage, les fentes et les points sableux ou métalliques. L'émail bleuâtre, vitreux, n'est pas toujours parfaitement étendu;

mais le caractère saillant, c'est le mode de cuisson : en Chine, toute pièce est posée dans une cerce qui la maintient dans sa forme, et laisse ensuite un léger filet en creux qu'on adapte dans les montures en bois ou en métal ; les Persans se contentent de poser leurs vases sur un gros sable dont les grains adhèrent à la pâte ramollie et la pénètrent profondément ; à la sortie du four on retrouve donc beaucoup des grains quartzeux, ou si la pièce est particulièrement soignée, on reconnaît que la base a été polie au tour, et alors quelques sables ont sauté laissant à leur place une cavité ; les autres, usés plus ou moins, forment avec la porcelaine une sorte de poudingue.

Le spécimen qui nous a fourni le témoignage le plus éloquent sur la nature de la porcelaine dure de Perse est la bouteille ou la gène représentée ici : ses caractères techniques, son mode de cuisson, répondent au signalement donné ci-dessus ; la décoration est inspirée par l'art chinois ; elle consiste en bâtons rompus gravés dans la pâte, avant la cuisson, et en dessins exécutés aussi sur le cru avec le bleu de cobalt. Sur le col, au-dessous de grandes feuilles d'eau, pendent des groupes de vases et d'outres rattachés par des rubans noués, à bouts flottants ; plus bas, sur la déclivité, une bordure à fleur présente cette particularité, qu'à la place de la pivoine chinoise figure l'œillet

d'Inde le mieux caractérisé. Une étroite bande losangée, accolée à cette bordure, est interrompue par des réserves dans lesquelles s'insèrent les lignes d'un quatrain.

Bien que défigurée par des ligatures intempestives, par les bavures de la couleur, et l'absence

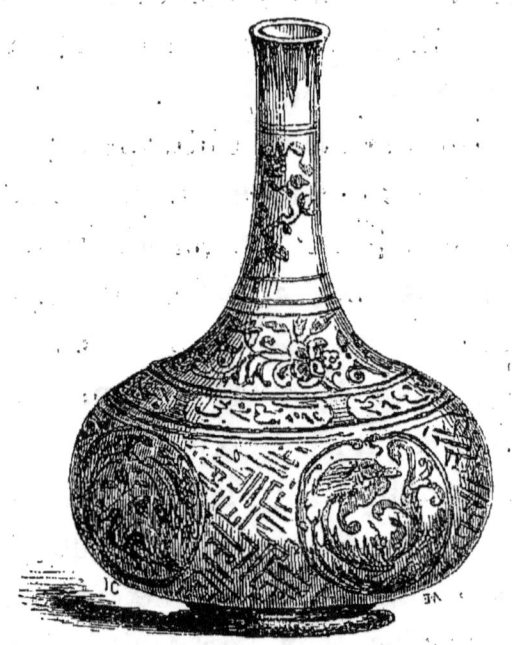

Surahé en porcelaine décorée en bleu.

de points diacritiques, cette légende a pu être déchiffrée par M. Alexandre Chodsko; le poëte y invite les buveurs à user de la liqueur défendue par le prophète, et « à oublier dans l'ivresse les soucis de ce vallon de pleurs; *Mei benouch*, bois du vin ! dit-il, au compagnon de plaisir; *né boud djudâi-biderdi*, on ne se sépare pas sans souffrances; *deh*

Surahi, donne-moi la surahé! » Ainsi cette inscription, en rappelant un trait des mœurs persanes, dont nous avons déjà parlé, révèle le nom du vase sur lequel elle est appliquée.

Nous avons vu quelques surahés avec des inscriptions persanes ; mais le nombre de celles que le commerce hollandais livre encore aux enchères comme porcelaine commune de Chine, est considérable.

La valeur que les Persans attachent à leur porcelaine à dessins bleus, nous a été prouvée par une charmante aiguière appartenant au savant orientaliste M. Scheffer. Sur l'émail, très-lustré, semé d'oiseaux fabuleux et de groupes de nuages, on avait fixé, par un procédé analogue à celui employé pour rehausser les jades, des chatons d'or enchâssant des rubis et d'autres gemmes à couleurs vives ; l'effet de ce décor est charmant.

Nous ne décrirons pas les nombreux vases, biberons, narghilés où la peinture en camaïeu bleu se combine avec les reliefs de la pâte ; nous ne nous arrêterons même pas sur la magnifique pièce tout ornée de ces reliefs, qui appartient au muséum d'histoire naturelle ; nous dirons un mot en passant de certaines poteries kaoliniques enduites de bleu par immersion et qui sont assez fréquentes chez les curieux ; les unes sont de grandes aiguières sans anses, à bec en S, avec embouchure supé-

rieure en forme de croissant; les autres sont des cafetières couvertes et ce que nous appelons des pots à crême. Le bleu en est très-fluide; mais il manque de pureté.

Dans notre opinion, les porcelaines dures persanes doivent remonter à une date très-ancienne; leur type sévère, presque chinois, les animaux qu'elles représentent, suffiraient à le faire supposer. En effet, grâce à cette ressemblance, les artistes ont pu sous l'aspect du dragon, du ki-lin et du fong-hoang, reproduire les êtres fabuleux de l'antique mythologie de l'Iran. Tous ceux qui ont vu, dans le *Magasin pittoresque*, la figure du simorg, tirée d'un ancien manuscrit arabe, seront frappés de son identité avec les oiseaux de la porcelaine.

Une question non moins intéressante à résoudre, c'est la provenance des vases décorés en bleu; un long séjour en Perse les avait rendus familiers au savant professeur Chodsko : il les reconnut immédiatement pour ce que les habitants appellent *mechhedi*, la porcelaine de Meschhed, dans le Khorasan. Depuis un temps immémorial on ne fabrique plus de porcelaine dans cette province.

Faut-il considérer comme de même origine des poteries décorées en bleu et revêtues de couvertes légèrement teintées d'un jaune nankin? Le style des ornements nous porterait à le croire; mais parmi ces poteries il en est dont la pâte est sableuse

et perméable, ce qui forme le trait d'union entre les porcelaines dure et tendre, entre la faïence et la porcelaine. Tel est aussi le caractère de la gourde bleue figurée page 241 et qui eût pu être classée ici avec autant de raison qu'ailleurs ; ce qui nous a déterminé à la mettre en tête des faïences, c'est son style et le mode d'exécution des dessins, tous chatironnés de noir. Ajoutons, toutefois, que parmi les porcelaines kaoliniques persanes, beaucoup offrent un rehaut de manganèse qui ne se rencontre jamais dans les bleus de Chine.

Porcelaine a dessins polychromes. C'est encore au Céleste Empire que l'idée de ce décor est empruntée ; quelques émaux se spécialisent par leur mode d'emploi ; mais c'est particulièrement dans le style du dessin et la touche qu'on doit chercher les caractères de nationalité de la porcelaine persane polychrome.

Famille chrysanthémo-pœonienne. La plupart des vases de cette division ne portent que du rouge de fer et de l'or, et très-rarement du bleu sous-couverte. Les plus importants sont des aiguières employées aux ablutions avant et après le repas. Nous ne reviendrons pas sur ce que nous avons dit page 237 sur la forme et l'usage de ce vase, figuré ici. Le cabinet de M. Sechan est le seul où nous ayons trouvé l'aiguière accompagnée de son bassin à obturateur percé de trous. Comme on le voit sur le

dessin, de chaque côté de la panse ressort en demi-relief une palme, habituellement couverte d'un fond rouge avec arabesques en réserve. Deux branches feuillées divergent sous la palme et viennent s'épanouir en un bouquet dont la fleur principale

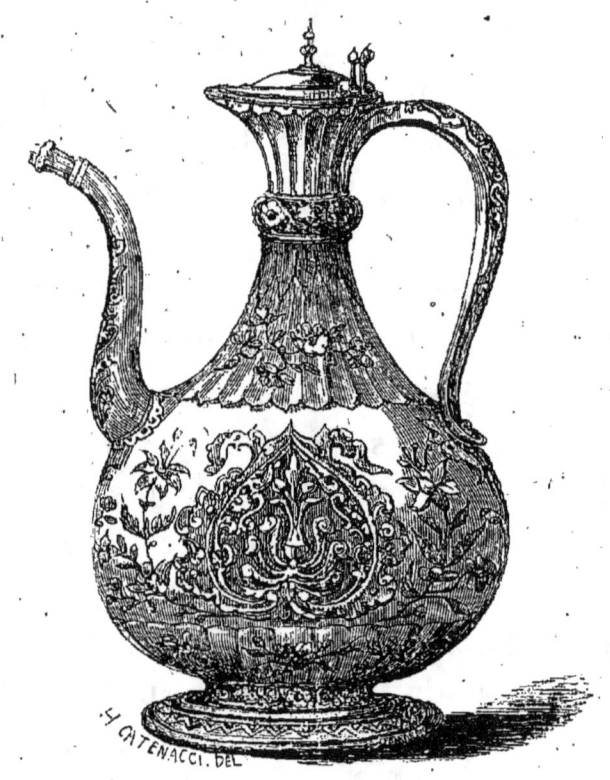

Aiguière en porcelaine pour les ablutions.

est un lis au long pistil et aux étamines saillantes ; ce bouquet, quelques autres semés dans la décoration générale, des feuilles d'eau, rinceaux, etc., en rouge ou en or chatironné de rouge, forment tout le décor : il est simple et sévère à la fois.

Des gargoulettes à panse cannelée, des biberons, nous ont montré le même genre d'ornements avec des tiges légères et des graminées en or non chatironné, ce qui ajoutait encore à la délicatesse de la peinture.

Famille verte. Les pièces enrichies par cette sorte de décor sont assez nombreuses et très-variées. Les émaux sont, par la pureté et la vigueur, très-voisins de ceux de la Chine; mais le genre des ornements est très-caractéristique : de grands rinceaux découpés rappellent bien plus l'acanthe grecque que les grêles enroulements des peintres du Céleste Empire, ils se terminent d'ailleurs par une tulipe ornementale; un autre signe de nationalité réside dans l'emploi multiplié de la palme symbolique ; elle est habituellement entourée d'une bordure découpée à dents, et l'intérieur est rempli de bouquets qui imitent la broderie des châles dits de Cachemire.

Nous venons d'exposer les caractères de la porcelaine persane de famille verte dans son inspiration la plus pure; nous devons dire qu'il existe une division de cette famille beaucoup plus difficile à déterminer parce qu'elle procède de l'imitation directe. Sur des plats de grande dimension se développent, ou de grosses fleurs voisines de la pivoine, ou des sujets à personnages hiératiques chinois; dans ce dernier cas, les figures, plus

allongées qu'on ne les fait au Céleste Empire, offrent une visible exagération de tournure et d'expression; les hommes ventrus deviennent obèses; les visages aux traits accentués sont poussés jusqu'à la grimace. Un fait excellent à noter, c'est que les pièces persanes imitées de la porcelaine de

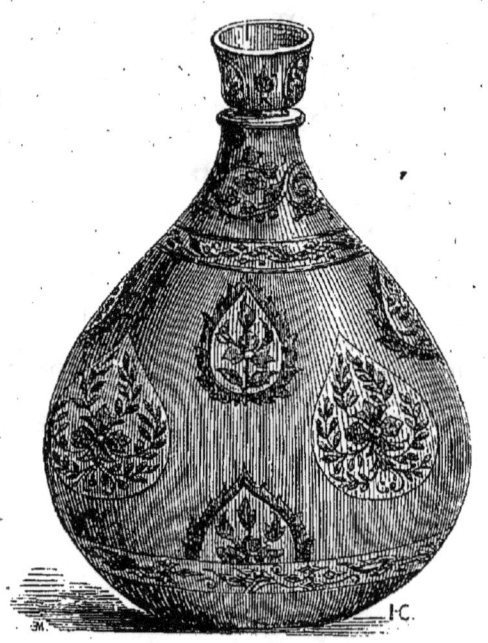

Narghilé persan, de famille verte, à fond feuille morte.

Chine verte, reçoivent, sur leur fond et leur bordure, un losange, une mosaïque, ou tout autre ornement linéaire en rouge de fer vif, sous lequel disparaît l'émail blanc de la poterie.

Le décor vert a été souvent associé, en Perse, à des fonds diversement colorés; le bleu fouetté rehaussé d'or, couvre l'extérieur de bols à palmes et

bouquets intérieurs ; d'autres fois, le bleu en arabesques est sur le fond blanc intérieur, et les palmes vertes rehaussent, au dehors, un beau vernis nankin ; enfin la couverte feuille-morte, que les Chinois nomment *tse kin-yeou*, a reçu aussi les émaux verts. Voici la figure d'un précieux narghilé de ce genre : des palmes réservées et teintées de bleu turquoise ont reçu un dessin bleu vif ; les palmes et rinceaux verts sont semés sur le fond brun, ou rehaussent de légères bordures ; le dessous arrondi de la pièce est teint en un vert de cuivre lavé tout particulier.

Famille rose. Les porcelaines de cette division sont les moins nombreuses, mais leur décor procède de la même idée, dans les spécimens de toute forme, et peut facilement se reconnaître : de grandes tiges roides sortant d'un vase peu élégant, et terminées par une fleur assez grande, à quatre pétales en croix, des feuilles développées en rinceaux, tout cela en tons vifs, presque crus, voilà la base du genre. Nous avons vu ce décor sur des boîtes à thé carrées de plan et à goulot cylindrique, sur une belle aiguière de la forme figurée page 263, et sur de gigantesques potiches enrichies de la figure du Simorg. La beauté de celles-ci, la délicatesse de leur peinture, plus soignée que celle des pièces de petite dimension, démontrent suffisamment qu'il faut aller chercher en Perse même, au fond des

vieux palais, les fines poteries de l'Iran. Lorsque Schah Ismaïl mourut à Ardebil, en 1523, on lui érigea un tombeau dont le voyageur Fraser donne la description ; il ajoute : « Une grande salle octogone au-dessus de laquelle s'élève le principal dôme, a reçu son nom de Zerfkhaneh, ou salle de porcelaine, de ce que les plats que Schah Ismaïl employait dans les festins qu'il donnait à ses hôtes de chaque jour, étaient conservés dans des niches pratiquées dans le mur pour cet usage. Cet appartement a été très-somptueusement décoré et les niches qui sont de toutes les formes, produisent l'effet d'un magnifique ouvrage de ciselure ; mais les porcelaines n'y sont plus : elles ont été brisées lors d'un des tremblements de terre si fréquents dans cette contrée. » Voilà un témoignage suffisant pour prouver combien, dès le quinzième siècle, les Persans attachaient de prix à leurs vases et avec quel soin ils conservaient ceux qu'avaient consacrés le talent de leurs auteurs et le mérite de ceux qui s'en étaient servis.

Nous hésitons à aborder la question de provenance des porcelaines polychromes, et cela se conçoit ; les bleus de Meschhed, fabriqués à l'extrémité de la Perse et tout près des frontières de la Tartarie, peuvent bien se ressentir d'un tel voisinage et surtout du contact commercial avec l'Empire du milieu ; mais les vases polychromes sont-ils aussi

du Khorasan? Faut-il, au contraire, prendre à la lettre les expressions de Chardin et les supposer originaires d'Yezd dans le Fars, ou de la Caramanie? Il serait téméraire, dans l'état actuel des connaissances céramiques, de hasarder une opinion à cet égard.

Porcelaines trempées en couleur. Nous venons de mentionner déjà des porcelaines à peinture polychrome appliquée sur un émail coloré; nous y revenons pour décrire un genre de décor qui semble avoir été le type des dessins en blanc fixe sur bleu, exécutés au dix-septième siècle dans toutes les faïenceries de l'Europe.

Le fond le plus ordinaire de ces porcelaines est le *tse-kin-yeou* chinois, ou vernis feuille-morte; une argile blanche, posée au pinceau, est le seul rehaut qu'elles reçoivent; des bordures arabesques avec pendeloques de perles, des bouquets de chrysanthèmes sortant d'un pot simple et écrasé, d'où part également une tige de cactée; tels sont les éléments décoratifs. La pâte mate est posée largement, d'un seul coup, et partout où les touches se croisent et se recouvrent, le blanc devient plus pur et mieux marqué. Les pièces de ce genre sont peu communes et le soin qu'on a pris d'en user le pied à la meule, semble indiquer qu'elles sont particulièrement estimées et recherchées.

Le même système de peinture en engobe est plus

rare encore sur une sorte de céladon nankin d'une nuance douce et chaude à la fois.

Quant aux céladons proprement dits, ils sont assez fréquents en Perse, et d'une belle teinte vert de mer semblable à celle des vieux céladons chinois. Les uns sont simplement godronnés ou cannelés ; les autres ont des ornements en relief du plus beau style.

Une autre porcelaine colorée, de l'Iran, est le Martabani, dont Pétis de la Croix fait mention dans sa traduction des *mille et un jours* : « Six vieilles esclaves, dit-il, moins richement vêtues que celles qui étaient assises, parurent à l'instant, elles nous distribuèrent des mahramas (petits carrés d'étoffe servant à s'essuyer les doigts) et servirent peu de temps après, dans un grand bassin de martabani (porcelaine verte), une salade composée de lait caillé, de jus de citron et de tranches de concombres. » Chardin cite une porcelaine verte qui paraît être la même ; voici ce qu'il écrit : « Tout, chez le roi, est d'or massif ou de porcelaine, et il y a une sorte de porcelaine verte si précieuse qu'un seul plat vaut cinq cents écus. On dit que cette porcelaine découvre le poison par un changement de couleur, mais c'est une fable ; son prix vient de la beauté de sa matière et de sa finesse, qui la rend transparente, quoique épaisse de plus de deux écus. » Cette dernière particularité a une grande importance ; il est

impossible de supposer, en effet, que le voyageur veuille ici faire allusion au céladon vert de mer dont nous parlions plus haut ; celui-ci, posé sur une pâte brune, serrée, voisine des grès, n'est jamais translucide. Le martabani au contraire, couverte mince, d'un vert vif, s'applique sur un biscuit très-blanc qui laisse transparaître la lumière. On ne s'étonnera pas, d'ailleurs, qu'une matière estimée à un si haut prix ne soit pas fréquente dans les collections.

LIVRE VII.

INDE.

CHAPITRE PREMIER.

Généralités.

Les Indous sont incontestablement le peuple le plus ancien de la terre, et nous eussions dû commencer par nous occuper de lui ; mais, autant les Chinois ont pris de soin pour écrire l'histoire de leurs institutions les moins importantes, autant les Brahmanes se sont appliqués à dissimuler la vérité sur leurs origines, leur religion et leurs sciences. Les Védas, recueil d'hymnes antiques réuni vers le quatorzième siècle avant notre ère, contient quelques notions vagues mêlées de fables si singulières qu'on ne peut y attacher nulle créance.

La seule chose que nous puissions tirer de cette littérature primitive, c'est que la poterie y est

mainte fois mentionnée; elle l'est plus positivement encore dans les lois de Manou, codifiées vers le neuvième siècle avant Jésus-Christ. On y voit comment devaient être purifiés les vases de métal ou de terre, souillés par un contact impur, et le *kamandalou*, aiguière dont les dévots ascétiques se servaient pour leurs ablutions, y est désigné sous son nom.

De ces temps antiques aux époques voisines de nous, quelles tranformations ont pu s'effectuer, dans les formes, dans la substance, dans l'ornement des vases? Il est difficile de le supposer, et pourtant il est présumable que la stabilité des mœurs a entraîné l'immobilité des arts, et qu'aucune différence fondamentale ne sépare les produits des âges divers de cette société sénile.

Il ne faut espérer, d'ailleurs, tirer aucun parti de ce qu'ont dit les voyageurs, presque tous étrangers aux études céramiques et qui confondent constamment, dans une phraséologie inextricable, les mots *porcelaine* et *faïence*. Ainsi Chardin écrit avec aplomb : « On ne fait point de faïence aux Indes; celles qu'on y consomme y est toute portée ou de la Perse, ou du Japon, ou de la Chine, ou des autres royaumes entre la Chine et le Pégu. » Raynal au contraire parlant des maisons occupées par les Banians à Surate, dit : « Elles étaient construites de la manière la plus convenable à la chaleur du

climat. De très-belles boiseries couvraient les murs extérieurs, et les murs intérieurs, ainsi que les plafonds, étaient incrustés de porcelaine. »

Les monuments seuls méritent confiance et ce sont eux encore que nous allons interroger pour connaître la vérité. Il existe au musée de la Compagnie des Indes à Londres des briques et des tuiles provenant des ruines de la ville de Gour, non loin de Patna. Gour fut abandonnée au quatorzième siècle parce qu'un des bras du Gange qui l'arrosait, se détourna de son cours ; or, les débris céramiques dont nous venons de parler sont couverts d'ornements en relief, très-saillants et très-riches ; une glaçure blanche, épaisse, est appliquée sur le fond noir ou bleu foncé, et les ornements sont parfois relevés de touches verdâtres ou jaunes.

Voilà donc une preuve de l'emploi courant de la poterie pour la décoration des édifices, et si, à cette époque, les terres cuites émaillées appliquées extérieurement étaient aussi remarquables, tout doit faire supposer que les vases d'usage intérieur étaient plus élégants encore. Pour notre part, nous n'hésitons pas à penser que la porcelaine, comme le dit Raynal, incrustait les plafonds et servait surtout à la parure des tables.

Mais sans aller plus loin, disons un mot des mœurs et des coutumes des Indous : depuis les temps les plus anciens, la nation est divisée en

castes qui ne peuvent avoir entre elles aucune relation ; l'instinct social, les rapports de bienveillance réciproque n'existent donc pas, tout se bornant à l'observation des convenances qu'imposent aux hommes publics les communications avec leurs égaux et le respect dû au souverain. Ainsi, point de gaieté, d'animation dans les réunions publiques, chacun ne se préoccupant que d'être à l'abri du contact impur d'un homme de rang inférieur. Cette préoccupation constante, d'éviter la souillure, cantonne chacun dans son coin, et le pousse à la vie égoïste. Si quelque riche Nabab réunit à sa table un certain nombre de convives, les plus minutieuses précautions sont prises pour assurer la conscience de tous. Le sol, débarrassé de ses nattes, est mis à nu et nettoyé scrupuleusement; devant chaque invité, des sables de couleurs diverses, disposés avec art, tiennent lieu du tapis absent et dessinent de gracieuses arabesques; c'est sur cette décoration éphémère que seront disposés les plats nombreux servis à chacun. Nous disons les plats, parce que nous nous supposons chez un grand personnage, abondamment fourni des aises de la vie. Dans les classes moyennes, et surtout chez les dévots, le scrupule est poussé à ce point que les mets sont placés dans des feuilles fraîchement cueillies qu'on jette après le repas. Il va sans dire qu'en se mettant à table et en en

sortant on se livre aux ablutions qu'exigent l'étiquette et la religion.

Dans les visites, le cérémonial est aussi compassé et soumis à des règles fastidieuses ; la place occupée par chaque classe est fixée d'avance plus ou moins près de la porte d'entrée ; un prince ou un grand personnage s'asseoit dans le haut de la pièce à une place plus élevée que les autres et quelquefois sous un dais d'étoffes brodées ; c'est ce qu'on appelle le *masnad* ou *gádi* et ce qui sert de trône aux souverains qui n'ont pas le rang de rois.

Toute visite se termine au moment où le maître de la maison présente à son hôte le bétel et la noix d'arec ; en même temps il verse sur le mouchoir du visiteur de l'essence de rose ou quelque autre parfum, et il asperge ses habits d'eau de rose au moyen d'une fiole à étroite ouverture ; cette cérémonie indique qu'il faut prendre congé.

Malgré cette rigidité de mœurs, il y a quelques fêtes qui sont communes aux gens de toutes les classes ; la principale, peut-être, est le *hôli* qui se célèbre en l'honneur du printemps. Les gens du peuple dansent le soir autour de grands feux de joie en chantant des chansons licencieuses ou satiriques, et en se livrant à tous les mauvais tours qu'ils peuvent imaginer contre leurs supérieurs, qui ne s'en fâchent jamais. Le plus grand amuse-

ment de la fête c'est de s'arroser les uns les autres avec une liqueur jaune fort peu agréable, et de se jeter à la figure une poudre de carmin qu'il est ensuite fort difficile d'enlever. On se lance le liquide avec des seringues; on prépare la poudre sous forme de boules recouvertes d'une légère enveloppe de colle de poisson; le moindre contact suffit pour les faire éclater comme les *confetti* des Italiens; la gaieté est d'autant plus grande qu'il y a eu plus de visages barbouillés, plus de vêtements gâtés.

Le Dioualı est encore une fête générale où tous les temples et toutes les maisons sont illuminés avec des guirlandes de verres de couleur qui courent le long des toits, des fenêtres, des corniches, suspendues à des échafaudages de bambous qu'on prépare pour cette occasion. Bénarès, vue du Gange le soir, présente alors un spectacle féerique. Pendant tout le mois qui ramène cette fête, on allume, dans les maisons particulières, des lampes qu'on élève quelquefois si haut, avec des bambous, qu'à première vue on les prendrait pour des étoiles qui se couchent à l'horizon.

Nous ne parlerons pas des représentations scéniques mêlées de danses et de chants, ni de ces gracieuses et monotones successions de poses accompagnées d'un récitatif plus monotone encore, qui constituent l'art et la puissance des bayadères.

En général, ces choses se passent en réunions privées, et la passion des Indous est si grande pour ce genre de spectacle qu'ils resteraient des nuits entières, debout à le contempler, sans s'apercevoir de la fatigue.

CHAPITRE II.

Porcelaines.

Pour essayer de reconnaître, dans la masse des poteries charmantes de l'extrême Orient, celles qui appartiennent à l'Inde, il est indispensable de jeter un coup d'œil général sur les arts de ce singulier pays. On a trop souvent confondu les peintures indiennes avec celles de la Perse, et dès lors on a manqué d'une base solide pour délimiter des genres effectivement très-voisins.

Le premier fait qui ressort d'un examen attentif de ces deux genres; c'est que les Indiens sont plus miniaturistes que les Persans; leurs figures sont faites avec un soin scrupuleux; aucun détail n'échappe à la minutie de leur rendu, et, naturellement, les encadrements dont ils entourent les

scènes historiques ou les portraits, ont des motifs fins, délicats, parfaitement convenables pour ne pas nuire au sujet principal, et conformes, d'ailleurs, au goût général des étoffes de cachemire, des toiles imprimées, et des autres objets usuels.

Raynal avait remarqué cette tendance, et il écrit, dans ses *Recherches philosophiques* : « Il y a des peintres à Surate qui ne céderaient pas le rang aux plus habiles hoa-pei de Nanking, et surtout dans ce qu'ils appellent si gratuitement des ouvrages en miniature.... On connaît des tableaux chargés depuis quatre-vingts jusqu'à cent personnages, où toutes les femmes se ressemblent, et tous les hommes aussi ; car il n'y règne qu'un air de tête et de physionomie pour chaque sexe, ce qui prouve de la manière la plus manifeste qu'ils dessinent de pratique. »

L'observation est fondée en fait, et son importance est extrême ; il ne faut pas oublier, en effet, que tous les arts peu avancés procèdent ainsi : l'espèce y prend la place de l'individu ; le type domine les variétés, en sorte qu'il devient facile de distinguer l'œuvre originale de ses imitations ; l'école constitue un grand tout qui absorbe les tendances personnelles de chacun de ses adeptes, et soumet au niveau d'un patron unique les caprices d'une originalité quelconque.

Appliquant ce principe à l'étude de la Céramique

de l'Inde, nous n'avons pas tardé à trouver un criterium pour l'établissement des caractères de la poterie brahmanique. Il existe à Sèvres une plaque en porcelaine, à double face, qui a dû être faite pour couvrir la boîte à bétel de quelque rahdja; de chaque côté on y voit un prince accroupi sur son masnad et tenant à la main le bijou, emblème de la puissance; là, près de lui, est un officier qui agite le chasse-mouches en plumes de paon; de l'autre côté il est seul et semble contempler avec calme le paysage verdoyant et le ciel vaporeux qu'on aperçoit au-dessus d'une galerie. Ces peintures, exécutées en couleurs de moufle, avec une incroyable finesse, sont évidemment faites par une main habituée au maniement de la miniature. Les physionomies ont un caractère de nationalité des plus frappants; voilà bien, la loupe permet de le constater, le type de la race élégante de l'Inde, le front droit, le nez busqué, les yeux longuement fendus, les sourcils en arc et la barbe fine terminant en pointe la base de l'ovale.

Or, pour quiconque a regardé avec attention une peinture chinoise ou japonaise faite d'après un type étranger, celle-ci ne peut soulever aucun doute : pour le Chinois, tout profil est horrible, et dans sa laideur même il conserve encore certain caractère de tracé conventionnel qui donne au nez la forme du 4 des chiffres arabes; pour le Japonais,

le résultat n'est pas aussi forcément horrible; mais, le profil est si peu dans ses habitudes qu'on y remarque une gêne singulière et une uniformité de lignes qui ne se prête guères à la distinction des sexes, et encore moins à la séparation des races ethniques.

Voilà donc une première base : peinture en couleurs vitrifiables de moufle, exécutée sur une porcelaine dure de même aspect que celles de Chine et du Japon. Essayons de trouver quelques indications qui viennent corroborer cette découverte. Nous avons vu, en Perse, la piété publique réunir dans une salle spéciale du tombeau de Schah Ismaïl, les porcelaines employées par ce souverain. L'analogue de cette Zerfkhaneh, salle des porcelaines, existe certainement dans l'Inde; une magnifique miniature appartenant à M. Émile Wattier, nous a montré sultan Akbar donnant audience dans un palais constellé de niches renfermant des vases de toutes formes; dans ces vases il est impossible de ne pas reconnaître l'orfèvrerie, les gemmes et la porcelaine : celle-ci affecte même deux décors distincts, l'un bleu sur blanc, l'autre en couleurs vives. On objectera peut-être que ce peuvent être des œuvres de la Chine; nous soutiendrons le contraire en faisant observer que le style des pièces à personnages, à oiseaux ou à ornements, n'a rien de commun avec les œuvres du

Céleste Empire. Nous ne nous sommes pas contenté, d'ailleurs, d'examiner la miniature de M. Wattier; une autre, représentant la fête du hôli, nous a fait voir les confetti et la liqueur arrosante renfermés dans de grands bols à dessins bleus, tandis que toutes celles où il y a réceptions et repas offrent, avec les vases d'or et les gemmes, les porcelaines vivement émaillées. Celles-ci constituent donc l'espèce distinguée ; l'autre est la vaisselle d'usage ordinaire.

Les deux genres, nous les avons rencontrés sous forme incontestable et nous pouvons en donner les caractères.

Bleus de l'Inde. La porcelaine décorée en bleu dans l'Inde est généralement mieux travaillée que celle de la Perse ; sa pâte, assez courte, est sujette à la fendillure ; mais elle est fort unie, un peu bleuâtre, et recouverte d'un vernis très-fin, bien lustré qui semblerait parfois avoir été appliqué à deux reprises. Le bleu des ornements est généralement pâle et semble avoir peine à transparaître à travers la couverte, sous laquelle il a bouillonné, ce qui lui donne une douceur, un *flou* tout particulier. Tous les bleus que nous avons observés étaient appliqués sur des vases dont la forme fournissait un premier caractère de nationalité ; ainsi, un biberon représentait la silhouette d'un éléphant accroupi ayant sur le dos une tour, posée sur un

tapis à riche dessin et assujetti par des guirlandes de perles à pendeloques; les deux défenses de l'animal, percées chacune d'un trou à son extrémité, lançaient deux jets bientôt réunis en un seul filet, comme dans les gargoulettes ordinaires.

Bon nombre de bouteilles pour aspersions offrent des caractères analogues de fabrication et de décor, et, pour qui a vu les vases bleus de l'Inde, l'espèce est facilement reconnaissable, malgré quelques écarts de style prouvant une inspiration chinoise incontestable.

Porcelaines polychromes. Cette préoccupation con-

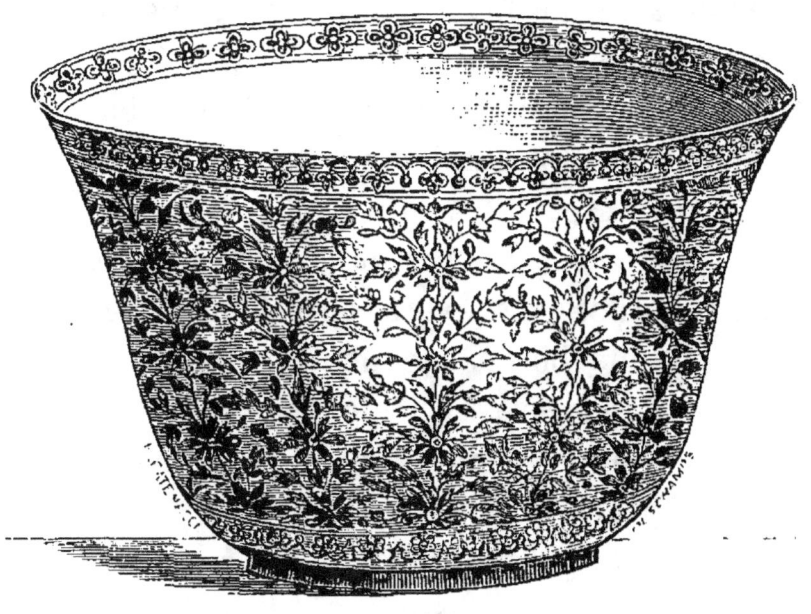

Bol en porcelaine de l'Inde, famille verte.

stante des œuvres d'un atelier antique et réputé,

se retrouve dans toutes les fabrications céramiques Indoues, et particulièrement dans les espèces émaillées en couleurs de la famille verte. Nous donnons ici la figure d'un bol campanulé profond en belle porcelaine, dont l'ensemble rappelle un peu les œuvres de la Chine; mais, en examinant mieux, on voit que les bordures et la composition générale n'ont point d'analogues au Céleste Empire : des tiges droites et minces s'élèvent verticalement du pied, à distances égales, portant des marguerites en émail rouge et bleu, entourées de feuilles régulièrement disposées de manière à couvrir toute la partie blanche; il résulte de cet ensemble un aspect bien plus voisin de celui des étoffes, que des poteries ordinaires.

Un autre bol couvert, appartenant à Mme la baronne Salomon de Rothschild, affecte une disposition analogue ressortant sur un fond d'or.

La coupe figurée page 287 est plus riche encore, sauf le pied, où l'on retrouve la porcelaine ornée d'une bande jaune bordée de fleurons émaillés; toute la surface du vase est occupée par des fonds; l'un, vert tendre divisé par des ogives d'or, envahit le pourtour; l'autre, rouge grenat, forme sur le premier une sorte de rosace dont les segments portent une décoration de fleurs et feuillages assez voisine de celle des pièces précédemment décrites. Tout, depuis le contour des fonds, jusqu'au moindre

point et à la plus petite feuille, est bordé d'une ligne d'or brillant, de manière à imiter le travail d'un émail cloisonné ; le style des bordures rappelle en même temps et ce travail et celui des incrustations d'or et de pierres précieuses. Or, il ne faudrait pas avoir le moindre sens artistique pour ne pas être frappé de l'identité du style de ces pièces et de celles que les miniaturistes placent devant les princes de l'Orient, les unes remplies de fruits et de conserves, les autres chargées de sorbets.

La riche espèce, imitant l'émail cloisonné, nous mène, d'ailleurs, à une autre, plus simple, à fonds partiels bleus, dont la principale décoration consiste en inscriptions d'or, tirées du Coran. Ici, une simple bordure de fleurettes à feuillages verts, rappelle les ressources de la palette minérale ; l'artiste austère travaillant pour un austère musulman, n'a voulu laisser briller dans son travail que les versets sacrés écrits pour le vrai croyant. On nous a objecté, à propos de ces porcelaines, qu'il existe en Chine une secte nombreuse vouée à l'islamisme, et qui aurait bien pu faire fabriquer ces pièces. Notre réponse est facile : on sait quelle est la puissance de l'habitude et de la tradition chez les peuples orientaux ; le Chinois écrit au pinceau et ne saurait échapper aux touches flexueuses et hardies qui résultent de l'emploi de ce procédé ; la touche est même l'un des caractères de la calligraphie du Cé-

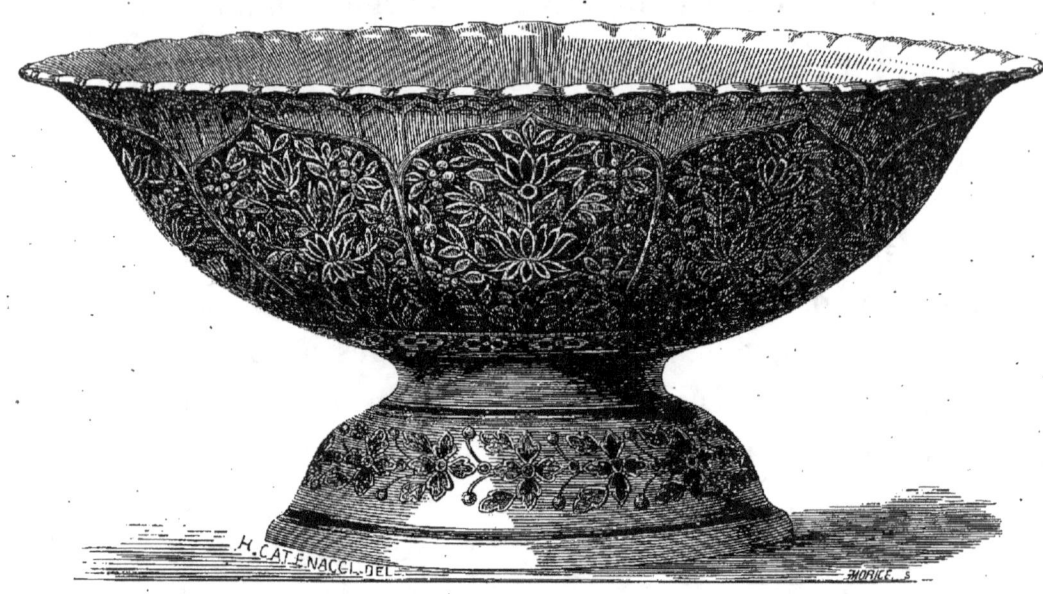

Coupe en porcelaine de l'Inde, imitant l'émail cloisonné.

leste Empire. L'Arabe, le Persan, l'Indien, écrivent avec le calam, et ils donnent ainsi à leurs caractères une légèreté gracieuse sans empâtement, une apparence cursive, à laquelle le pinceau ne saurait arriver. Les inscriptions musulmanes sont donc bien évidemment sorties d'une main habituée à la légèreté du calam, et aux faciles liaisons d'une écriture horizontale.

Au surplus, la porcelaine à légendes se relie très-bien par ses caractères, aux vases riches qui la précèdent; c'est la même pâte, l'emploi des mêmes émaux, et ces fabrications nous ramènent à la plaque à figures du musée de Sèvres. Celle-ci, nous devons l'avouer, rend la question excessivement délicate; son origine hindoue est incontestable; mais, en ne considérant que les couleurs décorantes et le mode de peinture, on trouve entre elle et les pièces dites à mandarins, des connexions tellement étroites, qu'on s'arrête embarrassé. On comprend combien il devient difficile de faire la part de chaque centre.

Comment s'en étonner ? La même difficulté n'existe-t-elle pas pour la distinction des peintures, des émaux, des armes de l'Inde et de la Perse? Il est certain, d'ailleurs, que la multiplicité des relations commerciales de l'Europe avec l'extrême Orient, a dû jeter, au dix-huitième siècle, la confusion la plus singulière dans les produits céra-

miques ; escale naturelle sur la route de la Chine et du Japon, l'Inde est devenue pour nous l'entrepôt général des marchandises de ces contrées; l'Arabie, la Perse, les îles de la Sonde, les Moluques, se firent les tributaires de ce marché central, où l'échange des produits s'effectuait avec d'autant plus de facilité que l'offre et la demande s'y trouvaient en contact continuel. Goa, Pondichéry, Madras, Calcutta, recevaient, soit directement de la Chine, du Japon, de la Corée, soit de Batavia, ces immenses quantités de porcelaine destinées à fournir en partie aux chargements de retour des flottes occidentales. Il est certain que les œuvres céramiques hindoues et persanes se glissèrent dans le commerce sans éveiller l'attention des trafiquants, sans exciter la curiosité des amateurs européens. Ainsi, de même que les Hollandais, maîtres des factoreries Japonaises, envoyaient leurs commandes à Désima, les Français devaient diriger les leurs vers Pondichéry, et il se sera formé, dans les environs, des usines céramiques, qui, travaillant presque sur le patron japonais, ont inondé l'Europe de ces *porcelaines des Indes*, objet d'étonnement et de perpétuelles discussions pour ceux qui avaient accepté à la lettre cette assertion singulière de Chardin : « On ne fait point de faïence aux Indes, celle qu'on y consomme y est toute portée ou de la Perse, ou de la Chine et du Japon, etc. »

On demandera sans doute quels sont les caractères de cette porcelaine des Indes, si voisine de la poterie d'exportation du Japon. Voici ces caractères étudiés sur la porcelaine et comparés aux dessins des autres produits d'art industriel.

La pâte hindoue est bleuâtre, son émail est bien lustré et brillant; elle est souvent obtenue par coulage dans des moules, et a sa surface tremblée : ces caractères la rapprochent des poteries de la Chine et du Japon. L'un des éléments du décor hindou est un bleu émaillé vif et profond, tout à fait caractéristique ; il n'a d'analogue que le bleu de la porcelaine tendre de Sèvres ; sur certaines œuvres il forme des fonds partiels, ou silhouette des bouquets du style des anciennes toiles peintes; on y voit des ananas, des pivoines, des chrysanthèmes et des fleurettes, dont les détails sont marqués par des rehauts d'or d'une incroyable finesse ; cette délicatesse infinie, qui laisse loin derrière elle tout ce qu'ont peint les Chinois et les Japonais, est le plus sûr moyen de reconnaître les œuvres hindoues. Des filets verts ou bleus sont chargés de points d'or qui en font une broderie ; des guirlandes de ces points imperceptibles, supportent des marguerites non moins imperceptibles, au cœur rouge. Des teintes douces et fondues, vertes ou carnées, jettent une harmonie parfaite sur certains motifs arabesques formant frises ; puis, des guillochures

d'or, des losanges microscopiques, s'épandent sur des gallons plats, et complètent ainsi la ressemblance du décor peint avec les plus riches étoffes.

Ces genres de transition deviennent faciles à reconnaître pour ceux qui les ont vus une fois, et ils se relient parfaitement, par le style et les procédés, avec les porcelaines plus anciennes dont il a été question et avec une espèce spéciale de l'Inde extrême, dont notre expédition de Cochinchine nous a rapporté les premiers spécimens.

Ce sont des bols ou des vases cylindriques couverts, en porcelaine parfois assez fine, le plus souvent très-commune ; toute la décoration en couleur de demi-grand feu, couvre le biscuit ; on n'aperçoit la couverte blanche que sous le pied des bols et à l'intérieur des pièces couvertes. Le fond principal est un émail noir verdâtre, semé de flammes lobées, rehaussées de rouge sur blanc ; des figures bouddhiques, coiffées de la tiare et nimbées, occupent les quatre faces du vase ; deux sont représentées en buste dans des médaillons arabesques, les deux autres, jetées sur le fond, se terminent en une queue contournée comme celle des sirènes. Les bordures sont semées de rinceaux, fleurs et palmettes, rappelant le style de la coupe figurée page 287, et la terre blanche d'engobe, les perles isolées et saillantes, rappellent, avec moins de finesse, le genre de décor spécial à l'Hindoustan. La délinéa-

tion des figures est conforme, d'ailleurs, à ce que nous montrent les panthéons Indiens. Ces pièces, dont la plupart sont de fabrication moderne, se rattachent évidemment à une tradition ancienne ; nous n'en voudrions pour preuve qu'un bol décoré en bleu sous couverte, qui est venu à l'improviste éclairer la question par son apparition dans une vente publique d'anciennes marchandises hollandaises.

Ainsi, les porcelaines hindoues qui, selon les voyageurs, n'ont jamais existé, nous les avons vues, riches ou simples, bleues ou polychromes, se montrer conformes aux indications des miniatures indiennes, et nous révéler des formes et un décor étrangers à la Chine et au Japon ; nous avons vu, dans la boîte à bétel de Sèvres, une œuvre voisine de celles du Japon, quant à la perfection technique, et égale en talent, à ce que les usines de Fisen ont produit de meilleur. Nous avons vu encore, parmi les commandes de l'Europe, une notable part de poteries de choix, qu'il faut, de toute logique, attribuer à l'Inde.

Est-ce assez ? Le rapprochement de ces pièces et de celles de Siam ou de l'Anam, suffit-il pour mettre à néant les objections contre l'existence de la porcelaine hindoue ? Nous ne le pensons pas, et, après tant de preuves, nous en chercherons encore une nouvelle dans l'histoire même du peuple chinois,

qu'on prétend être le grand fournisseur de la poterie translucide employée dans l'Inde.

Le curieux livre traduit par M. Stanislas Julien : *Histoire et fabrication de la porcelaine chinoise*, contient, au catalogue relatif à la fabrication, ces précieuses indications :... « 47. Vases ornés d'émaux dans le genre européen.... 54. Imitation des vases dorés (*littéralement* frottés d'or) de l'Indo-Chine *Tong-yang mo-Kin Khi-ming*. 55. Vases argentés (*littéralement* frottés d'argent) de l'Indo-Chine *Tong-yang Mo-in Khi-ming*. » On le voit donc, le Céleste Empire, malgré son antériorité dans les arts d'industrie, n'hésite pas à se reconnaître tributaire, soit de ses voisins, soit des barbares étrangers, pour certains décors ignorés chez lui. Cette honorable preuve de bonne foi n'apporte-t-elle pas ici un témoignage particulièrement utile ? Qui oserait nier que les hindous eussent fabriqué de la porcelaine lorsque les Chinois viennent nous avouer qu'ils ont copié l'une de celles-ci.

A la lecture de ce document nous n'eûmes donc rien de plus pressé que de nous mettre à la recherche des vases frottés d'or et d'argent de la Chine et de l'Inde ; notre ardeur fut bientôt couronnée de succès, au moins quant aux vases d'or. Plusieurs passèrent d'abord sous nos yeux ; mais leurs formes, leur ornementation et la nature de l'or, indiquaient une origine chinoise ; nous connaissions

la copie et non l'original. Le musée céramique de Sèvres, si riche en objets anciens, nous réservait la solution du problème; dans un coin de ses vitrines, se trouvaient une petite cafetière à bec élégant, et une coupe à eau de forme singulière; leur aspect seul attirait l'œil et indiquait des objets hors ligne. En effet, couverts, sauf sous le pied, d'un vernis nankin brunâtre, ils étaient, en outre, comme saupoudrés d'une poussière d'or parcimonieusement étendue, dont l'éclat métallique n'apparaissait que par reflet, sous certaines incidences de lumière. Cette surface un peu froide, jaspée ou plutôt nuagée de parties noirâtres, imite l'aspect d'un vieux cuivre jaune doré, fatigué par l'usage.

Or, c'est bien là le frotté d'or indien, car celui imité à King-te-tchin en diffère fondamentalement; le métal s'y épand en nuages de la même manière, mais il est posé sur un fond rouge de fer tout à fait analogue au ton du mordant de nos doreurs sur bois. Ce dessous donne aux vases un aspect énergique et chaud comme celui d'un vieux bronze doré patiné par le temps.

On voit par quelles études sérieuses, par quelles recherches patientes, l'observateur doit préluder à la détermination des caractères nationaux de certains produits céramiques; comment donc s'étonnerait-on que des voyageurs non préparés, pressés par le temps, préoccupés du but spécial de leur

course lointaine, tombent dans des erreurs et des confusions que le plus savant éviterait à peine en voyant vite et mal une profusion d'objets inspirés par les mêmes idées, répondant à des besoins analogues, et souvent copiés les uns sur les autres.

CHAPITRE III.

Poteries diverses de l'Inde.

Mais si nous avons pu prouver qu'il existe une porcelaine hindoue, nous sera-t-il aussi facile d'établir quelle est la nature des autres poteries du même pays? On se rappelle ce que nous avons dit page 273 des briques trouvées dans les ruines de Gour, ville abandonnée au quatorzième siècle; Brongniart qui en décrit la matière, ajoute : « J'ai eu un autre renseignement sur des fragments de poterie avec glaçure, trouvés dans l'Inde; il est tiré de l'Asiatic journal et m'a été communiqué par M..Garcin de Tassy.

« M. Treader a envoyé à la Société asiatique (de Calcutta) quelques fragments de poteries vernissées trouvées sur un lieu légèrement élevé dans le voisi-

nage de Jounpore, qui, il y a quarante ans, était couvert d'une épaisse forêt.... Les fragments en question sont d'une fabrication et d'un travail grossiers, mais la glaçure en est bonne et les couleurs brillantes eu égard au temps pendant lequel elles ont été exposées à l'air (probablement deux à trois cents ans); le bleu a beaucoup d'éclat ; les dessins n'ont pas d'élégance et ne sont évidemment ni chinois, ni à l'imitation des chinois. »

Depuis que le savant auteur du traité des arts céramiques écrivait ces lignes, la science a marché; non-seulement il est hors de doute que l'Inde a fabriqué et fabrique encore de la faïence, mais les musées et les collections privées sont là pour montrer quelle est la nature ainsi que le décor de ces poteries.

Les unes, carreaux de revêtement, assiettes et autres pièces de service usuel, ont une pâte blanche siliceuse entièrement identique aux œuvres de la Perse ; — comme dans ce dernier pays, la base principale du décor est un beau bleu turquoise appliqué en rinceaux, disposé en bouquets élégants ou étendu en fonds, avec réserves d'arabesques blanches.

Celles-là il faut en connaître la provenance pour ne pas les confondre avec les œuvres de l'Iran. En les voyant même, un scrupule naturel saisit l'esprit : on se demande si un peuple avancé de tous temps

dans l'art de l'émaillerie sur cuivre, initié aux plus intimes secrets de la peinture vitrifiée sur porcelaine, a pu se borner, dans ses faïences ornementales, à l'emploi du camaïeu : le doute que nous avons exprimé déjà en parlant de la faïence persane, se réveille plus vif, et l'on demeure convaincu qu'une large part doit être faite à l'Inde, dans ces poteries si riches, si variées, si intéressantes qu'on attribue généralement à la Perse, malgré leurs provenances diverses. En voyant partout la figuration du paon et de quelques autres oiseaux à l'allure élégante et gracieuse, on se reporte involontairement aux représentations analogues de l'orfèvrerie, des miniatures et des toiles peintes, et peu s'en faut qu'on ne se hasarde à fixer dans ce grand tout, sorti de la plupart des contrées orientales, la part spéciale de l'Hindoustan. Ce serait prématuré, audacieux peut-être, mais déjà la conscience publique s'émeut, les amateurs hésitent, et le jour n'est pas loin où, d'un accord unanime, écrivains et curieux se rencontrant sur un terrain commun de recherches, éclaireront enfin ces questions si intéressantes pour l'histoire de l'art.

Nous venons de parler d'un genre de faïence produit dans l'Inde, et qui se lie étroitement aux espèces de la Perse; nous avons à étudier maintenant une autre poterie bien plus voisine de nos faïences, par sa pâte et son émail, et qui se spé-

cialise aussi par une ornementation toute nationale. Hyderabad paraît être le centre actuel de cette fabrication dont les formes et le décor, révèlent d'anciennes traditions conservées en dépit des temps. D'élégantes coupes à couvercle élevé, imitées évidemment des formes de l'orfèvrerie ; des bols hémisphériques à godrons en relief, peuvent se voir à Sèvres, et montrer toute la richesse et l'importance de cette fabrication. Le fond des pièces est un émail couleur écaille, vert ou bleu vif, relevé de dessins en noir. De gracieux rinceaux, au feuillage découpé, et terminant leurs enroulements par de grosses fleurs radiées, garnissent les frises principales ; des bordures à perles, d'autres, dentées, donnant naissance à des feuilles palmées alternant avec de fins groupes de crosses de fougères ; des marguerites semées entre des fleurons et des perles ; des surfaces à imbrications ; d'autres semées de mouchetures végétales : tels sont les éléments de la décoration. Or, on retrouve précisément ces éléments épars dans la plupart des objets de l'Hindoustan, et particulièrement sur les niches peintes et dorées des divinités bouddiques, sur les coffrets et les vases en bois laqué.

Ces poteries modernes, que la prochaine exposition universelle va sans doute nous montrer nombreuses et choisies, sont la meilleure preuve qu'on puisse fournir de l'antiquité des arts céramiques

dans l'Inde. — Est-ce donc au moment où, conquise et reconquise par l'étranger qui lui impose ses produits, cette triste contrée sans chefs, sans initiative, décimée par les maladies, ruinée par les impôts, cherche en vain à se réunir par les liens d'une foi religieuse, qu'elle irait innover et créer des industries dont elle s'est passée dans ses jours de puissance? La raison ne saurait l'admettre et il faut reconnaître, au contraire, tout ce qu'il y a de vivace et de persistant chez ce peuple qui, malgré ses malheurs, trouve encore en lui la force de perpétuer quelques-uns de ses anciens produits, et d'opposer aux détestables importations du vainqueur, des œuvres empreintes de la séve nationale.

LIVRE VIII.

POTERIES HISPANO-MORESQUES.

Nous avons vu les premières œuvres céramiques des arabes se manifester dans l'Asie mineure et envahir le nord de l'Afrique; il nous faut maintenant étudier une branche de l'art qui a laissé d'ineffaçables souvenirs en Espagne ; c'est ce qu'on appelle les poteries hispano-moresques.

On sait quelles furent les destinées de la péninsule ibérique au moment de l'invasion mahométane; conquise en 712 par le Califes, elle leur fut enlevée en 756, par Abdérame, prince Ommiade échappé à la persécution des Abassides, et qui se fit proclamer roi de Cordoue. En 1038 la dynastie Ommiade finit en la personne de Mutamed-al-Allah, et l'anarchie se mit parmi les princes gouverneurs du

royaume. Les Almoravides et les Almohades, originaires du Maroc, profitèrent de ces divisions pour s'établir à Grenade et y fonder un nouvel empire; mais, malgré leurs lumières et leurs efforts, les chrétiens vinrent à bout de les expulser en 1492.

L'apparition des Sarrasins dans les provinces du sud de l'Espagne, fut, pour les arts, un éclair éblouissant. Ils avaient trouvé la mosquée de Cordoue, splendide monument enrichi de revêtements céramiques du plus bel effet ; ils voulurent à leur tour laisser des souvenirs ineffaçables, et Mohamed-ben-Alhamar, premier roi de Grenade, fit construire à la fin de son règne, c'est-à-dire vers 1273, l'Alhambra, palais féerique, dont tout le monde connaît l'architecture à dentelles et les plaques émaillées (azulejos) ornées de la devise des souverains Mores : « Il n'y a pas de fort, si ce n'est Dieu ! »

Mais les potiers de l'Espagne ne se bornèrent pas à la fabrication de ces plaques ; il créèrent des vases aussi remarquables par l'élégance des formes que par le charme des tons lustrés métalliques qui les couvraient, et qui leur valurent par excellence le nom d'*œuvres dorées*. Transportées par toutes les contrées du globe, car le commerce des Mores était des plus florisants, ces terres à reflets devinrent le modèle des industries naissantes de l'Italie, et même la plupart des historiens veulent voir dans le nom

de Majorque l'origine du mot *Majolique* employé par les italiens pour désigner leur nouvelle poterie émaillée.

Nous examinerons plus tard cette hypothèse; mais, d'abord, il importe d'étudier les produits divers de la céramique moresque et de déterminer les centres principaux d'où elle est sortie; ce travail est facile, après les lumineuses recherches de M. Charles Davillier.

Malaga.

Cette ville, située sur la côte, à l'embouchure de la Guadajore, est, selon toute probabilité, le plus ancien et le plus grand centre de la poterie dorée; son voisinage de Grenade, ses relations suivies avec l'Orient, le feraient déjà penser, si un document remontant à 1350 environ, le voyage d'Ibn-Batoutah, de Tanger, n'en apportait la preuve écrite. « On fabrique à Malaga, dit le Magrebin, la belle poterie ou porcelaine dorée, que l'on exporte dans les contrées les plus éloignées. » Or, si l'on cherche parmi les œuvres moresques celles dont la création remonte à la date du voyage d'Ibn-Batoutah, et peut être attribué à la ville qu'il mentionne uniquement pour l'industrie céramique, on se trouve en présence des admirables vases de

l'Alhambra cités comme des chefs-d'œuvre depuis le moment de leur découverte, bien que l'incurie des inventeurs dut les vouer à une destruction imminente. Voici ce que les *Promenades dans Grenade* du docteur Echeverria rapportent de curieux sur les vases et leur invention.

L'ÉTRANGER.

« Parlons de ces vases qui, me disiez-vous, contenaient un trésor : où se trouvent-ils maintenant ?

LE GRENADIN.

« Aux *adarves*, dans un petit jardin délicieux, qui fut mis en état et orné (au seizième siècle) par le marquis de Mondejar, avec l'or provenant de ce trésor ; peut-être eut-il l'intention de perpétuer le souvenir de cette découverte en plaçant dans le jardin ces vases, qui sont des pièces très-remarquables : — Rendons-nous à ce jardin et vous allez les voir. Entrons par cette porte et nous sortirons par l'autre.

L'ÉTRANGER.

« Quel merveilleux jardin ! quelle admirable vue ! Mais voyons les vases... quel malheur ! comme ils sont endommagés ! Et ce qu'il y a de plus regrettable, c'est que laissés à l'abandon comme ils sont, ils se dégraderont chaque jour davantage.

LE GRENADIN.

« Ils finiront même par être entièrement dé-

truits ; déjà il ne reste plus que les deux que vous voyez et ces trois ou quatre morceaux du troisième. Chaque personne, en sortant d'ici, veut en emporter un souvenir, et c'est ainsi que les pauvres vases sont détruits petit à petit.

<p style="text-align:center">L'ÉTRANGER.</p>

« Mais sur ces deux-ci, parmi les belles arabesques dont leur magnifique émail est orné, j'aperçois des inscriptions...

<p style="text-align:center">LE GRENADIN.</p>

« Mais vous voyez que dans l'état de dégradation où sont ces vases, leur émail étant usé ou enlevé, il n'est plus guère possible de les lire : sur ce premier vase on ne peut guère distinguer que le nom de Dieu, deux fois répété ; aucun des deux ne porte une autre inscription entièrement lisible. — Cela est bien certain, vous en êtes témoin ; et si quelqu'un se flatte d'avoir une copie de ces inscriptions, c'est qu'elle aura été relevée il y a soixante ou quatre-vingts ans, dans un temps où, sans doute, elles étaient moins effacées et plus lisibles qu'aujourd'hui. »

Les craintes exprimées par le docteur Echeverria se sont réalisées ; des vases de l'Alhambra un seul existe aujourd'hui ; en 1785, P. Lozano, dans ses *Antiquités Arabes,* faisait encore représenter deux des pièces trouvées, et c'est sur ses figures qu'on les a constamment reproduites depuis lors,

bien qu'on doive fixer à 1820 environ la date de la disparition de l'une des deux merveilles.

Les figures sont malheureusement peu exactes; et si le vase encore existant est bien connu, c'est grâce à la photographie qui en a été faite et aux calques relevés par M. Ch. Davillier; en sorte qu'il a été possible à MM. Deck de donner, en faïence, une imitation approximative du monument dans ses dimensions réelles (1^m 36 de hauteur sur 2^m 25 de circonférence). Il serait inutile d'entrer ici dans une description du vase, chacun connaît sa forme turbinée surmontée d'un col évasé, ses anses plates, si bien proportionnées, qui l'entourent comme deux ailes ouvertes. On trouvera plus loin une pièce soutenue par un pied, et qui montre encore les mêmes traditions passées dans une autre fabrique; on pourrait même dire qu'elles se sont perpétuées en Espagne longtemps après l'expulsion des Mores.

Quant aux motifs d'ornementation, ils sont puisés dans le génie inventif des peuples musulmans, si ingénieux à trouver des combinaisons géométriques, et à mêler des méandres de feuillages et d'arabesques aux caractères décoratifs de leur calligraphie capricieuse. Un médaillon principal du vase de l'Alhambra renferme pourtant deux animaux que les voyageurs signalent comme des antilopes; les figures semblent plutôt montrer la

forme de l'alpaca avec son col élevé, rigide, et sa tête sans cornes.

Les couleurs décorantes sont peu nombreuses : c'est un bleu pur, cerclé ou rehaussé d'un ton d'or un peu pâle, qui s'harmonise aussi bien avec l'azur des dessins qu'avec le blanc jaunâtre et presque carné du fond.

Or, si l'on cherche parmi les pièces recueillies dans les musées et les collections particulières, des poteries correspondant à ce signalement, on en trouve un assez grand nombre, et l'on peut logiquement conclure qu'elles sont sorties de la fabrique de Malaga. Telle est l'opinion de M. Davillier : « Je n'hésite pas, dit-il, à attribuer à cette fabrique trois grands bassins creux du musée de Cluny ; ces bassins ou *aljofainas,* comme on les appelle encore en Espagne de leur nom arabe, sont couverts de dessins à reflets métalliques et d'émaux bleus, dont l'analogie avec ceux du vase de l'Alhambra est tout à fait frappante. »

Les pièces de Malaga prêtent, par leur rapprochement, à des observations curieuses ; quelques-unes, de style moresque pur, peuvent être contemporaines des vases de l'Alhambra et remonter à 1350 environ ; mais, peu à peu, le décor s'altère ; aux inscriptions lisibles succèdent des caractères déformés dont le potier ne comprend plus la signification, et qu'il emploie comme simple motif or-

nemental ; l'arabesque s'altère sous des mains incapables d'en saisir les finesses et le goût, enfin les armoiries des princes chrétiens viennent occuper la place principale, et montrer une transformation aussi complète dans l'état politique du pays que dans l'industrie céramique.

Coupe de la fabrique de Malaga ; décor bleu et or.

N'exagérons pas pourtant et cherchons à faire comprendre la marche des faits : aux quatorzième et quinzième siècles, si les idées religieuses portaient les peuples chrétiens à l'extermination des Musulmans, on poursuivait encore plutôt l'islamisme que les hommes qui en étaient imbus. L'avance-

ment des siences et des arts, chez les Arabes et les Mores, imposait le respect à leurs ennemis et, par une tolérance réciproque, des mains chrétiennes vinrent souvent aider au travail des palais sarazins; des Arabes et des Mores se livrèrent à l'embellissement des demeures chrétiennes. Il y a plus, au moment de l'expulsion des derniers Almohades, l'Italie avait ouvert ses portes à des colonies d'artistes musulmans dont elle respectait les croyances et payait largement le talent.

Cette fusion naturelle se manifesta longtemps, non pas seulement à Malaga, mais dans toute l'Espagne, et lorsqu'en 1492, Ferdinand le Catholique s'empara du royaume de Grenade, les Musulmans restèrent soumis au vainqueur et ne quittèrent point la terre bénie, paradis de leurs ancêtres. Ils devinrent, il est vrai, l'objet de persécutions croissantes; d'abord, en 1506, le cardinal Ximenès travailla ostensiblement à *leur conversion*, et parvint à en baptiser 3,000 en un jour. Ce n'était point assez, la vocation de ces *cristianos nuevos*, comme on les appelait, laissait quelque doute, et pour effacer tout souvenir du passé, une pragmatique royale de 1666 défendit aux Moresques de parler, de lire, d'écrire l'arabe, soit dans leurs maisons, soit au dehors, publiquement ou secrètement; défense fut faite de porter des vêtements rappelant ceux des Mores; les femmes ne pouvaient se voiler pour

sortir ; les maisons de bains furent supprimées ou démolies ; il fut défendu de chanter des *leylas ou zambras* (air de danse) au son des instruments, et de danser à la moresque ; de conserver des livres en langue arabe et de *travailler à la moresque*.

Ces prescriptions ne satisfaisant pas encore le zèle fanatique de Philippe III, il ordonna l'expulsion des restes de la race, du sol de l'Espagne ; six cent mille âmes durent quitter leurs foyers, et un certain nombre se défendit courageusement dans les montagnes des environs de Valence ; mais le coup était porté, coup aussi fatal aux industries espagnoles qu'aux descendants des Mores d'Afrique, et qui devait avoir son pendant chez nous par la révocation de l'édit de Nantes.

Revenons à Malaga et à ses précieuses poteries. En 1517, malgré la chute du royaume de Grenade, la fabrication des vases était en pleine activité ; Lucio Marineo, chroniqueur de leurs majestés Ferdinand et Isabelle, dit expressément qu'à Malaga *on fait aussi de très-belle faïence*.

M. Davillier n'a trouvé dans les auteurs espagnols aucune mention postérieure à cette date ; il en conclut que les usines de Malaga déclinèrent à mesure que celles du royaume de Valence prirent plus d'importance ; cela s'explique, du reste, par l'ardeur métallique des œuvres de ce royaume et l'effet qu'elles devaient produire, par leur seul as-

pect, sur des peuples peu cultivés. Le caractère de la dégénérescence des poteries, en Espagne, est précisément l'augmentation d'intensité des tons, passant du jaune doré à un rouge cuivreux vif.

Majorque.

M. Davillier place au second rang d'ancienneté la fabrique de Majorque; en effet, les premières traces écrites qu'il en trouve sont consignées dans un traité de commerce et de navigation de l'Italien Giovanni di Bernardi da Uzzano; cet auteur, parlant, en 1442, des objets qui se fabriquaient à Majorque et à Minorque, cite *la faïence qui avait alors un très-grand débit en Italie*. Mais les traditions céramiques devaient remonter à une époque bien antérieure, puisque la conquête de Majorque par les chrétiens eut lieu en 1230, sous Jayme Ier, et qu'au commencement du quatorzième siècle, Jayme II faisait enseigner la langue arabe aux religieux qui se vouaient à la conversion des Mahométans, alors que les rois de Grenade étaient encore possesseurs de leur trône. Une autre des îles Baléares, Minorque, resta dans les mains des Mores jusqu'en 1285, et dès lors, le style put se conserver pur, malgré la conquête, au moyen de ce voisinage et des habitudes commerciales.

Si nous cherchons à connaître avec certitude les œuvres anciennes de Majorque, les monuments se pressent autour de nous, et le type principal nous apparaît éclatant, au musée de Cluny, dans un plat aux armes de la ville d'Ynca ; c'est là, dans l'intérieur de l'île et à quelques lieues de la capitale, qu'était le centre de la fabrication : or, si ce plat est illuminé de reflets métalliques rouges, si son ornementation est surchargée d'inscriptions illisibles composées d'un mélange de caractères gothiques et de lettres arabes, et qu'on doive ainsi lui attribuer une date du quinzième siècle environ, on n'y retrouve pas moins les arabesques, les fines fougères, tous ces dessins gracieux et purement orientaux, qui couvrent le charmant vase dont nous donnons la figure, et une foule d'autres pièces à reflets doux et nacrés, qui doivent nous reporter aux plus beaux temps de la fabrique.

Nous sommes d'autant plus porté à remonter au delà des dates écrites pour chercher les œuvres de Majorque, qu'on est à peu près d'accord aujourd'hui, pour trouver dans le nom de cette île l'origine de l'apellation des faïences émaillées italiennes. Le dictionnaire de la Crusca, définissant le mot *majolica*, dit que « la poterie est ainsi nommée de l'île de Majorque où l'on commença à la fabriquer. »

J. C. Scaliger, qui écrivait dans la première moitié du seizième siècle, vante les vases qui se

faisaient de son temps aux îles Baléares, et les compare avec un incroyable aplomb, aux porcelaines de Chine, dont il les considère comme une

Vase à reflets nacrés, de Majorque.

imitation; de telle sorte, dit-il, « qu'il est difficile de distinguer les fausses des vraies; les imitations des îles Baléares ne leur sont inférieures ni pour la forme, ni pour l'éclat; elles les surpassent même

pour l'élégance, et on dit qu'il nous en arrive de si parfaites qu'on les préfère aux plus belles vaisselles d'étain. Nous les appelons *majolica*, en changeant une lettre, du nom des îles Baléares, où, assure-t-on, se font les plus belles. »

C'est avec des documents empreints d'une aussi grossière ignorance qu'on doit écrire l'histoire des arts anciens! Cela est triste, mais la critique n'y trouve qu'une occasion de plus de s'exercer. Ainsi, le passage de Scaliger contient quelques enseignements utiles; il compare deux poteries qui n'ont aucune ressemblance, en énonçant toutefois que les faïences des îles Baléares sont les plus belles et les plus parfaites de celles que l'Italie s'était alors donné la mission d'imiter; c'est assez dire qu'il y en venait d'autres, et probablement encore des pièces de Malaga, peu estimées parce que le ton bleu les rendait plus tristes et moins éclatantes

La fabrication de Majorque a dû être considérable; ses relations commerciales étaient fort étendues, puisque, dès le quatorzième siècle, 900 navires, dont quelques-uns portaient jusqu'à 400 tonneaux, sortaient de ses ports. Ce fait seul ferait supposer que les autres Baléares avaient aussi des fabriques, et qu'elles concouraient, dans une certaine part, aux exportations pour l'Italie, la Sicile et le Levant. Il est certain qu'en 1787, Vargas

s'exprime ainsi : « Il est bien regrettable qu'Iviza ait cessé de fabriquer ses *fameux vases de faïence*, destinés non-seulement à être exportés, mais encore à alimenter la consommation locale. »

Les destinées commerciales des œuvres sorties des Baléares expliquent la presque immobilité du type décoratif transmis par les Mores; la commande extérieure n'est point capricieuse : ce qu'elle a une fois adopté, elle le conserve longtemps. On ne doit donc pas s'étonner de rencontrer des vases dorés enrichis de blasons postérieurs, en apparence, à la décoration qui les entoure. Fixer l'époque des faïences hispano-moresques est dès lors une entreprise fort difficile.

Royaume de Valence.

C'est là qu'il faut chercher le véritable centre de la fabrication espagnole, et des traditions remontant jusqu'à la domination romaine. Nous n'avons pas à nous occuper de la poterie rouge jaspe de Sagunte (Murviedro), vantée par Pline; nous ne savons pas quel parti les Arabes tirèrent, depuis le huitième siècle, des gisements d'argile de Paterna, Manisès, Quarte, Carcre, Villalonga, Alaquaz, etc. Mais en 1239, lorsque Jayme Ier d'Aragon, *el conquistador*, se fut emparé de Valence, il y trouva

l'industrie céramique des Mores assez avancée pour se croire obligé de garantir, par une charte spéciale, les potiers sarrasins de Xativa (San-Felipe). Cette charte porte que chaque maître « faisant des vases, des vaisselles, tuiles, rajolas (carreaux de revêtement), devra payer annuellement un besant pour chaque four, moyennant quoi il pourra exercer librement, sans aucune servitude. »

Ce document placerait donc les usines du royaume de Valence au premier rang d'ancienneté, si l'on pouvait reconnaître des produits remontant à cette époque, ou même en indiquer approximativement la nature. Mais il n'en est rien ; Marineo Siculo dit, en 1517 : « Quoique, dans beaucoup d'endroits de l'Espagne, on fasse d'excellentes faïences, les plus estimées sont celles de Valence, qui sont si bien travaillées et *si bien dorées.* » Or, les pièces dorées, éclatantes, qu'on attribue à cette ville, ne peuvent, en effet, indiquer une date antérieure au quinzième siècle. On les reconnaît le plus souvent à l'inscription : *In principio erat Verbum, et Verbum erat apud Deum;* ou bien encore à l'aigle éployé qui en occupe la face ou le revers, sans être inscrit dans un écusson héraldique. (Le blason chargé d'un aigle est celui du royaume d'Aragon).

M. Davillier explique ces deux symboles : saint Jean l'évangéliste est particulièrement vénéré à Va-

lence, et les paroles qui commencent son évangile y sont populaires dès le moyen-âge; l'aigle, oiseau emblématique du saint, figure encore dans les processions religieuses, portant dans son bec une ban-

Vase doré de Valence à inscription chrétienne.

derole inscrite de la devise rapportée plus haut. Il est donc probable que la présence de l'un ou l'autre symbole indique une œuvre chrétienne de la capitale du royaume. Mais, pour l'époque moresque, et les deux siècles séparant la conquête des pro-

duits suffisamment caractérisés, on est réduit aux conjectures.

M. Davillier propose, il est vrai, de restituer à Valence bon nombre de pièces inspirées de l'école de Malaga, et que distinguent de beaux reflets d'or, et du bleu pur jeté dans les ornements, ou reproduisant des animaux de style moresque; il cite, comme exemple, un plat du British Museum où, autour d'une antilope, on lit en caractères gothiques : *Santa Catalina guarda nos.* Or, il existe encore à Valence, une ancienne église et une place sous le vocable de sainte Catherine. Nous avons vu nous-même la sainte, appuyée sur sa roue et portant la palme du martyre, orner un magnifique vase à ailes, de forme analogue à celui reproduit page 315; nous sommes mis ainsi sur la voie d'une part importante des ouvrages valenciens, ouvrages caractérisés par un style large, à motifs d'autant plus intéressants qu'ils ont été, plus tard, adoptés par les potiers italiens au commencement de la renaissance.

La ville de Valence n'a certes pas eu le monopole de la fabrication des vases dorés; il suffirait, pour en avoir la preuve, de parcourir les anciens auteurs qui ont écrit sur l'Espagne : la Chorographie de Barreyros, éditée en 1546, cite la faïence de Barcelone comme supérieure encore à celle de Valence; en 1564, Martin de Vicyana mentionne la ville de

Biar, qui avait quatorze fabriques, et celle de Trayguera qui en possédait vingt-trois. Escolano dit que *de tout temps* la faïence s'est fabriquée avec beaucoup d'élégance à Paterna, parce que la population chrétienne y est mélangée de moresques.

Quel aveu de la supériorité de cette race arabe sur les autochtones! Ces témoignages disent assez, d'ailleurs, combien on doit apporter de discrétion dans la détermination des vases anciens; sans affirmer l'origine de telle espèce, il faut se borner à en admirer l'élégance de forme, l'ingénieux décor et l'éclat harmonieux.

Toutefois il est dans le royaume de Valence une fabrique dont les œuvres ont un caractère tranché, depuis le seizième siècle, et dont la réputation spéciale repose en grande partie sur ce caractère : c'est MANISÈS. « Ses faïences, dit Escolano, sont si belles et si élégantes, qu'en échange des faïences que l'Italie nous envoie de Pise, nous expédions dans ce pays des vaisseaux chargés de celle de Manisès. » Fr. Diago déclare que cette poterie « est si bien dorée et peinte avec tant d'art, qu'elle a séduit le monde entier : à tel point que le pape, les cardinaux et les princes envoient ici leurs commandes, admirant qu'avec de simple terre on puisse faire quelque chose d'aussi exquis. »

On peut voir ici un vase de la période à laquelle appartient le livre de Diago (les premières années

du dix-huitième siècle); sa forme plus tapageuse que belle convient à une décoration surchargée, où les reflets cuivreux les plus vifs éblouissent plus l'œil qu'ils ne le charment; l'armoirie d'un

Vase doré de Manisès, avec armoirie.

prélat indique une de ces commandes dont parle l'auteur, et prouve combien le goût était alors en décadence. Cette décadence à Manisès, a suivi une progression rapide; M. Davillier raconte comment, dans ses derniers voyages, il a trouvé la fabri-

cation réduite aux mains d'un posadero (aubergiste), qui cuit et travaille dans ses moments de loisirs, laissant à sa femme le soin de diaprer d'or les terres qu'il a tournées.

Les écrivains des deux derniers siècles citaient particulièrement, parmi les œuvres de Manisès et du royaume de Valence, les *azulejos* ou *rajolas*, c'est-à-dire les plaques peintes servant à revêtir les monuments. Nous ne nous étendrons pas ici sur ce genre de fabrication dont il reste bien peu de spécimens anciens, à part ceux de l'Alhambra.

Mais à Barcelone, la Real-Audiencia (palais de la députation) possède un jardin planté à la manière arabe, où l'on voit des encaissements en faïence qui contiennent, à un mètre du sol, des arbres odoriférants devenus séculaires. Ces encaissements datent de la fondation du palais en 1436, et ils furent respectés lorsqu'on entreprit la restauration de l'édifice en 1598. Ils donnent donc le type de l'ancienne fabrication de la Catalogne, vantée par Barreyros, et que Hieronimus Paulus, de Barcelone, signalait en 1491, à son ami Paulus Pompilius de Rome, comme depuis longtemps estimée et recherchée à Rome même.

APPENDICE.

AMÉRIQUE.

Poteries américaines.

S'il est une série de monuments céramiques intéressante à étudier, c'est celle qui se rapporte aux peuples *antiques* de ce monde qualifié de *nouveau* par notre ignorance. Dans leur ambitieuse frénésie, les nations occidentales se ruèrent sur ce continent réputé vierge; elles anéantirent les aborigènes sans même chercher à connaître leur origine, et après avoir recueilli tout l'or qu'elles croyaient pouvoir demander aux trésors des malheureux Indiens, elles laissèrent la nature étendre le voile luxuriant des végétations tropicales sur les ruines d'une civilisation éteinte.

Des aventuriers devaient, de nos jours, retrouver par hasard les témoignages imprévus de cette civilisation.

En 1750, deux Espagnols virent les monuments du Guatemala, et en parlèrent sans éveiller beaucoup l'attention publique; ce ne fut qu'en 1805 et plus récemment, en 1828, que des explorateurs sérieux se livrèrent à l'étude des débris de Mitla et de Palenque; enfin M. Alcide d'Orbigny, dans son voyage au Pérou, fit connaître toute une série d'œuvres nouvelles témoignant de la haute intelligence artistique des anciens peuples américains.

Nous n'avons point à parler des pyramides et des temples du nouveau continent, ni à faire remarquer la ressemblance qu'ils offrent, par l'ensemble de leur structure, avec les monuments égyptiens. Mais, il nous faut faire ressortir une connexion plus étroite encore entre la poterie américaine et les terres cuites grecques et étrusques. D'une pâte tantôt rouge, très-fine, dure et lustrée, tantôt noire ou grisâtre, un peu moins fine et rendue luisante par frottement, elle est souvent ornée de reliefs, de gravures, et même, sur la terre rouge, de dessins noirs paraissant avoir de l'analogie avec l'encre. Quelques pièces sont recouvertes d'une glaçure d'un brun verdâtre ou jaunâtre avec des reflets métalloïdes.

Mais, la fabrication n'est pas ce qui frappe et intéresse dans ces poteries; on s'arrête émerveillé devant certaines imitations naturelles où perce une rare intelligence de l'art, et surtout devant les va-

ses figuratifs où le peuple américain nous a laissé de lui-même des images si remarquables.

Il est assez difficile aujourd'hui de remonter à l'origine certaine de la plupart des pièces répandues dans les collections; pourtant par analogie de types et de matière, on peut distribuer assez régulièrement les terres cuites américaines entre trois peuples distincts. Le plus ancien peut être fixé dans l'Amérique centrale, et particulièrement à Copan, dans le Guatemala, et remonte à une très-haute antiquité. Ses œuvres, trouvées dans des sépulcres voûtés, sont principalement des plateaux et des urnes en pâte rouge; placées à terre ou dans des niches, quelques-unes des pièces contiennent des ossements humains entourés de chaux. Les cryptes ou tumuli des environs de Mitla et de Palenque, renferment, outre les poteries rouges, des terres grises, très-dures, semées de lamelles brillantes, et parfois recouvertes d'un vernis silico-alcalin. Avec des urnes et des vases, dont l'un imitait la forme d'un tatou entouré de sa carapace à figures géométriques, on y a rencontré une foule de sifflets, de flûtes et de grelots, et des divinités plus ou moins informes qu'on se refuserait volontiers à reconnaître pour être sortis des mêmes ateliers que les vases.

Les cuevas ou caves de Gueguetenanco ont montré des coupes, des urnes et des vases à eau aussi

remarquables par le façonnage que par une riche ornementation gravée.

Mais en dehors des œuvres des anciens habitants de Copan, et des Aztèques du Mexique, le Pérou a fourni des pièces tellement hors ligne, qu'il nous est impossible de ne pas en parler d'abord. Les Quichuas ou Incas de la Bolivie ont bâti des temples imposants et laissé des statues fragmentées d'une incroyable vérité de style; mais, chose extraordinaire, dans les mêmes centres on voit la pierre s'assouplir sous le ciseau de l'artiste et rendre toutes les finesses d'un type humain primordial et grandiose, ou suivre des combinaisons géométriques imitant avec une grossièreté ridicule le galbe horrible des plus singuliers fétiches des sauvages. Ces choses sont-elles contemporaines? Proviennent-elles d'un même peuple? Répondent-elles aux mêmes idées? Questions délicates, presque insolubles aujourd'hui. En effet, dans les tombes des Aymaras de la Bolivie, des Quichuas de la côte du Pérou, M. Alcide d'Orbigny a trouvé pêle-mêle les terres cuites les plus disparates, les unes empreintes de toute la poésie de l'art, les autres difformes et hideuses.

Faut-il rapprocher ce fait de ce que nous avons vu se produire chez quelques peuples anciens? L'art rudimentaire, barbare, est-il un canon imposé par la loi religieuse? Le statuaire, le potier,

ne retrouvaient-ils leur liberté individuelle qu'en présence des figurations civiles, abandonnées à leur caprice individuel?

Nous ne serions pas éloigné d'admettre cette théorie, surtout après avoir comparé la masse énorme de fétiches identiques qui vient faire con-

Vase antique du Pérou.

tre-poids au petit nombre des œuvres véritablement belles.

Mais, laissons ces questions inquiétantes, et venons à l'examen des objets eux-mêmes. Voici certes, le chef-d'œuvre de la céramique américaine; ce vase, composé d'une belle tête largement coiffée, offre un type réel et grandiose à la fois, et l'on sent

que celui qui a modelé ce nez d'une fine courbure, ces yeux calmes, cette bouche vigoureusement encadrée dans les plans d'un ovale carrément écrasé, avait devant lui l'une de ces organisations primitives et puissantes qui constituaient la souche des vieilles familles humaines.

Frappé de cette idée, nous voulûmes soumettre au regrettable Charles Le Normand cette remarquable image des anciens Quichuas; le savant s'émerveilla, comme nous, devant la beauté du type et la perfection du travail; mais, avec cette sagacité qui lui était particulière, il nous fit remarquer qu'un grand nombre des prisonniers attachés aux chars vainqueurs des Pharaons, offraient, sur les bas reliefs de l'Égypte, un type absolument analogue; il rapprocha d'ailleurs les caractères ethniques des Quichuas de l'Amérique de ceux de l'antique souche des souverains du Japon, et bientôt lancé dans les plus hautes spéculations de la science, il arriva à la théorie de la dispersion des races, aux communications des mondes ancien et moderne au moyen de la mystérieuse atlantide, et à toutes ces questions sans cesse agitées et non résolues, que le génie et l'érudition soulèveront encore en vain, parce que les éléments matériels manquent pour les éclaircir.

Et tout cela à propos d'un vase d'argile que le moindre choc eut pu détruire? Certes; mais ce pot est

là, posant, sous l'immuable tranquilité de l'homme qu'il représente, l'un des problèmes les plus curieux de l'histoire du monde! Pour nous, simple curieux, nous n'avons rien à débattre; nous voyons dans cette œuvre deux choses : un type ethnique annonçant l'intelligence cultivée d'un peuple avancé dans la civilisation; un ouvrage assez parfait pour démontrer la large part que les arts occupaient dans cette société ignorée de nos pères et à peine entrevue par nous.

En effet si nous avons commencé nos descriptions par ce vase figuratif, il nous reste à en mentionner beaucoup d'autres qui montrent, chez les anciens peuples américains, le besoin d'imiter la nature, et une disposition native aux compositions linéaires du genre de celles des Grecs et des Égyptiens. Ainsi, une sorte de méandre dont les principaux enroulements se relient par un ornement scalaire, des losanges encadrés de dents de loup, des dispositions en damier, forment, sur les vases, des dispositions zonaires, tantôt en relief, tantôt peintes en couleur. Quant aux formes, certaines sont d'une identité si parfaite avec la donnée égyptienne qu'on s'étonne de devoir les attribuer au nouveau monde; une coupe dont l'anse est formée d'une tête de canard semble sortir des tombes de Memphys; une bouteille à anse a sur sa panse, semée de points en relief, la figure d'un échassier qu'on prendrait volontiers

pour l'Ibis sacré; une amphore apode à deux anses basses et à col évasé, rappelle l'élégance et la richesse ornementale des plus belles poteries peintes de l'époque greco-égyptienne.

Voilà pour les connexions; mais il ne faudrait pas croire que l'art péruvien n'ait rien qui lui soit propre. Dans un pays essentiellement chaud, où le besoin des rafraîchissements n'est tempéré que par la crainte des animaux nuisibles qui peuvent se glisser dans l'eau, il était naturel que le potier cherchât des combinaisons de forme de nature à rassurer le buveur contre tout danger. Rien n'est donc plus fréquent, dans les poteries américaines, que les vases composés, à syphons, où le liquide doit parcourir plusieurs cavités, traverser d'étroits canaux, avant d'arriver à sa destination. Les gourdes lenticulaires; les vases conjugués deux à deux; ceux à quadruple et quintuple réceptacle, surmontés d'un tuyau en arc avec goulot supérieur, sont de forme bien caractérisée. Quelques vases cubiques supportent des animaux singuliers ou des perroquets, mis en communication par le syphon arqué dont il a été question plus haut.

Cette disposition s'adapte d'ailleurs parfaitement aux pièces figuratives, et rien n'est plus fréquent que les canards, les poissons, les chèvres, les animaux plus ou moins monstrueux disposés en vases syphoïdes.

Toutes ces œuvres de terre ont-elles eu seulement une destination usuelle? L'artiste n'a-t-il pu, parfois, laisser l'argile s'animer sous ses doigts par la seule impulsion du génie? Nous sommes tenté de le croire à la vue d'un spécimen emprunté à la riche collection du Louvre ; en fait, c'est un vase, mais sa station peu facile, sa composition où l'accessoire abonde, prouve que le potier cherchait plutôt une composition gracieuse qu'un

Vase en forme de poisson, avec anse à syphon.

agencement utile. Une de ces vigoureuses tiges articulées, comme les climats tropicaux en offrent tant, se coude pour émettre d'un côté un fruit largement ouvert, l'articulation supérieure montre le bouton du même fruit, et enfin un bourgeon prêt à éclater surmonte tout le groupe. La justesse des détails, la vérité de l'ensemble donnent à cette composition l'intérêt d'une étude serrée faite sur la nature.

Au surplus la tendance générale des nations américaines vers la représentation du type humain, est un indice de haute intelligence, et si, comme nous l'avons dit, les figurations religieuses restent au-dessous des autres, le canon, le respect des premiers essais de l'art dans l'enfance, en doivent être la cause. On peut dire, en effet, que les Incas et les anciens Mexicains ont épuisé les idées des peuples antiques de l'Occident; comme ceux-ci ils ont composé des vases qui ont la forme d'un animal lié et préparé pour le sacrifice; d'un pied entouré de sa chaussure; d'un homme embrassant une outre, et disons-le, dans cette dernière composition, les écarts de la forme pure n'ont rien de plus exagéré que ce qu'on remarque dans les ouvrages étrusques.

En résumé cet art, hier encore ignoré, doit prendre une place honorable dans la Céramique des peuples anciens; il montre une fois de plus la connexion étroite des idées primordiales et l'identité des procédés de l'intelligence humaine pour avancer dans la voie du progrès.

CONCLUSION.

En inscrivant au titre de ce livre le mot *merveilles*, avons-nous cédé à un enthousiasme irréfléchi ? La description sommaire des travaux céramiques des peuples orientaux est-elle toujours empreinte de l'intérêt qu'imposait ce titre ? C'est au lecteur d'en juger; mais, en présence des devoirs que lui impose la science, qu'il soit permis à l'auteur d'expliquer l'impulsion à laquelle il a cédé en choisissant entre les faces multiples de son sujet.

Nous ne voulons pas rappeler une phrase souvent citée du numismatiste Lelewel, qui voit dans la Céramique l'histoire entière de l'humanité. En effet, par son caractère d'universalité et de progression, l'art de terre peut se prêter à une étude

psychologique des plus curieuses ; de l'antiquité aux temps modernes, il montre comment les mêmes besoins, les mêmes idées, ont engendré des manifestations analogues, et combien on a eu tort de chercher des traces d'imitation là où il y avait seulement identité de pensée, égalité d'avancement dans l'intelligence.

Mais, pour embrasser de ce point de vue l'histoire de la terre embellie par l'homme, il faudrait des volumes abstraits et sans nombre.

Dans une esquisse rapide comme celle qui précède, dans une revue à vol d'oiseau de la Céramique universelle, il faut que la merveille se dénonce d'elle-même, qu'on la rende saisissable par son côté le plus saillant, en laissant à l'imagination du lecteur à mesurer la distance qui conduit du premier tâtonnement à l'œuvre parfaite, de la terre à peine pétrie et cuite, au vase à la forme élégante et cherchée, de la surface nue et monotone à l'enduit vitrifié, enrichi de peintures vives et inaltérables. Un côté plus lumineux encore, c'est le langage que la merveille va faire entendre à l'esprit curieux : une forme, un ornement, mais c'est une date; c'est le nom d'un peuple éteint; c'est la manifestation de mœurs inconnues ! Et l'on ne qualifierait pas de merveilles les fragiles témoins qui ont traversé des siècles pour nous apporter ces révélations imprévues?

Eh bien, si nous nous sommes laissé entraîner à ce côté curieux et humain de notre travail, si nous avons cherché à rattacher le vase à l'histoire du peuple qui l'a produit, c'est un point de vue que nous avons choisi, sachant bien que le sujet n'était pas épuisé.

La merveille en Céramique ! mais elle commence le jour où l'homme essaye de pétrir la terre pour lui donner une forme régulière. Voici la boule battue, affinée, vieillie et préparée, que le tourneur va placer devant lui; il la presse entre ses mains, il la monte en forme de cône, il l'abaisse de nouveau, l'assouplit en tous sens, et finit par en écarter les parois pour en former une coupe : cette opération, si simple en apparence, exige une expérience sans égale; montée trop vite, pressée irrégulièrement dans ses diverses parties, cette terre prendra d'abord une apparence régulière; puis sollicitée bientôt par ses affinités moléculaires, elle *gauchira* au four, et se déformera par *vissage*. Un porcelainier commence à travailler le kaolin dont il veut faire un vase; un fait accidentel met la terre en contact avec un cachet, une pièce de monnaie, l'ouvrier s'empresse d'effacer l'accident en remaniant la terre et repoussant l'empreinte vers le centre : la cuisson ramènera à la surface la figure que cette surface avait reçue.

Et le calcul des retraits? quelle merveille d'ex-

périence et de sagacité! Voilà un buste, une figurine, dont le modèle est mis entre les mains du céramiste pour l'exécuter en biscuit ; on prépare le moule en creux, on y pousse la terre qui, en se desséchant en partie, se contracte sur elle-même et se détache de son enveloppe; on achève de la sécher à l'air et bientôt, en voyant de combien elle diffère de la taille du modèle, on a peine à comprendre qu'elle en soit la stricte reproduction ; ce n'est rien encore ; le biscuit passe au four pour subir sa cuisson, et il diminue plus sensiblement que par la dessiccation naturelle, en sorte que le type, la terre crue et la terre cuite, forment les trois termes d'une proportion décroissante.

Ainsi, les moindres opérations, celles qui semblent le moins dignes d'attirer l'attention, merveilles, toujours merveilles! Combien n'a-t-on pas vu la foule s'arrêter curieuse devant ces figures de jeunes filles qu'enveloppe un voile de fine dentelle céramique? Le procédé n'est rien, dira-t-on ; certes il est simple pour qui est initié aux secrets de la technique; mais c'est une merveille encore. On prend une fine dentelle, on la trempe dans une pâte très-diluée, qu'on appelle *barbotine*, et, ainsi préparée, souple encore, on la drape sur la statuette qu'elle doit revêtir. Sèche, elle a déjà perdu de la lourdeur que lui donnait l'enduit céramique; mais c'est au four que la merveille va s'accomplir;

la haute température détruit la fibre végétale qui formait les réseaux et les fleurs ; la pâte débarrassée de ce noyau étranger, se contracte et s'affine d'après les lois du retrait, en sorte que l'enveloppe devient plus délicate que le tissu qu'elle entourait.

Nous prenons ces exemples entre mille pour prouver qu'en abordant la simple fabrication des vases nous eussions eu déjà des merveilles à mentionner. Et la peinture ? Et ces enduits métalliques qui se revivifient ou s'oxydent selon la volonté de l'homme ? tout cela merveilles encore !

Nous avons négligé celles-là pour nous appesantir sur les faits de l'ordre moral, car, en effet, c'est par ce côté que l'art est respectable et immortel : l'ébauchoir dans la main du sculpteur, le pinceau dans la main du peintre, c'est l'analogue de la plume, c'est le moyen d'exprimer une pensée utile ou poétique, d'écrire une page d'histoire ou d'ajouter un fait à ceux déjà sans nombre qui glorifient l'intelligence.

Un vase de terre, une coupe, deviennent donc des merveilles lorsque l'esprit ne peut les étudier sans respect, et parvient à les considérer comme un témoignage de puissance intellectuelle, de volonté morale, de reconnaissance publique ou de foi religieuse.

FIN.

TABLE DES GRAVURES.

	Pages
Vase en terre ciliceuse d'Égypte, à émail bleu	4
Anubis, statuette en terre bleue.	8
Vase bleu apode orné de Lotus.	9
Scarabée sacré ; bijou égyptien.	12
Lampe en terre émaillée de bleu.	15
Lampe en terre émaillée de violet.	16
Vase en pâte mate ou porcelaine d'Égypte	17
Lampe en pâte bleue à vernis épais	18
Fo, Bou ouddha, statuette en blanc de Chine	25
Porcelaine chair de poule à inscription littéraire	31
Vase flambé, représentant un groupe de ling-tchy	39
Pêche de longévité, émail violet et bleu turquoise	43
Tour de porcelaine, près Nankin.	53
Vase orné des deux forces et des Kouà ou symboles	59
Cheou-lao, dieu de la longévité..	65
Pou-tai appuyé sur l'outre contenant les biens terrestres	67
Kouan-in, statuette en blanc de Chine	69
Potiche chrysanthémo avec appliques laquées	85
Vase de famille verte, à sujet historique	93
Coupe Tsio, pour les sacrifices ; famille verte	96
Vase en porcelaine jaune orné de signes Longévité	109
Vase articulé en céladon fleuri.	115
Potiche en porcelaine artistique, ornée de fleurs et d'oiseaux impériaux	147
Potiche à mandarins, fond filigrane d'or	157
Vase de l'Inde à surfaces réticulées	162
Vase coréen orné du Kiri-mon japonais	184
Potiche coréenne à riche décor persan	187
Briques émaillées de Babylone.	192
Vase antique bleu turquoise, trouvé à Rhodes	197
OEuf en faïence siliceuse de l'Asie Mineure	199
Gourde de Noé, faïence siliceuse bleue	200
Brûle-parfums, en faïence de Kutahia	201
Coupe à reflets, émaillée de bleu au dehors	223
Bol à extérieur bleu et décor métallique	225
Carreau de faïence à décor polychrome arabesque	230
Bouteille en faïence polychrome à fond vert pâle	236
Gourde en faïence à décor bleu..	241
Coupe en faïence à décor extérieur polychrome	243
Plaque en faïence représentant la mosquée sacrée de la Mecque	245
Surahé en porcelaine décorée en bleu	259
Aiguière en porcelaine pour les ablutions	263
Narghilé persan, de famille verte, à fond feuille-morte	265
Bol en porcelaine de l'Inde, famille verte	284
Coupe en porcelaine de l'Inde, imitant l'émail cloisonné	287
Coupe de la fabrique de Malaga ; décor bleu et or	310
Vase à reflets nacrés, de Majorque.	315
Vase doré de Valence à inscription chrétienne	319
Vase doré de Manisès, avec armoirie	322
Vase antique du Pérou	329
Vase en forme de poisson, avec anse à syphon	333

FIN DE LA TABLE DES GRAVURES.

TABLE DES MATIÈRES.

A

ABRAHAM, sa maison ou Caaba, p. 246.
— (lieu d'), p. 247.
ADAM CHINOIS, Pan-Kou, p. 27
AGATISÉES (couvertes), p. 45.
AHRIMANE, principe du mal, p. 207.
AIGLE, emblème de St Jean, p. 318.
— Armoirie du royaume d'Aragon, p. 318.
AIGUIÈRES persanes, p. 237.
— en porcelaine dure de Perse, p. 262, 263.
— des dévots indiens, ou kamandalou, p. 272.
ALHAMBRA, palais des rois de Grenade, p. 304.
— ses azulejos, p. 304.
— ses vases, fabriqués à Malaga, p. 306.
ALPACA ou antilopes sur les vases de l'Alhambra, p. 309.
AMÉRIQUE, ses antiques poteries, p. 326.
— ses poteries voisines de celles de l'Égypte et de la Grèce, p. 331.
— forme spéciale de ses vases, p. 332.
ANIMAUX fabuleux de la Chine, p. 60, 61, 62.
— du cycle ou du zodiaque, p. 63.
— fabuleux du Japon, p. 137.
— — de la Perse, p. 232 et suiv.

ANTILOPES sur un vase de Perse, p. 242.
— ou alpaca sur les vases de l'Alhambra, p. 308.
ARMOIRIES japonaises ou Mon, p. 135.
— des deux empereurs, p. 135, 136.
— européennes sur la porcelaine orientale, p. 163.
— japonaises sur la porcelaine de Corée, p. 184.
— sur les faïences de Manisès, p. 322.
ARTISTES hébreux, p. 22.
— japonais estimés selon leurs œuvres, p. 131.
ARTISTIQUES (porcelaines) du Japon, p. 141.
— — leur décor, p. 141.
ASIE MINEURE, ses poteries, p. 191.
— — ses cercueils en terre vernissée, p. 193.
— — on y trouve des gourdes dites de Noé, p. 200.
— — ses faïences cachemire, p. 201.
AUTEL en plein air, Than, p. 95.
— sa forme chez les particuliers, p. 95.
AVESTA, livre religieux des Persans, p. 207.
AXIS, emblème de longévité, p. 63.
AZTÈQUES, leurs vases, p. 328.

TABLE DES MATIÈRES.

Azulejos ou plaques de revêtement
— de l'Alhambra, p. 304.
— du royaume de Valence, p. 323.

B

Barcelone, ses anciennes faïences, p. 323.
Biar, ses faïenceries, p. 321.
Biscuit, pâte cuite sans couverte, p. 43, 73.
— reçoit les couvertes de demi-grand feu, p. 43, 292.
— sert à faire des figures, p. 73.
— associé, en Chine, à la porcelaine couverte, p 73.
— son retrait, p. 338.
Blanc, couleur symbolique correspondant au métal et à l'ouest, p. 55.
— de Chine porcelaine particulière, p. 74.
— argileux ou d'engobe, p. 268, 292.
Bleu, base du décor le plus estimé en Chine, p. 74.
— appliqué sur la pâte crue, en Chine, p. 74.
— sa pureté sert à reconnaître l'âge des porcelaines, p. 74.
— phases diverses de son emploi à King-te-tchin, p. 79.
— émaillé vif, caractérise la porcelaine de l'Inde, p. 291.
— pur, mêlé à l'or dans les faïences de Valence, p. 320.
Bleu empois, céladon japonais, p. 178.
Bleu turquoise, couverte de demi-grand feu, p. 43.
— — emprunté au cuivre, p. 43.
— — conserve sa teinte à la lumière artificielle, p. 43.
— — mêlé d'aventurine, p. 44.
— — son haut prix, p. 44.
— — des faïences de Perse, p. 242.
— — des faïences de Perse, d'une date ancienne, p. 244.
Boccaro ou bucaro, grès fin de la Chine, p. 116.
— sa provenance, p. 117.
— émaillé, p. 118.
Bouddha ou Fo, figuré, p. 25.
Briques émaillées de Babylone, p. 192.
— — de l'Inde, p. 273, 297.
Brule-parfums ou Ting, p. 95.

Burgau, nacre incrustée dans les laques, p. 176.

C

Caaba, maison carrée d'Abraham p. 246.
— figurée, p. 245.
Cachets renfermant les nien-hao chinois, p. 105.
— leur explication, p. 105.
Cadeaux des Chinois ou jou-y, p. 108.
Canard mandarin, emblème d'une heureuse union, p. 64.
Carré, figure de la terre, chez les Chinois, p. 58.
— représente les choses d'ordre inférieur, p. 58.
Cedrat, main de Fo, parfume les appartements, p. 88.
Céladon, couverte colorée et semi-opaque, de tons divers, p. 35.
— gris reussâtre craquelé, p. 35.
— vert de mer, p. 35.
— fleuri ou à reliefs, p. 35.
— japonais, p. 178.
— bleu empois, p. 178.
— persan, p. 269.
Céramique, nom donné à l'art de fabriquer les vases en terre cuite, p. 1.
— étymologie de ce nom, p. 2.
— découverte en Chine par Kouen-ou, p. 30.
— japonaise, importée de la Corée, p. 129.
— persane, p. 203.
— indienne, 271.
— hispano-moresque, p. 303.
— américaine, p. 325.
Cercle, représente le feu en Chine, p. 56, 58.
— — les choses élevées, p. 58.
Cerf blanc, emblème de longévité, p. 63.
Chair de poule, sur les vases à mandarins, p. 159.
— — figurée, p. 31.
Chang-ti, dieu suprême, p. 57, 64.
— — identifié avec Lao-tse, p. 66, 91
Che, l'esprit de la terre, p. 57.
Cheou, vœu de longévité, p. 108.
— ce mot, dans ses formes diverses, sur un vase jou-y, page 109.

TABLE DES MATIÈRES. 343

CHEOU-LAO, dieu de la longévité, p. 66.
— — le même que Lao-tse, p. 66.
— — figuré, p. 65.
— — sur une grue éployée, p. 91.
— — identifié au Chang-ti ou dieu suprême, p. 57, 64.
CHEVAL marin ou sacré, p. 62.
— — Fou-hi voit sur son dos les Koua, p. 62.
CHIEN de Fo, sa description, page 62.
— sur le couvercle d'un vase, p. 157.
CHIMÈRE ou chien de Fo, p. 62.
CHINE, p. 25 et suiv.
— fables sur ses premiers habitants, p. 27.
— Kouen-ou y fabrique les premières poteries de 2698 à 2599 av. notre ère, p. 30.
— la porcelaine y commence de 185 avant à 87 après J. C., p. 30.
— ses poteries antiques, p. 35.
— ses céladons, p. 35.
— ses craquelés, p. 35.
— sa vraie porcelaine, p. 47.
CHIN-NONG, souverain inventeur de la cuisine, p. 95.
CHOSES précieuses ou les trésors de l'écriture : le papier, le pinceau, l'encre et la pierre à broyer, p. 82.
CHOU-KING, l'un des livres sacrés des Chinois, cité p. 28. 61, etc.
CHRYSANTHEMO - POEONIENNE (famille), p. 84.
— — caractérisée par l'abondance des pivoines et des chrysanthèmes, p. 84.
— — le bleu, le rouge et l'or y dominent, p. 84.
— — son décor riche figuré, p. 85.
— — fournit la porcelaine décorative en Chine, p. 87.
— — du Japon, p. 132.
— — ses caractères, p. 137.
— — de la Perse, p. 262.
COMPAGNIE des Indes des Provinces unies, p. 164.
— — — française, p. 164.
— — — a donné son nom à la porcelaine importée par les Hollandais, p. 164.
CONFUCIUS ou Kong-tseu, philosophe chinois, p. 68.
— sa représentation assez rare, p. 69.

CONFUCIUS chef de la secte des lettrés, p. 68.
— sa religion peu spiritualiste, p. 68.
COQUILLE d'œuf (porcelaines), p. 98.
— — du Japon, p. 138.
CORDOUE, sa mosquée ornée de faïences arabes, p. 304.
CORÉE, enseigne au Japon l'industrie de la porcelaine, p. 130, 181.
— sa porcelaine dite archaïque, p. 182.
— forme des vases, p. 182.
— décor de ses porcelaines, p. 182.
— a fourni le décor de toutes les usines d'Europe, p. 185.
COSTUME des Japonais, p. 133 et suiv.
— chinois moderne, p. 150.
COULEURS minérales dues à l'état d'oxydation des métaux, p. 41.
— symboliques en Chine, p. 55.
— chatoyantes sur la porcelaine tendre de Perse, p. 223.
— brillantes de la faïence de Perse, p. 249.
— de demi-grand feu, de la porcelaine de Chine, p. 43.
— — — — sur la porcelaine de Siam, p. 292.
— cuivreuses sur la faïence hispano-moresque, p. 304.
COUPES de sacrifice, p. 95.
— pour les libations, p. 95.
— Tsio, sa figure, p. 96.
— à Saki, en porcelaine vitreuse, p. 170.
COUVERTE, enduit vitreux de la porcelaine, p. 36.
— céladon, p. 36.
— craquelée, p. 36, 38.
— de demi-grand feu, p. 43.
CRAQUELÉ, couverte fendillée à cassures colorées, p. 35.
— comment on l'obtient, p. 36, 38.
— grand, moyen ou petit, p. 36.
— petit, dit truité, p. 36.
— ses couleurs diverses, p. 35, 37.
— pourpre, p. 38.
— japonais, p. 179.
CYPRÈS, emblème de l'âme et de la religion, p. 209.
— sur les vases de la Perse, p. 209.
— sous une coupe en porcelaine tendre, p. 274.

D

Daim, représente les montagnes, p. 56.
Damassé blanc sur la porcelaine, p. 163.
Déesse des mers, p. 141.
— d'Occident, Si-wang-mou, p. 141.
— des pêchers, Fan-tao, p. 66.
Demi-grand feu (couleurs de) employées en Chine et dans l'Inde, p. 43.
Dentelle céramique, comment elle se fait, p. 338.
Dieu suprême, Chang-ti, p. 57.
— du foyer, Tsao-chin, p. 95.
— de la cuisine, Chin-nong, p. 95.
— de la porcelaine, p. 123.
— de la longévité, Cheou-lao, p. 65, 66.
Disque solaire sur la tête des dieux de l'Égypte, p. 8.
— ailé soutenu par les Urœus, p. 11.
— exprime le feu, en Chine, p. 56, 58.
Dragon, représente l'eau, p. 56.
— chinois, sa forme, p. 60.
— du ciel ou Loug, p. 60.
— de montagne, Kau, p. 60.
— de la mer, Li, p. 60.
— à cinq griffes, attribut de l'empereur et des princes de premier et de second rang, p. 61.
— à quatre griffes, attribut des princes de troisième et quatrième rang, p. 61.
— Mang, emblème des princes de cinquième rang, p. 61.
— sa figure donnée aux immortels, p. 61.
— quand il apparaît, p. 61.
— fréquent sur la porcelaine, p. 81.
— à trois griffes, spécial au Japon, p. 137.
— voisin des monstres persans, p. 233.

E

Écran, attribut des divinités, p. 67.
— dans la main de Cheou-lao, p. 65.
— — — de Pou-taï, p. 67.
Égypte, p. 5.
Égypte ses œuvres primitives supérieures aux autres, p. 7.
— ses terres silicieuses dites porcelaines, p. 14.
— bouteilles en porcelaine de Chine, qu'on y rencontre, p. 30.
Éléphant, sa forme donnée à un biberon de l'Inde, p. 283.
Émaillées (couleurs) formant relief sur la couverte, caractère de la famille rose, p. 97.
Emblèmes sacrés des Égyptiens, p. 9, 10.
— — des Chinois, p. 60 et suiv.
— — des Japonais, p. 137.
— — des Persans, p. 232.
— — — sur des bouteilles en faïence, p. 236.
— — du royaume de Valence, p. 318.
Engobe blanche décorant le tsé-kin-yeou persan, p. 268.
— — sur la porcelaine de Siam, p. 292.

F

Fables sur la porcelaine de Chine, p. 120.
— sur la porcelaine du Japon, p. 142.
Faïence cachemire de Kutahia, p. 201.
— translucide ou porcelaine tendre de Perse, p. 206.
— de Perse, sa composition, p. 227.
— polychrome arabesque, p. 230.
— persane à figures, p. 231.
— — ses formes, p. 237.
— — son décor, p. 241.
— — en bleu, p. 241.
— — modèle des faïences européennes, p. 242.
— de Perse, imitée du décor chinois, p. 242.
— — à décor bleu turquoise, p. 242.
— — polychrome, p. 244.
— — lieux où elle se fabrique, p. 250.
— de genre persan dans l'Inde et à Rhodes, p. 252.
— de Perse dans des monuments européens du xiiie siècle, p. 253.
— imitée dans l'Inde et difficile à distinguer du type, p. 252, 299.
— de l'Inde à fonds colorés, p. 300.
— — fabriquée à Hyderabad, p. 300.

TABLE DES MATIÈRES.

FAÏENCE hispano-moresque, p. 303.
— de Malaga, p. 305.
— de Majorque, p. 313.
— d'Iviza, p. 317.
— dorée de Valence, p. 317.
— de Biar, p. 321.
— de Trayguera, p. 321.
— de Paterna, p. 321.
— de Manisès, p. 321.
— de Barcelone, p. 323.
FAMILLES ou groupes de la porcelaine chinoise, p. 83, 89, 97.
— on les retrouve dans toutes les porcelaines orientales, p. 132, 257, etc.
FAN-TAO, déesse des pêchers, p. 66.
FELDSPATH, substance minérale qui, dans ses divers états, sert de base à la porcelaine, p. 36, 73.
FÉROUHER des Persans, ou substance spirituelle, p. 208.
FEUILLE, marque des porcelaines, p. 82.
— peut-être celle du Ou-tong, page 82.
— supportant les divinités, p. 82.
FINESSE des détails, caractère du décor indien, p. 291.
FLAMBÉ, nom donné au décor chinois appelé yao-pien, figuré, p. 39, décrit p. 41.
FLEURS caractéristiques de la porcelaine de Chine, p. 84, 90.
— — de la porcelaine du Japon, p. 140.
— — de la porcelaine de l'Inde, p. 162.
— — de la porcelaine de Corée, p. 182.
— — de la Perse, p. 212, 230.
— ont un langage en Perse, p. 211.
— ornemanisées des Persans, p. 231.
Fo ou Bouddha, figuré, p. 25.
FONG-HOANG, oiseau fabuleux, p. 62.
— — annonce les événements heureux, p. 62.
— — ancien symbole des empereurs chinois, p. 63.
— — insigne actuel des impératrices, p. 63.
— — fréquent sur la porcelaine, p. 81.
— voisin du simorg persan, p. 234.
Fou, vœu de bonheur, p. 108.
Fou-HI, empereur chinois qu'on dit avoir existé 3468 ans av. J. C., p. 27.
— — inventeur des koua, p. 27.

FOUSI, mont sacré des Japonais, p. 171.
FROTTÉ d'or, de l'Inde et de la Chine, p. 294.

G

GARGOULETTE, vase persan pour boire, p. 238.
GOUTTIÈRE de la miséricorde, p. 247.
GRAINS de riz (décor à), percé à jour et rempli de couverte, p. 114.
GRANDS lettrés, souvent représentés en Chine, p. 70.
— — sujets spéciaux aux disciples de Confucius, p. 92.
GRÈS (poteries de), connues en Chine, p. 116.
— fin, dit Boccaro, p. 116.
GRUE, emblème de longévité, p. 63.
— éployée portant Cheou-lao, p. 91.

H

HARICOT, couleur rouge produite par le cuivre oxydulé, p. 41.
— couleur d'une couverte de grand feu, p. 41.
HÉBREUX, leur art, p. 20, 22.
— (artistes), p. 22.
— Iconoclastes ou briseurs d'images, p. 23.
HOANG-TI, législateur chinois, en 2698, p. 27.
— — son apothéose, p. 28.
— — sa femme, honorée pour l'invention des étoffes de soie, p. 29.
HOLI, fête de l'Inde, 275.
— on y voit des vases de porcelaine, p. 283.
HOLLANDAIS, leur Compagnie des Indes, p. 164.
— leurs fabriques au Japon, p. 165.
HYDERABAD, on y fabrique la faïence de l'Inde, p. 300.
Hypogées, tombeaux souterrains; leurs peintures, p. 16.

I

ICONOCLASTIE, destruction des images, inspirée par la religion hébraïque, p. 23.
— introduite en Perse par la superstition, p. 209.

IMMORTELS (les huit) en Chine, p. 58
— — fréquemment représentés, p. 91.
IMPÉRATRICES japonaises, sur la porcelaine de Corée, p. 183.
INCAS ou Quichuas, leurs anciens vases, p. 328.
INDE, elle a eu des faïences semblables à celles de la Perse, p. 252.
— ses mœurs, p. 271.
— ses briques à reliefs, p. 273.
— ses peintures, p. 279.
— ses porcelaines, p. 283 et suiv.
— entrepôt général des œuvres de l'Orient, p. 290.
— ses faïences d'Hyderabad, p. 300.
INSCRIPTIONS littéraires des bouteilles de porcelaine chinoise trouvées en Égypte, p. 32.
— des porcelaines chinoises, p. 103.
— honorifiques, p. 108.
— votives, p. 108 et suiv.
— des boccaros, p. 118.
— persanes sur des surahés, p. 259.
— arabes sur la porcelaine de l'Inde, p. 286.
— des faïences dorées de Valence, p. 318.
IRAN, nom ancien de la Perse, p. 203.
IVIZA, a fait des faïences, p. 317.
IVRESSE, aimée des Persans, p. 213.
— considérée comme image religieuse, p. 214.

J

JAPON, p. 125.
— ses deux empereurs, p. 127.
— son système armorial, p. 135.
— costume des diverses classes, p. 133.
— ses porcelaines fines, p. 139.
— ses poteries fabuleuses, p. 142.
— ses principales fabriques, p. 173.
JASPÉ, soufflé rouge manqué, p. 44.
JAUNE, couleur symbolique de la terre, p. 56.
— livrée de la dynastie Thsing, p. 57.
JOURS cloisonnés en couverte, travail à grains de riz, p. 114.
JOU-Y, sceptre de bon augure, p. 69.
— nom donné aux cadeaux officiels, p. 108.

JOU-Y, en vase inscrit du mot cheou, p. 109.
JUDÉE, p. 19.
— son art vient des Égyptiens, p. 20, 22.
— avait des terres siliceuses émaillées, p. 22.
— ornements qui s'y rencontrent, p. 23.

K

KAMANDALOU, aiguière antique de l'Inde, p. 272.
KAOLIN, argile qui sert de base à la pâte de porcelaine, p. 73.
KAU, dragon de montagne, p. 60.
KHI-LIN ou Ky-lin, animal fabuleux, p. 61.
— — sa description, p. 62.
KING-TE-TCHIN, centre principal de la fabrication des porcelaines en Chine, p. 74.
— sa description, p. 75.
— est aujourd'hui détruit, p. 78.
KIRI, Paullownia imperialis, arbre impérial du Japon, p. 135.
KOUA, symboles inventés par Fou-hi pour exprimer les idées, p. 27.
— tracés sur le dos du cheval sacré, p. 62.
— figurés sur un vase, p. 59.
KOUAN-IN, divinité chinoise, p. 70.
— — figurée, p. 69.
— — portant le son-chou, p. 70.
— — posée sur un lotus, p. 70.
— — identifiée avec le soleil et le Créateur, p. 70.
KOUAN-KI, vases des magistrats, p. 74.
KOUBO ou Siogoun, empereur civil du Japon, p. 127.
KOUEI, tablette honorifique, p. 82.
KOUEN-OU, inventeur de la céramique chinoise, p. 30.
KUTAHIA, ses faïences cachemire, p. 201.

L

LAO-TSE, philosophe chinois, p. 64.
— — fables sur sa naissance, p. 64.
— — signifie vieillard enfant, p. 65.
— — figuré, p. 65.
— — son livre de la raison suprême et de la vertu, p. 66.

LAO-TSE, identifié avec le dieu suprême, p. 66.
— — chef de la secte des Tao-sse, p. 66.
LAQUES sur porcelaine, du Japon, p. 175.
— burgautés, p. 176.
— sur craquelé, p. 178.
LEMNISQUES, rubans noués et à bouts flottants qui entourent les choses sacrées, p. 82.
LI, dragon de la mer, p. 60.
LI-CHAN, mont sacré des Chinois, p. 91.
LING-TCHY, champignon qui donne l'immortalité, figuré en groupe, p. 39.
— exprime un vœu de longévité, p. 82.
LI-TAÏ-PE, poëte ivrogne, déifié, p. 94.
— enlevé au ciel sur un poisson, p. 94.
LONG, dragon du ciel, p. 60.
LONGÉVITÉ, exprimée par l'Axis, p. 63.
— — par le cerf blanc, p. 63.
— en chinois Cheou, p. 108.
— le mot, dans ses formes diverses, sur un vase, p. 109.
— exprimée par la grue, p. 63.
— — par le Ling-tchy, p. 82.
LOTUS, sa forme donnée aux vases égyptiens, p. 9.
— symbole de la déesse du Nord, p. 9.
— emblème de l'évolution des saisons, p. 10.
— supportant Kouan-in, p. 70.

M

MAA-TSUBO, pots véritables, porcelaine fabuleuse des Japonais, p. 145.
MAHOMET, p. 198.
MAISON du vin à Ispahan, p. 216.
— carrée ou Caaba, p. 246.
MAJORQUE, son nom donné à la majolique italienne, p. 305, 314.
— son ancienneté céramique, p. 313.
— sa principale fabrique à Ynca, p. 314.
— son décor à reflets nacrés, p. 314.
MALAGA, sa faïence à reflets, p. 305.
— les vases de l'Alhambra en sont sortis, p. 306.

MALAGA (coupe de) figurée, p. 310.
— sa fabrication après la chute de Grenade, p. 312.
MANDARINS (porcelaine à), p. 149.
— ce que c'est, p. 149.
— leurs insignes caractéristiques, p. 151 et suiv.
— (vases) filigranés, p. 156, fig., p. 157.
— (vases) rouges, p. 156.
— (vases) à fonds variés, p. 159.
— (vases) chagrinés et gauffrés, p. 159.
— (vases) à camaïeu, p. 160.
— (vases) voisins des pièces de l'Inde, p. 289.
MANG, dragon emblème des princes de 5e rang, p. 61.
MANISÉS, ses faïences dorées, p. 321.
— exécute des services armoriés p. 322.
— son état actuel, p. 323.
MARTABANI, porcelaine verte de Perse, p. 269.
MESCHHED, où y a fabriqué de la porcelaine décorée en bleu, p. 261.
MIAO, grands temples, p. 95.
MIKADO, empereur ecclésiastique du Japon, p. 127.
— sa résidence est à Miyako, p. 128.
— ses armoiries, p. 136.
MIYAKO, résidence du Mikado, p. 128.
MODÈLES, décoration composée de signes honorifiques et sacrés, p. 82.
MON, nom des armoiries japonaises, p. 135.
MONSTRES sur la faïence de Perse, p. 232, 250.
— satisfont à la loi religieuse de Mahomet, p. 232.
MORES tolérés en Espagne par les princes chrétiens, p. 311.
— convertis à la foi chrétienne, p. 311.
— expulsés par Philippe III, p. 312.
— protégés à Valence, p. 318.
MOSQUÉE sacrée de la Mecque, p. 245.
— sa description, p. 246 et suiv.
MUR-HATEM, tombeau d'Agar et d'Ismaël, p. 247.

N

NAÏN, centre d'une fabrication de porcelaine tendre, p. 226.

NELUMBO, plante sacrée des Chinois ; variété du lotus des Indiens et des Égyptiens. p. 90.
— fréquent dans la famille verte, p. 90.
NIEN-HAO, noms d'années, p. 74.
— comment ils se forment, p. 105.
— en cachets, p. 105.
— chinois sur des porcelaines de Corée, p. 185
NOÉ trouva l'ivresse dans une gourde en faïence, p. 200.
NOIR, couleur symbolique correspondant à l'eau et au nord, p. 55.
NOMINO-SOUKOUNÉ substitue des figures en terre cuite aux victimes humaines, p. 130.
NOMS d'années chez les Chinois, p. 74, 105.
— des Chinois, variables, p. 104.
— d'années des Japonais, p. 137.

O

ODE sur le thé, par l'empereur Kien-long, p. 110.
OEUFS de faïence des lampes arabes, p. 199.
— — des lampes persanes, p. 229.
OEUVRES de l'Inde et de la Perse, difficiles à distinguer, p. 289.
ORMOUZD, principe du bien, p. 207.
OURAN, être fabuleux des Persans, p 233.
OUROUS!-NO-KI, résine laque du Japon, p. 175.

P

PAN-HOEI-PAN, femme lettrée célèbre, p. 94.
PAN-KOU, le premier homme, l'Adam chinois, p. 27.
PANTALON, apanage des hautes classes au Japon, p. 135.
PAON, fréquent sur les vases de l'Inde, p. 299.
PAPYRUS, symbole de la déesse du Midi, p. 9.
PATE ondulée fréquente dans les vases à mandarins, p. 154.
— — obtenue par coulage, p. 154.
— céramique, sa sensibilité, p. 337.
— — son retrait, p. 338.
PATERNA, ses fabriques de faïence, p. 321.

PAULLOWNIA imperialis ou Kiri, arbre impérial du Japon, p. 135.
PEINTURE, comment elle s'exécute en Chine, p. 83.
— émaillée, p. 97.
— spéciale de la porcelaine à mandarins, p. 154.
— dans la Perse et l'Inde, p. 279.
PERLE, insigne du talent, p. 81.
PERSE, ses poteries, p. 203 et suiv.
— on y trouve la porcelaine et la faïence, p. 205.
— sa religion ancienne, p. 206.
— ses croyances actuelles, p. 210.
— ses fêtes, p. 211.
— sa porcelaine émail, p. 206, 219.
— sa porcelaine tendre, p. 206, 221.
— sa faïence, p. 227.
— sa porcelaine dure, p. 255.
— sa porcelaine est imitée de celle de la Chine, p. 257.
— son Martabani, p. 269.
PE-TUN-TSE, roche servant pour faire la couverte de la porcelaine, p. 73.
PIEDS de hérisson, êtres fabuleux des mahométans, p. 232.
PIERRE noire, p. 248.
PIERRE sonore, signe honorifique, p. 81.
PIPES à opium, p. 119.
PLAQUES de revêtement en faïence de Perse, p. 230, 245.
PONDICHÉRY, centre du commerce de la porcelaine des Indes, p. 290.
PORCELAINE d'Égypte, nom donné à la poterie siliceuse, p. 14.
— ses commencements en Chine de 185 avant à 87 après J.-C., p. 30.
— (petites bouteilles de) trouvées en Égypte, p. 31.
— sa composition, p. 36, 73.
— craquelée, p. 35.
— flambée, figurée et décrite, p. 39, 41.
— ses décorations diverses en bleu, p. 74, 79.
— de Chine fabriquée à King-te-tchin, p. 75.
— fausse, p. 79.
— sans embryon, p. 98.
— coquille d'œuf, p. 98.
— de seconde qualité, p. 116.
— fables sur celle de Chine, p. 120.
— son dieu en Chine, p. 123.
— du Japon, sa fabrication tenue secrète, p. 129.

TABLE DES MATIÈRES. 349

Porcelaine originaire de la Corée, p. 130.
— — ses progrès, p. 130.
— chrysanthémo-pœonienne du Japon, p. 132.
— artistique, p. 141.
— du Japon recherchée en Chine, p. 146.
— à mandarins, p. 149.
— des Indes, p. 160, 163.
— — à fleurs, p. 161.
— à broderies blanches, ou damassée, p. 163.
— à feuilles versicolores, p. 166.
— vitreuse du Japon, p. 169.
— laquée burgautée, p. 175.
— chinoise employée par les laqueurs japonais, p. 177.
— archaïque, originaire de Corée, p. 182.
— de Corée, ses décors, p. 183.
— — copiée dans toute l'Europe, p. 185.
— de Perse, p. 205.
— émail de Perse, p. 206, 219.
— tendre de Perse, p. 206, 221.
— dure de Perse, p. 206, 255.
— — de Perse confondue avec celle de Chine, p. 256.
— — de Perse décorée en bleu, p. 257.
— — incrustée de pierres précieuses, p. 260.
— — bleue fabriquée à Meschhed, p. 261.
— — chrysanthémo-pœonienne, p. 262.
— — famille verte, p. 264.
— — famille rose, p. 266.
— (salle des) à Ardebil, p. 267.
— de Perse trempée en couleur, p. 268.
— — décorée en blanc d'engobe, p. 268.
— — verte ou Martabani, p. 269.
— bleue de l'Inde, p. 283.
— polychrome de l'Inde, p. 284
— de l'Inde imitant l'émail cloisonné, p. 286.
— — à inscriptions musulmanes, p. 286
— — ses caractères, p. 291.
— frottée d'or de l'Inde, p. 294.
— des Indes, ce que c'est, p. 290.
— de Siam, p. 292.
Poussah, nom vulgaire de Pou-tai, p. 67.
Pou-tai, dieu du contentement, p. 67.

Pou-tai appelé Poussah dans l'ancienne curiosité, p. 67.
— — pris pour le dieu de la porcelaine, p. 123.
Principe du mal, Ahrimane, p. 207.
— du bien, Ormouzd, p. 207.
— yang et yn, ou les deux forces p. 57, 59.
Pschent, bonnet sacré des Égyptiens, p. 8.
Puits de Zemzem, p. 247.

Q

Quichuas ou Incas, leurs vases, p. 328.

R

Réception chez les Chinois, p. 94.
— chez les Indiens, p. 274.
Régiment de dames chinoises, p. 100.
Réticulés (vases) à enveloppe extérieure à jour, p. 113.
Rhodes, ses faïences genre persan, p 252.
Rose (famille) chinoise, p. 97.
— — décorée particulièrement en rouge d'or, p. 97.
— — caractérisée par des couleurs en relief dites émaillées, p. 98.
— — ses décors, p. 98.
— — du Japon, p. 139.
Rose, fleur aimée des Persans, p. 212.
Rouge de cuivre, dit haricot, p. 41.
— couleur symbolique correspondant au feu et au sud, p. 55.
— d'or ou pourpre de Cassius, p. 97.

S

Sainte Catherine, honorée à Valence, p. 320.
Saint Jean, vénéré à Valence, p. 318.
San-hong, les trois étoiles, p. 97.
— hommage qu'on leur rend, p. 97.
San-koue-tchy, histoire des trois royaumes ; beaucoup de sujets y sont puisés, p. 92.

SARRASINS, leur influence sur les arts de l'Espagne, p. 304.
SCARABÉE représente la divinité créatrice chez les Égyptiens, p. 13.
— porté par les soldats en signe de fidelité, p 13.
— solaire représenté p. 12.
SCEPTRE ou Jou-y, emblème de bon augure, p. 69.
— Signe de noblesse, p. 82.
SENSIBILITÉ des pâtes céramiques, p. 337.
SERPENTS Uræus, symboles royaux de la haute et de la basse Égypte, p. 11.
SIAM, sa porcelaine, p. 292.
SIMORG, oiseau fabuleux des Persans, p. 234.
— préside à la naissance de Roustam, p. 234.
— ressemble au fong-hoang chinois, p. 234.
SINSYOU. religion du Japon, p. 142.
SIOGOUN, Koubo ou Taicoun, empereur civil du Japon, p. 127.
— sa résidence est à Yédo, p. 128.
— ses armoiries, p. 136.
SI-WANG-MOU, déesse d'Occident, p. 141.
SOHAM, être fabuleux des Persans, p. 233.
SOLEIL représenté par un disque ailé soutenu par deux serpents, p. 11.
SOU-CHOU, chapelet des Chinois, p. 70.
— dans la main de Kouan-in, p. 70.
SOUFFLÉ rouge, décor chinois, p. 44.
SUJETS sacrés des Chinois, p. 91.
— — les huit immortels, p. 91.
— — ceux adoptés par les Tao-sse, p. 91.
— — ceux de la secte des Lettrés, p. 92.
— tirés du San-koue-tcby, p. 92.
— historiques sur un vase de famille verte, p. 93.
— de la famille rose, p. 98.
— de la porcelaine artistique du Japon, p. 141.
— de la porcelaine à mandarins, p. 155.
— de la porcelaine de Corée, p. 183.
SURAHE, bouteille en porcelaine de Perse, p. 259.

SURAHE avec inscription persane, fig. p 259.
SWASTIKA, signe bouddhique, p. 70.
— wan-tse des Chinois, figure la création, p. 70.
SYMBOLIQUE des formes et des couleurs en Chine, p. 47.

T

TABLETTE honorifique ou Kouei, p. 82.
— des ancêtres. p. 95.
TAÏCOUN ou Koubo, empereur civil du Japon, p. 127.
TAO-SSE, disciples de Lao-tse, p. 64.
— sujets qui leur sont habituels, p. 91.
TCHEOU-TAN-TSIOUEN, faussaire chinois, p. 79.
— haut prix de ses porcelaines, p. 81.
TCHINI, nom persan de la porcelaine, p. 257.
TERRE, sa couleur est le jaune, p. 56.
— figurée par le carré, p. 56.
TERRES cuites siliceuses de l'Égypte, p. 7 et suiv.
— — leur composition, p. 14.
— — appelées porcelaines, p. 14.
— — sont un grès fin, p. 14
— — leur coloration, p 9, 14, 15, 16.
— — leur date, p 16, 17.
— — de la Judée, p. 22.
— — vernissées de l'Asie Mineure, p. 194.
— — siliceuses de Rhodes, p. 197.
— — vernissées des Arabes, p. 198.
— — gourdes anciennes, dites de Noé, p. 200.
— — siliceuses de l'Inde, p. 298.
THAN, grands autels en plein air, p. 95.
THSE, petits temples, p. 95.
TI, l'esprit du ciel, p. 57.
TING, brûle-parfums en métal, p. 95.
— en porcelaine, p. 96.
TORTUE fabuleuse du Japon, p. 137.
TOUR de porcelaine près Nankin, p. 47.
— — symbolise les sphères célestes, p. 51.
— — figurée, p. 53.

TABLE DES MATIÈRES.

Transmutation ou yao-pien, p. 38.
— comment elle s'opère au four, p. 41.
Trayguera, ses fabriques de faïence, p. 321.
Trésors de l'écriture ou choses précieuses, p. 82.
Truité, craquelé à très-fines cassures, p. 36.
— vert feuille de camellia, p. 37.
— régulier du bleu turquoise, p. 43.
Tsao-chin, l'esprit du foyer, p. 95.
Tse, journal officiel des grandes actions, p. 107.
Tse-kin-yeou, verni d'or bruni, ou feuille morte, p. 37.
— — craquelé, p. 37.
— — placé par zones avec d'autres couvertes, p. 37.
— — sur des porcelaines de Perse, p. 266.
— — persan décoré en engobe, p. 268.
Tsio (coupe) pour les sacrifices, p. 96, 97.
Tsun, nom des vases honorifiques, p. 107.

U

Uroeus, serpents qui entourent le disque solaire, p. 11.
— symboles royaux de la haute et de la basse Égypte, p. 11.

V

Valence, sa céramique, p. 317.
— ses potiers mores protégés, p. 318.
— ses vases dorés, p. 318.
— légendes et emblèmes qu'on y avait adoptés, p. 318.
— un beau bleu s'y mêle à l'or, p. 320.
Vases égyptiens ayant la forme du lotus, p. 9.
— — apodes ou sans pied, p. 10
— des magistrats, kouan-ky, p. 74.
— placés sur les autels, p. 95.
— d'accompagnement, contiennent les instruments pour attiser le feu, p. 95.
— honorifiques, Tsun, p. 107.
— réticulés, p. 113.

Vases à parties mobiles, p. 115.
— coréens, souvent polygonaux, p. 182.
— de Perse, leurs formes, p. 237.
— de l'Inde, p. 284, 287.
— de l'Alhambra, p. 305 et suiv.
— antiques du Mexique et du Pérou, p. 328.
— figuratifs de l'Amérique, p. 329, 333 et 334.
Vert feuille de camellia, couleur de vases truités chinois, p. 37.
— couleur symbolique correspondant au bois et à l'est, p. 55.
— livrée de la dynastie Ming, p. 57.
Verte (famille), ainsi nommée parce que le vert de cuivre y domine, p. 89.
— — consacrée aux Ming, p. 89.
— — fournit les vases sacrés, p. 89.
— — le nelumbo y domine, p. 90.
Vierge chinoise, Kouan-in, p. 70.
Vin particulièrement aimé des Persans, p. 213.
— défendu par le Coran, p. 213.
— (maison du) à Ispahan, p. 216.
Violet pensée, couverte de demigrand feu, p. 43.
— — emprunté au manganèse, p. 43.
— — associé au bleu turquoise, p. 43.
— — son haut prix, p. 43.
Voile sacré de la Mecque, p. 246.

W

Wan-tse, les dix mille choses, la création, p. 70.
— — est le Swastika indien, p. 70.

Y

Yang, force créatrice, active, p. 57.
— et Yn, la création, p. 57.
— — figurés, p. 59.
Yao-pien ou transmutation, nom donné à la porcelaine flambée, p. 38.
— — posé sur des figures, p. 42.
— — sur des pièces figuratives, p. 42, et représenté, p. 39.
Yédo, résidence du Siogoun, p. 128.
Yn, matière inerte, plastique, p. 57.

YN uni au yang, forces créatrices, p. 57.
— et yang, figurés, p. 59.
YNCA, centre de la fabrication de Majorque, p. 314.

Z

ZERFKHANEH, salle des porcelaines à Ardebil, p. 267.
— son analogue dans l'Inde, p. 282.

FIN DE LA TABLE.

8723. — Imprimerie générale de Ch. Lahure, rue de Fleurus, 9, à Paris.

www.ingramcontent.com/pod-product-compliance
Lightning Source LLC
Chambersburg PA
CBHW071617220526
45469CB00002B/370